提高色感

色彩感知基础、配色设计进阶与高级运用全书

梁景红 著

人民邮电出版社
北京

图书在版编目（CIP）数据

提高色感：色彩感知基础、配色设计进阶与高级运用全书 / 梁景红著. -- 北京：人民邮电出版社，2023.11（2024.6重印）
ISBN 978-7-115-61001-0

Ⅰ. ①提… Ⅱ. ①梁… Ⅲ. ①色彩学 Ⅳ. ①J063

中国国家版本馆CIP数据核字(2023)第188778号

内 容 提 要

色彩设计能力的高低与色彩感知能力的强弱息息相关。虽然人们的色感天生有强弱之分，但通过后天的训练，色感是可以提升的。

本书围绕色感的提升，讲解了色彩基础理论、色彩设计原则与方法，并结合院校相关专业的色彩构成课程的内容，精心设计了大量构成训练与设计训练，力求在色彩构成与色彩设计间搭建桥梁，打破理论与实践之间的藩篱，让读者真正将所学的理论知识用于设计中，并在这个过程中稳步提高色感。书中从学习绘制色相环和色调表讲起，详细讲解了色彩混合、色彩对比、色彩的角色与数量、色彩的印象与层次、色彩情感与心理、色彩调和等的内容，还介绍了作者多年经验提炼出的主色配色法和主调配色法等实用性强的方法，并给出了借鉴优秀作品获得灵感的方法。最后总结了常见的色彩搭配问题的解决方案，让读者避坑。

本书适合想要提升色彩设计能力、提高色彩感知力的读者阅读，也适合作为院校中相关专业课程的辅助教材。

◆ 著　　　　梁景红
责任编辑　杨　璐
责任印制　马振武

◆ 人民邮电出版社出版发行　　北京市丰台区成寿寺路 11 号
邮编　100164　电子邮件　315@ptpress.com.cn
网址　https://www.ptpress.com.cn
北京盛通印刷股份有限公司印刷

◆ 开本：700×1000　1/16
印张：25　　　　　　　　2023 年 11 月第 1 版
字数：537 千字　　　　　　2024 年 6 月北京第 2 次印刷

定价：149.00 元

读者服务热线：(010)81055410　印装质量热线：(010)81055316
反盗版热线：(010)81055315
广告经营许可证：京东市监广登字 20170147 号

怎样系统地学习色彩

不少人问我如何系统地学习色彩，我认为，理论与训练都要系统，才是真的系统。

对色彩理论的学习，从色彩知识到色彩设计流程，以及色彩设计方式方法等都要有一定的了解，要完整、全面。本书删除了多余的、烦琐的理论，保留了较为精华的内容，可以帮助大家快速地学习色彩知识。

在训练方面，有针对性的局部训练和整体综合的训练并重，也可以理解为构成训练和设计训练都要有。每个部分都感受过，创作遇到的问题也有一定的积累，这就真的把知识变成了自己的东西。此时，怎么可能不提高呢？

善于自学的人，就找系统性强的书来看，跟着书练习就足够了；不善于自学的人，可以找系统性强的课来学，跟着大家一起前行。

总之，理论的系统和训练的系统二者缺一不可。在学习过程中，你要自律，要努力啊！

色彩感知贯穿全书

一切创作从感知外物开始。先感知色彩，越细腻越好。感知到色彩之后，才谈得上运用各种方式方法进行创作。一般人不用达到非常细腻的程度，但要做设计师、插画师的话，就要有一定的细腻度，否则，谈运用色彩就有点言之过早。

设计和创作过程中并不是只需要感知色彩，还需要研究造型。本书由于立题和探讨角度的关系，仅仅谈论了感知色彩。能够分别感知色彩和造型是非常好的，说明你的感知很细腻。绝大多数人可能无法很好地将二者拆分开，比如有的人看到复古风格的作品，根本分不清楚是造型复古还是配色复古，想要借鉴其颜色，套在自己的作品中才发现借鉴作品的颜色一点儿都不复古，反而新潮得很。这种情况可以说，你的感知太粗糙了。

色彩感知的内容只在本书第1~4章里有吗？并不是。它贯穿整本书。随着学习，你的感知会越来越细腻，感知的同时会学习如何理性分析，思考怎么创作和怎么改进。不过，第1~4章作为基础内容是很强调掌握细致感知色彩的方法的，学好前4章，能够奠定好色彩设计的基础，对创作有很大的帮助。

色彩设计

色彩构成与色彩设计不是一回事，也是一回事

色彩构成与色彩设计是不同的，从造型、信息传达、审美情趣、聚焦关系和衡量结果的标准等多个角度，都可以很清晰地认知到它们的不同。

色彩构成主要谈表示法、混合、调和和情感等色彩本身的属性，而主色、辅助色、点缀色、单色、双色、三色和多色这些概念并未涉及，到了设计环节，才有可能根据信息传达的需要、设计功能的需要讨论它们。

但是构成训练对于初学者很重要。它是把色彩从设计中拆出来，放在抽象几何造型为主的形式中去进行感受与设计的练习。你可以单独感受色彩，尽量减少造型对你的干扰。很多人很焦虑，很着急，不想学习构成，想要直接进行色彩设计的运用。但我在教学过程中发现，很多具有 10 年以上工作经验的人提出的色彩问题，明显是基础太差而造成的。还是要倒回去学习一些基础知识，做基础训练，才能提升。传统学习方法肯定有存在的价值，它的教学方式帮助了几代人。我们不要过于自大，要踏踏实实的，这样反而学得更快。

本书中，我对构成训练做了很多新的研发，分享了一些原创的教学方法，很多训练并不是传统教学上有的，可以帮助大家更快速地过渡到色彩设计中。

色彩设计的精华也不是仅仅在第 5~7 章里，实际上，整本书都在教色彩设计。

画画与设计不是一回事，也是一回事

画画与设计是不同的。有人问，如果学过画画，是不是对学习色彩更有帮助？是的，画画对色彩感受力有一定的训练，所以对学习色彩也有一定帮助，但也不是说画过画就能做设计。

两者虽然不一样，但是也没必要非要区隔开。不同的应用领域，仅仅是创作的目的不同。插画中可能强调一枝花，UI 界面中可能强调一个按钮，平面设计中可能强调几行文字，室内设计中可能强调一组沙发……让色彩通过对比去实现"强调"的目的，在哪里都是一样的。所以运用色彩的方式方法，在任何领域都是一样的。

主色配色法是核心

虽然很多人喜欢用色相环来讲配色，但我个人感觉它有欠缺，用起来有点儿缺乏思路和方法，从我写《写给大家看的色彩书 ①——设计配色基础》开始，就概括了主色配色和主调配色的工作思路。

主色配色法与主调配色法其实是色彩设计的主要工作方法。主调配色法是包含在主色配色法中的，所以如果能够掌握主色配色法的全部内涵、外延，色彩设计的全部核心就都抓住了。在教学中，如果将二者合起来讲，可能会有读者不能透彻理解，所以本书中要将二者拆开讲解，力求细致、到位。

不要回避缺点

不要害怕缺点，我个人特别喜欢缺点，缺点代表不擅长，是成长的理由和机会。不要忽视任何一个缺点，要直面它。发现问题就多去学习，多去练习，多做，就能够不断进步，不断成长。

训练不要一遍就过

本书是我第一次以综合运用为内核来讲解色彩设计，在各个板块的内容中都编排了大量的训练。如果你对某个训练掌握得不够熟练，就一定要反复做，不要一遍草草就过。

资源与支持

本书由"数艺设"出品，"数艺设"社区平台（www.shuyishe.com）为您提供后续服务。

配置资源

书中部分构成训练和设计训练的初始文件，共 80 个，供读者练习。

资源获取请扫码

（提示：微信扫描二维码关注公众号后，输入 51 页左下角的 5 位数字，获得资源获取帮助。）

"数艺设"社区平台，为艺术设计从业者提供专业的教育产品。

与我们联系

我们的联系邮箱是 szys@ptpress.com.cn。如果您对本书有任何疑问或建议，请您发邮件给我们，并请在邮件标题中注明本书书名及 ISBN，以便我们更高效地做出反馈。

如果您有兴趣出版图书、录制教学课程，或者参与技术审校等工作，可以发邮件给我们。如果学校、培训机构或企业想批量购买本书或"数艺设"出版的其他图书，也可以发邮件联系我们。

关于"数艺设"

人民邮电出版社有限公司旗下品牌"数艺设"，专注于专业艺术设计类图书出版，为艺术设计从业者提供专业的图书、视频电子书、课程等教育产品。出版领域涉及平面、三维、影视、摄影与后期等数字艺术门类，字体设计、品牌设计、色彩设计等设计理论与应用门类，UI 设计、电商设计、新媒体设计、游戏设计、交互设计、原型设计等互联网设计门类，环艺设计手绘、插画设计手绘、工业设计手绘等设计手绘门类。更多服务请访问"数艺设"社区平台 www.shuyishe.com。我们将提供及时、准确、专业的学习服务。

COLOR CIRCLE

第 1 章

色感是什么，怎么提高

从这里开始，你要飞速成长

第 2 章

原色开始，掌握色相环

原色、色相环、色调、互补色

第 7 章

色彩情感与心理，表达准确

细腻掌握色彩情感及色彩意象

第 13 章

配色风格，掌握18种色彩特征
区分造型与配色，提升成功度

第1章

色感是什么，怎么提高

色感是什么

色感一定可以提高

如何提高色感

色彩与设计训练的工具

色感是什么

有的人天生对色彩具有敏锐的感知力、辨别力乃至创新力，而有的人则不能感受到颜色之间的细微差别，也不能凭借天赋完成创作。

然而，通过后天的努力，色感是可以改变和提高的。即使具有天分的人，也需要后天的努力才能更优秀，这种改变是可以通过系统教育和有效训练来达到的。

色感

好比一个具有高度近视的人，既不能辨认外形，也不能分析构造，更不能明确物体传达的信息等，看什么，都是模糊的一片。

同理，一个色感差的人，首先他的感知力就很差，无法辨认色彩的细微差别。既然辨认不出来，就更不具备理性分析能力了。如果不能判断颜色搭配能否形成美感、信息传达是否准确和信息传播有无衰减等，怎么可能谈及对好的作品的复制与继承，以及对失败作品的修正和提升呢？创新就更不可能了。

对于设计师、插画师和摄影师等视觉创作者而言，日常工作离不开色彩，处处包含了对色彩的感知、判断和创作。因此这些从业者需要长期、竭力提升自己的色感，直到不再从事这份职业为止。

色感可以分为 5 个方面：**感知、辨别、联想、创作、创新。**

色彩的 **感知力**	感知、感受颜色 越细腻、细微，越好
色彩的 **辨别力**	分析、总结 美不美，为什么？好不好，哪里好
色彩的 **联想力**	视觉信息储备，颜色记忆 色彩具象情感、抽象情感联想
色彩的 **创作力**	结合不同视觉领域（如平面、插画） 色彩表达能力、创造力
色彩的 **创新力**	不仅仅是随众、模仿 关键是创新，与众不同，风格独特

⬆ 把色感分解为 5 个方面。所谓一个人的色感好、色感强就是提升这 5 个方面能力的最终结果。非职业创作者，可以着重提高前 3 个能力，职业人士最好能够达到 5 个能力都提升。

提高色感的 5 种能力

首先是色彩感知力，越细腻越好；其次是辨别力（理性分析能力）与联想力（也包括经验及日常积累），这两点非常重要，需要系统学习，长期积累；最后是创作力和创新力，前者是后者的保障，没有基本的创作能力，就不可能谈及创新。

感知力、辨别力会影响联想力的提升，创作力、创新力会受到感知力、辨别力和联想力的限制，这 5 种能力是递进的关系，难度越来越大。

提高的过程不是割裂进行的，学习每个知识点，都会综合提高这些能力。

色彩的
感知力

色彩的
辨别力

色彩的
联想力

色彩的
创作力

色彩的
创新力

⬆ **自评色彩水平**

在学习的初期，可以根据图表进行色彩能力的自评，学习一段时间后（以年为单位），再次自评，看看自己哪些方面有所提高。

⬇ 不同的领域对色彩的需求是不同的，我们可以有目的地提高自己的不同色彩能力。例如，摄影师在搭建室内场景时需要根据主题对色彩进行大胆的选择和安排，这需要摄影师具有很强的色彩创新力；而在室外摄影时，需要对作品进行后期调色，所以对摄影师的色彩辨别力要求更高一些。

室内搭景摄影　　　　　　　　室外风光摄影
摄影师：Maria Svarbova

日常穿搭

插画与服装设计
插画师：Anna & Elena Balbusso

创作领域不同，色彩创作力提升的角度也各有特点。

比如海报设计、包装设计对色彩创意的要求就比较高，而 UI 设计师则需要处理好色彩的功能性，以更好地承载信息。因此对于色彩创作力和创新力而言，不同职业对于色彩的理解是有差别的，这些是我们需要特别注意的地方。

⬆ 普通人在进行日常穿搭时需要具备色彩控制力（能力低于创作力，但又需要高于联想力。不需要从零开始进行造型创作，但是要对现有的资源具有很强的调配能力），专业人士在设计服装或绘制插画时需要具有色彩创新力（既要创作又要具有个人特色）。领域不同，对视觉创作要求的差别非常大，但是提升了色感，不论换到哪个视觉创作领域都会得心应手。

色感一定可以提高

　　色感提高了，作品就会有翻天覆地的变化。
这里介绍几位创作者，通过他们的早期和后期
的作品对比来感受他们的色感在几年内的巨大
的提升。

⬇ ➡ 工作室品牌：PosterLad
设计师：Vratislav Pecka（捷克）
早期（2016）与后期（2021）作品对比

　　人们都很喜欢 Vratislav Pecka 现在的作品，
殊不知他早期作品的色感混沌，造型不够吸引人。
但他很勤奋，不断大胆尝试多种不同风格的表达，
每隔几天一定有新的作品发布，坚持了几年之后，
色感越来越好，造型能力也得到了大幅提升，作
品变得越来越有特色。

如今PosterLad的Ins粉丝不断稳步增长，每张
海报都有不少人点赞，海报的印刷版也在网络上
销售。

如何找到独具特色的个人风格？

个人风格的成熟是设计师成长中、后期
必须解决的问题，这与个人认识这个世
界的角度、个人情感表达倾向有很大的
关系。但要先做出大家都能接受的作品，
再慢慢做出个人特色。

想要让作品的品质提高，提升色感至关重要。起点越低，成长空间越大。我们常说弱点就是变强的机会，只要勤奋和坚持，通过大量的训练，就可能量变产生质变，让色感越来越好。

⬇ 艺术家：Dreyfus
早期（2017）与后期（2021）作品对比

早期，怪诞风格的造型已经形成了，颜色过于明亮，直接减弱了怪诞的气质。

⬇ 艺术家：youmask（日本）
早期（2016）与后期（2021）作品对比

早期作品中的造型虽然有一些粗糙之处，但总体是可爱的，问题是颜色太直白了，纯色适合积极向上的主题，如果想要可爱的感觉，就需要降低饱和度，提高明度。

希望这种对比能给学习色彩的我们带来动力。现在有欠缺没有关系，通过不断的学习和创作（训练和表达），色感与造型能力一定可以提高。

后期改成浓郁的浊色，同时加强了对比关系，颜色对比鲜艳，
特别吸引人。

后期改成淡浊色，减弱了对比关系，颜色很柔和，降低了色彩
的攻击性，柔软的配色给人感觉很可爱。

如何提高色感

本书通篇都在讲如何提高色感，分为理论和训练两块内容。**本次编写方式侧重于在实践中消化理论要点，把理论的展开内容通过训练的方式讲解出来。**笔者另有《色彩设计法则：实用性原则与高效配色工作法》一书，读者可以组合阅读。

理论学得要系统，有窍门

1.学习理论要系统、完整

不要依赖阅读网络文章等碎片化学习方式，这样学习的知识不系统，靠自己领悟会很慢。根据自己的情况找一本好书，或一套好的课程，如同巨人的肩膀，提供最好的高度和视野，帮助你掌握色彩搭配与设计的规律和原理，建立一个系统性的、全面的逻辑体系，这是比较有效率的方法。

2.从 6 个角度精读色彩

一个作品出现问题时，自己一定要能清晰说出作品哪里有问题，如何改进。理性色彩分析能力会帮助提高感性色彩创作能力。

精读一个好作品比潦草带过 100 个作品要更有价值。笔者在色彩训练营的培训中要求学员从 6~10 个角度分析一个作品的色彩，如果能够讲得出来，说明学员的色彩感知力和辨别力提升了，为下一步提升创作力和创新力奠定了很扎实的基础。

3.感性色彩和理性色彩都要重视

理性色彩与感性色彩不能割裂，都需要进步。色彩创新力就是包含了理性的感性。经过理性训练后，所创作的作品既可以保留个人风格又能符合大众审美的标准。

先 后

两方面都要积累经验

构成色彩 ➡ 创作色彩

至少从6个角度精读作品

例如：冷暖色、调和方法、角色与面积比例分配、色彩的信息功能性、色彩情感、色彩与版式、配色思路、风格特点等。

系统学习才能高效

系统学习指的不仅仅是色相环的内容，还有混合、对比、调和、面积、角色、配色思路与方法、情感、风格、体系等。

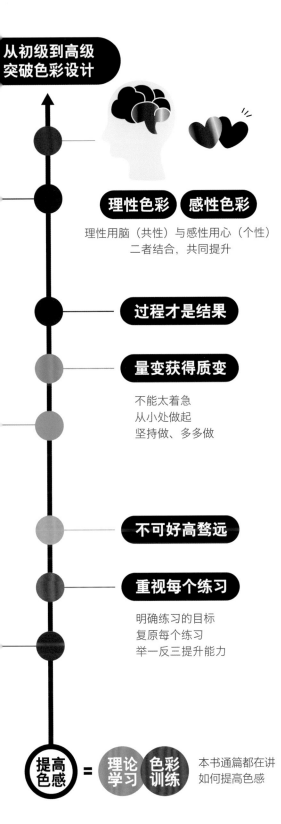

从初级到高级突破色彩设计

理性色彩　感性色彩

理性用脑（共性）与感性用心（个性）
二者结合，共同提升

过程才是结果

量变获得质变

不能太着急
从小处做起
坚持做、多多做

不可好高骛远

重视每个练习

明确练习的目标
复原每个练习
举一反三提升能力

提高色感 ＝ 理论学习　色彩训练　本书通篇都在讲如何提高色感

训练做得有目的性，要量化

4. 必须自己训练

笔者遇到过一些读者，说自己读书可以看得懂，做的时候就糊涂了。就像是学太极一样，学生看老师打了一套拳，不等于学生自己可以打这套拳。

遇到一个好老师可以给你一套有效率的学习方法和训练步骤，但没办法替你训练。

5. 必须大量训练

质变需要大量的练习作为基础。本书提供了大量训练案例，你可以复原书中的每个练习，明确每个训练的目标，同时多思考，最好能举一反三。这是学习效率比较高的方法。

6. 不能好高骛远

就像先学习造零件，再去造一辆车一样，学习有次序，练习也有次序。初学者不要上来就想着探索个人风格，应先根据自己的情况从小处入手，先模仿、再创新，最后发展出自己的色彩风格。如果使用与自己能力不匹配的练习方式，反而是低效率的。

7. 重视过程而不是结果

有的学员喜欢让笔者评价他的练习作品怎么样，但"习作"不是结果。一个精英的诞生需要10000个小时的职业投入，体会这句话，你花在练习上的时间才是你要的"结果"。

8. 构成色彩与创作色彩都要做

先进行构成训练，再进行设计训练，也就是先单独讨论色彩，再加上创作需求结合领域进行锻炼。二者有次序、有联系，缺一不可。

色彩与设计训练的工具

用颜料、电脑软件或其他材料来进行色彩训练有各自的特点和利弊。本节讲解用它们进行训练的方法。

颜料色彩训练

如果没有过绘画的经验，建议从颜料训练开始，也是很好的。

颜料种类： 购买丙烯颜料或广告色。不能使用水彩颜料，因为水彩颜料比较轻薄，不适合所有风格和所有商品设计的色彩训练。

颜料数量： 18~24 色。需要单独购买黑、金、银等特殊色（这些颜色无法调配出来），白色使用较多，可以购买大罐的。虽然大多数颜色都可以通过几种颜色混合而成，但如果只购买几种颜料，初始颜色过少，混合难度就会比较大；而如果选择 36 色、48 色，颜色太过丰富，不需要混合来得到，就失去了锻炼的机会。

辅助工具： 洗笔桶、调色盘、不同型号的水

⬆ 艺术家：Atelier Bingo

这位艺术家常常采用颜料+拼贴的方式进行创作，看起来就像是色彩构成练习。Atelier Bingo 直接把他的作品印制在花瓶或服装上，使它们在具有艺术价值的同时也具有一定的商业价值。

粉笔、水彩笔（尖细的笔用于描边，平头笔用于平铺）、铅笔（用于线稿）、橡皮、小刀等工具。

纸张选择：可以选择水彩纸、素描纸，纸张颗粒（纸纹）不要过大。不可选择吸水性差、附着颜色能力差的复印纸等非美术用纸。

作品感与性格磨炼：颜料上色需要一定的耐心，在设计好的草图上，上色要细致，保证作品有较好的完成度，作品有很好的作品感，也能养成良好的创作习惯。颜料训练肯定不能如同电脑软件一样采用"撤销"这种操作，所以需要在草稿上试好后再上色。还有一个办法就是把线稿剪开，上色后，再拼贴起来，这样如果有部分画得不好，就可以替换这部分来补救。

良好的品性中，**耐心、毅力、稳重、细心**等是职业生涯成功的保障，在练习或作业的细节上都会全面地得到磨炼。

↑ 初期在纸张上进行创作，当自己的色感提升到一定的水平后，可以采用非纸张的创作载体。图中这些作品表现出了艺术家们的想象力和执行力。

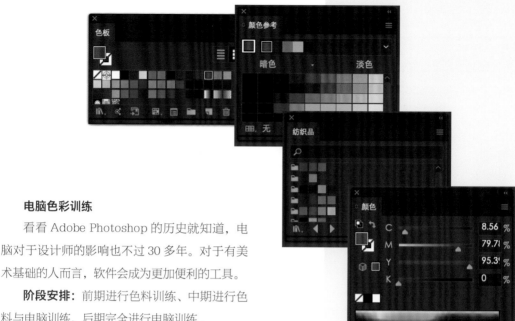

电脑色彩训练

看看 Adobe Photoshop 的历史就知道，电脑对于设计师的影响也不过 30 多年。对于有美术基础的人而言，软件会成为更加便利的工具。

阶段安排：前期进行色料训练、中期进行色料与电脑训练、后期完全进行电脑训练。

电脑在视觉设计中的应用非常广泛，因而对于色彩训练而言，色料训练与电脑训练相辅相成，缺一不可。前期训练因为涉及一些提高色感的基础方法和训练内容，所以建议用颜料练习；后期训练因为包含商业目的为诉求的设计表达方式，画面更加复杂，因而电脑训练就更为重要了。

推荐软件：电脑上的软件主要是 Illustrator、Photoshop，也可以用 iPad 上的 Procreate。只要是带有自主选色的调色盘，并且没有颜色数量限制的软件，都可以使用。可以选择你熟悉的工具，除了色彩方面，设计方面也会得到锻炼。

禁止使用吸管等工具：使用电脑软件进行训练的过程中，不可以使用吸管工具，也不可以过分依赖软件中提供的各种调色盘，更不要依赖色卡的颜色值，应该主要依靠自己的感受。我们训练的目的是锻炼自己的色彩能力，千万不可自欺欺人。

↥ Adobe Illustrator等软件内置的色彩功能非常强大，对设计师的创作有很大的帮助。但是作为初学者，如果很依赖这些工具，那么在创作力和创新力方面的提升一定会受到极大的限制。

建议训练初期、中期都不要依赖这些工具。当你的色感提升后，自然会自如地使用它们，让它们为你所用。

材料色彩训练

从事服装设计、室内设计、建筑设计等专业工作的设计师，以及黏土、毛线、布艺等手作类爱好者也需要提升色彩能力。为了与自己的专业和爱好更接近，可以采用相应领域中的各种材料进行训练。

颜色是否受限：提升色感的第一步就是提高对色彩的感知能力，如果材料的色彩不够丰富，就只能进行粗略的创作力训练，这样肯定不好。所以建议搭配颜料训练、电脑训练作为练习的补充。

基础资源整理：要进行材料训练，平时就要养成收集各种材料素材的习惯。这些材料素材是艺术创作的基础资源。

草稿本

草稿本

素材整理

素材整理、晾晒材料

成品

成品

 艺术家：Tansy Hargan

这位艺术家的作品主要是以材料拼贴为主。艺术家通常会做大量的草稿，相当于速写，有灵感的时候就记录下来（其实是一种基础训练），之后还会用常用材料进行重新创作。

综合材料与分阶段安排： 以上 3 种训练方式，最少选择其中一种，或者选择 3 种搭配进行更丰富的色彩训练。

有一些插画家或设计师为了形成独特的风格，会特意使用材料来进行创作。这种创作训练，建议放在中、后期，属于摸索个人风格阶段，不属于广泛深入训练阶段。如果不是纯粹的手工艺人，不建议丢弃颜料训练与电脑训练。

建议前期采用颜料训练，可以把颜料刷在纸张上，裁剪、拼贴在纸板上。中、后期可以用颜料结合电脑训练，以及颜料与复合材料进行组合训练。准备一些颜色丰富的杂志、粘布、毛线、植物落叶等用于综合材料的搭配。综合材料的训练不仅仅是针对手工艺人，对任何职业的从业者提高色彩创意的能力都有很大的帮助。

鉴于出版需要，本书全部使用软件制作训练的电子文件，但并不是舍弃了这里谈到的颜料、材料等方式。很多不同类型的艺术家都很重视日常基础训练及素材的积累，尤其是那些色彩方面极为出众的创作者们，他们做到了不间断地训练，持续提升自己的水平。

第2章

原色开始，掌握色相环

原色与色相环

互补色常用 12 色色相环

构成训练：两种方法绘制"互补色常用 12 色色相环"

设计训练：创意色环、材料色环、领域色环

设计训练：为冲突的情感表达运用互补色、冷暖色

构成训练：绘制色调表

设计训练：小插画展示并列信息与色调一致性

设计训练：PPT 案例展示色调统一并不意味着使用更多色相

原色与色相环

历史上著名的色相环

20 世纪有理论基础、被认可的色相环有 4 种：**孟塞尔色相环、奥斯特瓦德色相环、伊顿色相环、日本 PCCS 色相环**。色彩学家们基于的研究角度（光学、物理、生理等）不同，所以选出来的基础原色不同，最后由原色组成的色相环也就不同，并不是每个色相环都是互补色在对角线两端。

回顾一下：牛顿用三棱镜把太阳光分解为红、橙、黄、绿、青、蓝、紫 7 种颜色。后来维尔纳（Verner）发现蓝色是由青光和紫光混合而成的，他主张把蓝色去掉，于是原色剩下**光谱六色（红、橙、黄、绿、青、紫）**。

之后，亥姆霍兹（Helmholtz）主张去掉橙色。他是从心理方面建立自己的理论的，因此**红、黄、绿、蓝、紫为心理五原色**。著名的**孟塞尔（Munsell）色相环**就是基于心理五原色建立的，色相环上的数量是 5 的倍数，即 20 色色相环或 40 色色相环。

接下来，赫林（Hering）根据生理与心理以及人类眼睛的解剖，主张原色只有红、绿、黄、蓝四色，其中红绿一对，黄蓝一对。这组原色叫作生理四原色。著名的**奥斯特瓦德色相环**就是以**黄、蓝、红、绿生理四原色**为基础建立的，其色相环中的颜色数是 4 的倍数。

现在大家很少听到心理五原色、生理四原色的说法，听得更多的是三原色。三原色有两个体系，一个体系是光学角度的，叫作光色（色光）三原色，包括朱红光、翠绿光、蓝紫光。光色三原色可以混合出其他任何颜色的色光。另一个体系是色料三原色，有品红（紫红）色、黄（柠檬）色、天蓝（绿倾向的蓝）色。色料三原色可以混合出大多数颜色，也就是说，还是有一些颜色是混合不出来的。

著名的**伊顿色相环**虽然也是以**红、黄、蓝三原色**为基础建立的，但与色料三原色的色彩参数并不一致。三对互补色全部在色相环上的对角线两端。因为伊顿色相环较为简练，所以近些年推广最多的就是它。

最后是日本色彩研究所以**光谱六色**为原色建立的 **PCCS 色相环**。色相环上的数量就是 6 的倍数，而且互补色不在对面位置上。

除此之外，还有 CMYK 印刷模式的三原色，理想的混合结果与色料三原色稍有不同。

可以自创色相环吗

可以的。网络上出现的各种色相环图有很多都是错的，存在颜色不均匀，深浅不同，纯度不同，以及相邻色不能被混合出来等问题，这样的色相环图都是不合理的。

笔者曾为室内设计师绘制过常用色相环（收录在《室内设计色彩搭配手册》一书中）。首先要归纳常用色相，以便于记忆。其次采用了非纯度色调，提高了明度，这是因为室内设计师很少用纯色来进行搭配，更常用稍微柔和一点的颜色。金属、木头和皮革等材料在家居行业运用得太广泛了，因此把金色、银色和棕色也放入了色相环

彩虹七色（牛顿）

光谱六色
对应**日本色彩研究所PCCS色相环**

伊顿三原色
对应**伊顿色相环**

心理五原色（亥姆霍兹）
对应**孟塞尔色相环**

光色三原色

生理四原色（赫林）
对应**奥斯特瓦德色相环**

色料三原色

中。家装设计讲究舒适，相似色使用得更多一些，不用刻意强调互补色，因此没有刻意安排互补色。这些做法是为了行业需求而改动的，让室内设计师更便于背诵、记忆，以掌握室内设计领域特有的、较为简便、直接的色彩理论知识。

而本书中，笔者提供的色相环是非常强调互补色的。因为设计师、插画师的作品中对冷暖色、互补色的运用非常多。

其实化妆、服装、汽车和手机等使用的色彩都有特定的范围，所以从事相关行业工作的专业人士也可以归纳总结适合自己领域的色相环，以便于更好地工作。

室内设计常用12色色相环

互补色常用 12 色色相环

我们所需提升的感知不是电脑参数

很多人把 CMYK、RGB 的数值理解为色彩的参数，通过这个来学习色彩。实际上它们是印刷业成熟与显示器显像技术产生之后才有的产物，时间远比色彩学家的研究晚很多。

重点是，我们要提高的色感是人类感知色彩（色相、明度、纯度）的能力，不是计算机的计算能力，二者不能混为一谈。推荐使用 HSB 色彩面板（Photoshop、Illustrator 中都有），参数是按照色相、纯度、明度排列的，更适合我们。

色相

色相指色彩的相貌，红、橙、黄、绿、蓝、紫等每个字都代表一类具体的色相，它们之间的差别就属于色相差别。

一般人们能较容易地辨认出 9 种左右的色相，如红、橙、黄、绿、蓝、紫、黑、白、灰、褐等颜色。即使颜色有细微的差别，也要归类到常见色相中。

明度

明度指色彩的明暗程度。黑与白之间可形成许多明度台阶，有彩色的明度是根据无彩色的黑、白、灰的明度等级标准而定的。人的最大明度层次感知辨别能力可达 200 个台阶左右。普通使用的明度标准大概在 9 级左右。各色相的明度本质上就是不同的，黄色的明度最高，蓝色、紫色的明度最低。

纯度

纯度指色彩的纯净程度，也可以说是指色相感觉明确的程度。因此还有艳度、浓度、彩度和饱和度等说法。

黑、白、灰这样没有纯度的颜色为无彩色，红、橙、黄、绿、蓝、紫等有纯度的颜色叫作有彩色。

颜料本身的最高纯度也是不同的，同时眼睛对于不同波长的光的敏感度也会影响色彩的纯度。正常光线下，肉眼对红色波长感觉更敏锐，因此对于我们而言红色的纯度显得特别高；而肉眼对绿色光波的感觉相对迟钝一些，因此绿色的纯度就显得低。例如，App 图标排在一起，具有大面积红色、暖色的图标会首先被注意到。

原色、复色、间色

从色料混合角度来看，不能用其他颜色混合出来的颜色叫作原色，而用原色可以混出其他颜色（也不是全部颜色）。复色就是指两种原色相互混合形成的颜色。间色是两个复色混合后形成的颜色。

在前面提及了，人类发展过程中不断探索什么是原色，处于不同阶段时，色彩学家的结论也是不同的，所以请读者宽泛理解原色。

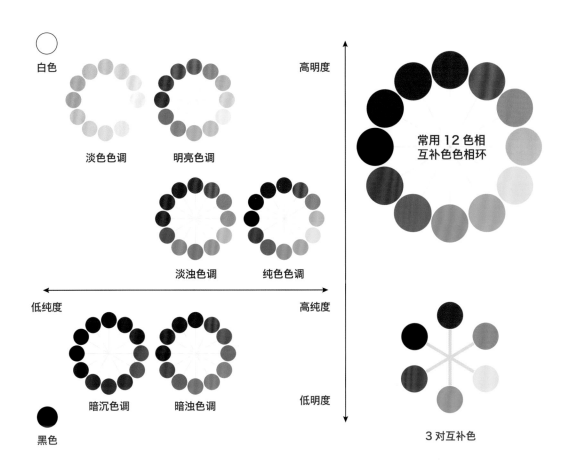

白色

淡色色调　　　明亮色调

淡浊色调　　　纯色色调

暗沉色调　　　暗浊色调

黑色

高明度

高纯度

低纯度

低明度

常用 12 色相
互补色色相环

3 对互补色

背诵色相环、色调表、互补色关系

作为以设计师、插画师为目标的人群，不需要陷入烦琐的理论中，**即使搞清楚所有理论细节也不一定能帮助你提高创作水平。为了满足创作实践的需要，确实需要掌握一定的理论基础，首先需要背诵色相环、互补色、色调表。**

笔者提供的 12 色常用色相色相环包含了所有理论的原色，尤其重要的是互为互补色的两种原色在色相环中的位置呈 180° 角。互补色掌握这 3 对即可：红色与绿色、黄色与紫色、蓝色与橙色。

色调变化是颜色加入黑、白、灰后变化形成的，有明亮色调、淡浊色调、暗浊色调等。读者需要自己绘制 4 种或 6 种常用色调表，并背诵下来。

构成训练：两种方法绘制"互补色常用12色色相环"

绘制12色互补色色相环

熟记色相环的顺序与互补色对创作有帮助。现在的小孩子上画画兴趣班，也会使用颜料绘制色相环，何况设计师是有职业需要的，所以应该背诵色相环。

即使使用电脑绘制色相环，也不要过于依赖数值。色相环的研究比电脑的发明要早上许多年，过去的艺术家或色彩学家不可能依赖数值去进行色彩研究和创作。尽量把你的感受校对为标尺，而不是以电脑上的数据为标尺。

1.方法1：绘制好12色色相环底盘。从原色开始，然后是复色、间色这样依次填入。可以训练原色与混合。

2.确定三原色，即红色、黄色与蓝色，先以三角形位置填入颜色。

3.填入复色，即两两混合出绿色、橙色、紫色，然后填入对应的位置。

4.填入间色，即紫红（品红）色、橙红色、橙黄色、黄绿色、蓝绿色、蓝紫色。如果采用颜料混合，纯度会降低、明度也会降低，可以略微加一点点白色提亮。用电脑绘制时要依靠自己的感受来寻找颜色。

✖错误范例

这里的颜色过渡十分不自然，要改进。如果用准确的图比对着调整，最终一定能调出准确的颜色，色感再差也会有所提升。

✖错误范例

在学生作业中也有这种色相环的基础图形的绘制就不准的情况，这是绘制者的态度有些问题，不管从事什么领域的工作，认真的态度都很重要。

训练的关键

训练不是为了做研究、写报告，而是为了更好地做设计、画插画，所以最好能够记住常用色相的顺序（红、橙、黄、绿、蓝、紫）、三对互补色的对应位置，要特别地为此进行训练。

这里演示的色相环是以常用色相为基础的，互补色一定要在对应的位置上，色相也不需要很多，只需要12色且一定要色相匀称过渡，这些是最为关键的信息。

这里的色相环是对烦琐的色彩理论进行综合概括与简化后的精华，希望大家能够熟记它。

5.方法2：确定互补色，并填入互补色，之后运用混合的原理把中间的色彩均匀补画进去。

6.填入红色与绿色的互补色，位置如图所示。

7.找到黄色与紫色的位置，填入颜色。

8.找到橙色与蓝色的位置，填入颜色。此时3对互补色都在相应的位置了。

9.接下来把相邻的颜色混合，调配出色相后均匀地填入色相环。

10.在步骤8的基础上，绘制不同明度变化的互补色，感受互补色的多种明度对比。浅黄色与深紫色的搭配也属于运用互补色。

设计训练：创意色环、材料色环、领域色环

训练的要求

用色环进行相关创意设计，并对其分析，有助于我们加强对色彩的理解。

（1）如果你是设计师或插画师，务必做一次这样的训练。在有趣的图形中把圆形置换为色环。实际上这是一个创意训练，但它仿佛是一个传统，在笔者的印象中，每个学习色彩的人都做过类似的训练。

（2）如果你是手工艺人或者是使用材料进行创作的创作者，建议把自己手上所有的材料都制作为色环。这类色环的颜色的过渡不需要太严谨。

（3）假如你对一个领域比较熟悉，可以试着将自己服务的某个垂直领域（如内衣设计、汽车内饰设计或香水包装设计等）的资料进行整理。根据视觉信息，收集颜色，绘制相关领域的色相环。这非常难，是否成功主要取决于资料是否完备，以及你的分析是否准确。

训练（1）结果的展示

对色相环进行创意设计并不难做，如设计为摩天轮、汽车、雨伞、眼镜……凡是和圆形有关的图形都可以置换为色相环。

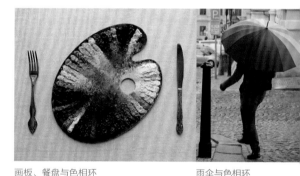

画板、餐盘与色相环　　　　　　雨伞与色相环

学生作业
橙子眼镜与色相环

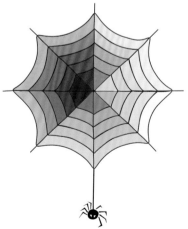

学生作业
蜘蛛网与色相环

比萨饼与色相环

训练（2）结果的展示

手工艺人制作材料色环的关键是把所有材料尽力排进去。

布艺材料，所有明度不同、纯度不同的颜色都排列在一个圆环中。这样排列有助于手工艺人归类自己的材料。颜色过渡不均是很正常的，所以一般称为色环，不称之为色相环。

布艺材料，按照色相来进行分类，花色也可以安排进来，效果非常清晰。

布艺材料，根据色相的情况来排列，搭配出来的效果非常漂亮。

训练（3）结果的展示

进行色彩数据分析的时候也会制作色环，这种分析更注重小数据的分析（几个颜色之间的关系等），而不是常用色相环全数据或大数据（全部颜色）的分析。

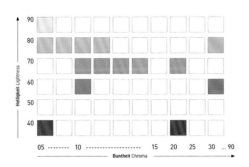

德国劳尔公司于2021年推出了15种流行色，左图是色相分布图，右图是明度分布图。类似的数据分析图设计的关键不是在于展示（当然，展示也应该漂亮），而是数据分析。

设计训练：为冲突的情感表达运用互补色、冷暖色

思考的目标

有人说，不敢用强对比的搭配。其实，应该主要看设计的目的以及用途，如果是主题有需要，就要打破自己的局限，不要不敢用。

本页中的案例就是一种表达外表与内心冲突的设计，不经调和的互补色、冷暖色产生了夸张的反差效果，正好符合主题的需要。

✕ 错误范例

作品的主题是表达内心秘密的，如果用柔和的色彩，就会丧失掉这种氛围。

✕ 错误范例

使用了冷、暖色为主色与辅助色，很好地强化了冲突。其实现实中的墙壁的阴影怎么可能是红色的呢，但这个红色非常巧妙地表达了内心的强烈情感。细节该怎么选择才好呢？继续强化矛盾感是个不错的选择。

这是原作，现代而且极为时尚。让红色更加艳丽的方法是在细节处增加绿色，有了红色与绿色的互补色对比，红色会更加漂亮。这个设计中，主色、辅助色和点缀色都是矛盾冲突比较大的对比关系，非常极致地把内涵表达出来了。

插画师：Malika Favre

现代人的辛苦从这幅作品中渗透出来，我们面向城市（奋斗的象征）奔跑，但是跑道是向上的，喻意有难度。这样给人压力的主题非常适合用互补色、冷暖色来搭配。但是如果作品中的造型很刻板，配色就需要在互补色、冷暖色的基础上具有某种配色风格，例如复古感、清新感等。

互补色、冷暖色在经过细微调整后，也会传递出不同的感受。也就是说，即使在表达矛盾主题的画面中，微调色彩也会起到改变作品风格和表达情感强烈程度的作用。

✘ 错误范例

这样深刻的主题，如果用很柔和的色彩表达方式是不合适的。尝试冷暖色搭配是非常不错的选择，但只有冷暖对比会略微单调，画面会显得过于生硬。

✘ 错误范例

增加一些搭配色，比如以红绿色为主题，黄色为调和色。虽然适合用互补色、冷暖色进行主题创作，但对比太强，会让人觉得作品不精致。

这是原作，既复古又现代。配色是以红色、绿色为主的互补色搭配。绿色中有蓝色调，显得温暖一些（会让主题表达更含蓄）。主题太沉重时，颜色为暖色会降低人们的抵抗心理。画面整体降低纯度，效果更加雅致，形成了复古感，这样做会进一步软化板正的造型带来的压力。尽管互补色、冷暖色这种强对比的颜色组合的选择是根据主题来确定的，但实际上创作空间非常大。

插画师：Sébastien Plassard

构成训练：绘制色调表

训练的目的

　　根据前面所讲的内容，我们知道每个颜色"天生"的明度、纯度就不同。绘制色调表是综合地调整色彩的明度和纯度的练习，目标是让所有颜色趋于一个色调。你可以绘制 4 个等级差别或 6 个等级差别的色调表。有的色调只加白色，有的色调只加黑色，有的色调加灰色也加白色。绘制好的色调表最好可以背诵下来，这能让自己对色调有一个既感性又理性的新认识。

1.明确要做6个等级的色调表。

2.你要做哪些颜色呢？红色、橙色、黄色、绿色、天蓝色、深蓝色、紫色、品红色，这些都是常用的颜色。先做出纯色的色调，放在等级3。**纯色色调的正能量满满，活泼而且直接。**

3.等级2是明亮色调，只需要在等级3的每个颜色中加少量白色即可得到。由于黄色的明度很高，因此加入的白色比其他颜色要少很多。**这个色调明亮、明快但不轻浮。**

4.等级1是淡色色调，需要加入大量的白色。仍然要注意黄色，加的白色太多会导致黄色过淡，所以加入比其他颜色少的白色即可。**淡色色调较为柔软，且漂浮不定，整体来看并不是很积极的色调。**

互动题（多选）：

A. 明亮色调是加灰色

B. 淡浊色调是加白色和灰色

C. 暗沉色调也叫力量色调

D. 暗浊色调不能加白色

E. 纯度色调特别柔软

答案就在训练中。

5.等级4是淡浊色调，这个色调是在纯色的基础上加白色和灰色，也就是提高明度，同时降低纯度，产生脏一点的印象。**淡浊色调非常雅致、柔和、低调。**

6.等级5是暗浊色调。要加黑色和灰色，让颜色尽量比等级4深一点，注意要保证能清晰地辨认色相。**暗浊色调很成熟、内敛、稳定。**

7.等级6是暗沉色调。主要是加黑色。虽然这种色调很接近黑色，但是仍然可以辨认色相。**暗沉色调很稳重，有力量。**

✗ 错误范例

在同一等级中要保证每个颜色的等级一致。这里范例中的个别颜色不在一个等级上，这是不对的。互动题的答案是B、C、D。

设计训练：小插画展示并列信息与色调一致性

色调容易统一并列信息以及色调不止 6 种

并列信息（在同一个信息层级，不分孰轻孰重）的条目超过 3 个以上时，就意味着可能需要多色设计。多色设计的控制很大程度依赖于色调，

色调不一致，就会导致色彩深浅不均，作品的聚焦不均，也就无法表明信息的并列关系。当色调一致时，画面就会很柔和，感受也会很完整。

✗错误范例

绘制了4个并列关系的插画头像，重要程度无差别。填色时，有的深一些（耷拉耳朵的小狗），有的浅一些（猫、熊），有的属于明亮色调（猫、熊），有的属于纯色色调（兔子），此时就会显得色混乱。

作品是可爱风格的，可以考虑明亮色调、淡色色调。这里选择了明亮色调，可以感受到并列关系信息的一致性，作品也就有了一种完整统一的效果。

✗错误范例

本范例设计了并列关系的日历表。如果采用了多种色调，深浅不均，就很难看。在实际创作中并不是只运用6个色调，比如这里用了比明亮色调更艳丽、比纯色色调的明度更高的颜色，也用了比淡浊色调减少了灰色的颜色。

改成一致的色调后，颜色漂亮了很多。因为这里有两个色调，即淡浊色调与明亮色调，除此之外没有其他的色调出现，所以可以很稳定地体现色调的一致性。

明亮色调（偏纯色，白色少）　　淡浊色调（偏明亮，灰色少）

设计训练：PPT 案例展示色调统一并不意味着使用更多色相

色调统一并不意味着用更多色相

并列信息如果没有用不同的颜色来进行处理，就总会给人感觉比较单调。要换成多色，首先要考虑色调的一致性，以便更好地控制画面的节奏。但有时主题比较含蓄，这种情况要怎么办呢？减少色相即可。例如，作品中使用了红色、绿色、蓝色和紫色4个色相，可以改成以蓝色、绿色为主。

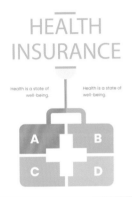

1.本例是一个类似于PPT或长条信息的结构框架。信息分4类，设置为图中所示的不同色调，就会显得A区域的颜色过重。

2.设置为多色时，如果色调一致就会显得配色更有逻辑，这里用到了红色、绿色、蓝色和紫色。用统一的色调时完全可以用相邻的色彩，这样就会减小对比，避免对比过于强烈。

色相跨度大

3.将色相调整得比较接近，并且冷暖均匀，同时依旧保持色调的一致性，此时的配色非常舒适而且具有逻辑。这里只用到了黄色、绿色和蓝色3个色相。

色相跨度小

第3章

色彩混合，由此提高色感

色彩混合的 3 种方式

色彩的混合分 3 种：正混合、负混合、中性混合。"正"代表混合后明度增加，"负"代表混合后明度降低，"中性"代表混合出的新色彩的明度基本等于参与混合的色彩的明度的平均值。

正混合

正混合就是光的混合，也叫作加法混合。通过三棱镜可以把光分解为光谱，那么两束以上的光源投放在一个位置上就可以将它们混合。单色光的强度肯定很弱，多束光照射一处，光的强度（明度）肯定是越来越大的，最终的结果是极强的白色光，例如红色光 + 绿色光 + 蓝紫色光 = 白色光。这种混合就是光的叠加。

光混合在舞台设计、室内设计和展览设计中的用途较为广泛。由于 Photoshop 等软件中提供了模拟光混合的图层叠加方式，因此在平面设计、绘画作品中也经常运用这种混合。

负混合

负混合是色料（颜料或燃料）的混合，明度和纯度都会降低。由于色料色素的物质不同，因此混合结果会有一定差异，比如同样是绿色和红色混合，丙烯颜料与水彩颜料的结果有所不同，甚至不同品牌的颜料都会导致不同的混合结果。颜色混合得越多就越脏，最终结果就是趋向黑色（暗浊色）。负混合也叫作减法混合。

设计中我们会非常依赖混合现象。比如 A 色与 B 色搭配有一点不协调，那么可以将 A、B 两色混合，得到 C 色，用 C 色来调和 A 色与 B 色。或者直接在 A 色中加入少量 B 色，让 A 色向 B 色的色感偏移，形成 A2 色。在 B 色中加入少量 A 色，让 B 色向 A 色 的色感靠近，形成 B2 色。A2 色与 B2 色搭配起来就会更协调。

由于设计、绘画中广泛应用了这种混合，因此我们可以主要记忆和感受这种混合方式。

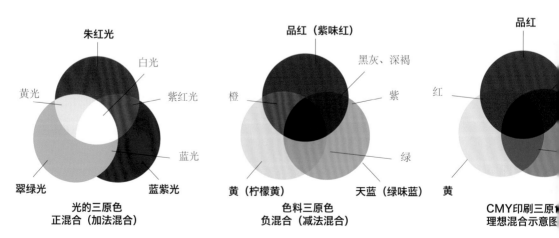

光的三原色
正混合（加法混合）

色料三原色
负混合（减法混合）

CMY印刷三原
理想混合示意图

中性混合

中性混合属于视网膜混合，包括回旋板的混合（高速混合）与空间混合（并置混合）两种情况。

高速旋转后形成的颜色混合

风车有不同颜色的扇叶，高速旋转起来后看到的颜色就是一种中性混合。

回旋板混合现象（高速混合）

我们在一块板子上涂上一定比例的红色和蓝色，高速旋转板子，此时眼睛会看到一个红紫灰的颜色。如果用红、蓝两色光进行正混合，则成为淡紫色光，明度提高了。用红色和蓝色的颜料进行负混合，会得到暗紫红色，明度降低了。而回旋板混合出的颜色的明度基本为参与混合颜色的明度的平均值，所以这种混合叫作中性混合。其实这是我们的视网膜同一部位连续不断受到红色、蓝色两色的交替刺激后形成的感受，因此也叫作视网膜混合。由于需要运动中的装饰来帮助混合，因此适合应用于装置设计、动感设计等领域。

艺术家：Nick Smith

运用潘通色卡绘制出的安迪·沃霍尔的《玛丽莲·梦露》，这是典型的空间混合。

空间混合（并置混合）

由于空间距离和生理视觉的局限，我们的眼睛无法辨认过小的或过远的物体的细节，并自动把各种不同色块感知为一个新的颜色。这种现象是由于颜色摆放在一起，引发视网膜自己进行颜色混合而造成的，因此叫作空间混合或并置混合。空间混合的空间距离是由参与混合的色点、色块的面积大小决定的，点或面的面积越大，形成空间混合的空间距离越远。因为这种混合是静止就可以完成的，所以在绘画与设计中非常常见。

空间混合练习可以很好地锻炼色感，建议读者尝试做这样的创作。最简单的方法是，可以用单色块来进行空间混合创作，先对原图进行分析，再将画面中各区域替换为相应色块即可。如果想提升难度，可以尝试用复杂的图形（如时尚摄影照片），将其缩小为色块大小来进行空间混合，多个这样的复杂图形可以绘制出一幅画，这会非常有趣。

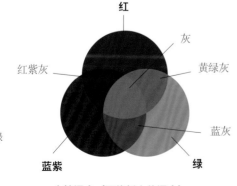

中性混合（回旋板上的混合）
视网膜混合

构成训练：初学者必不可少的混合基础训练

训练的目的

越是零起点，越要重视构成训练。如今图像处理类的软件的功能非常强大，可以自动生成很多色彩效果，例如渐变色，但这与我们提升色彩感受力完全无关，只是提高了你的软件使用能力。所以本训练适合采用颜料来调色。但如果你还是采用了电脑软件进行绘制，那么切记：不要使用吸管工具，要依靠自己的感受来进行练习。

（1）黑色加白。在黑色与白色之间混成不同明度的等差9级色阶变化，以黑色在下、白色在上、灰色在中间的方式进行等量秩序排列，感受黑色、灰色、白色的等量明度变化，感受明度差的细微变化。

（2）纯色加白。任选一纯色，逐步加入白色，由纯色至白色，共9级，等差秩序排列，构成明度变化序列。建议使用明度低的纯色，例如蓝色、紫色等。

训练的演示

笔者用电脑软件做范例的时候，不会用吸管工具，也不会看数值，而是盯着序列，不断地微调，以达到最合适的等差比。这个过程是在不断训练自己对色彩的细微感受。

初始图示

1.使用颜料进行练习的读者可以用尺子在水彩纸上绘制9个等大的格子。

2.笔者手动填入的效果。

3.电脑自动生成的渐变效果。

训练的要点

与黑白明度渐变相比，有彩色混色的难度会更大，因为在考虑明度变化的同时，彩度也会受到轻微的影响。

感受不到细微的差别怎么办？

可能有人完全感知不到这些颜色的细微差别，这就需要多做训练，训练的目的就是为了提高敏感度。可以把书中的示范作为参照来练习。重点是：我们要的不是结果，而是花在这里的时间，付出一定会进步的。

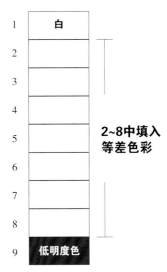

初始图示

4.选择低明度、高纯度的颜色后，开始等差混合，将颜色逐一填入格子中。这里示范的是紫色。

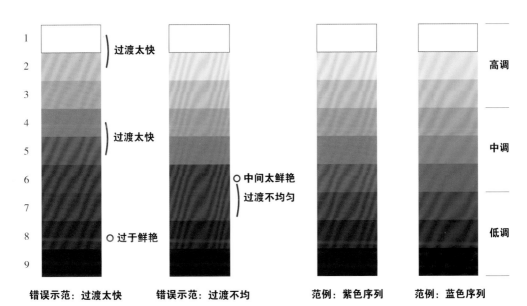

错误示范：过渡太快　　错误示范：过渡不均　　范例：紫色序列　　范例：蓝色序列

5.这是过程稿。用颜料来调色时，不断在紫色中加入白色，紫色就会不断被稀释，颜色越来越接近白色。过程中有可能会出现各种错误的状态，比如有时两个等级间的差别太大了，导致颜色过渡太快，有时会突然调出过于新鲜的颜色，所以应慢慢地、细致地将颜色调整到最合适的结果。

6.最终效果。

构成训练：初学者必不可少的混合提升训练

训练的目的

（1）纯色加黑。任选一纯色加黑色，调出9级色阶变化，从黑色逐渐到纯色的等差秩序排列，构成暗浊变化。建议选择明度高的纯色。黄色是明度最高的有彩色。

自己训练的时候，可以先用 Adobe Illustrator 软件制作一个正确的图示（例如参考这里的范例），然后根据参考图示，用颜料或电脑进行手动混合的练习，以锻炼自己的色彩敏感度。

（2）纯色加灰。第1步，选一个纯色。第2步，用黑白两色混合出一个与该纯色**明度等级相同**的灰色。第3步，把这个灰色与原纯色混合，调出9个级别的颜色，按灰色逐渐到纯色的顺序排列起来构成**同明度**的纯度变化序列。（因为两个颜色的明度相同，所以只有纯度变化，明度没有变化。）

（3）纯色加灰。第1步，选一个纯色。第2步，用黑白两混合出一个与该纯色**明度等级不同**的灰色。第3步，把这个灰色与原纯色混合，调出9个级别的颜色，按灰色逐渐到纯色的顺序排列起来构成**不同明度**的纯度变化序列。（因为两个颜色的明度不同，因而明度在变化，纯度也在变化。）

训练的演示

用电脑软件练习的读者切记不可以使用吸管工具，或者依赖参数。

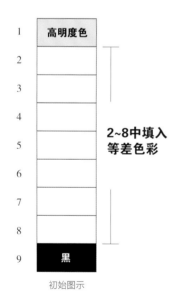

初始图示

1.选择高明度色的黄色进行示范。

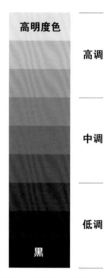

最终结果：黄色的暗浊变化

2.训练（1）的最终效果。感受有彩色的明度变化。

训练的要点：获得与纯色明度相同的灰色

方法1：可以采用画画时常用的眯眼观察的方法。当你眯起双眼后，色相基本消失，如果观察到两个颜色的深浅度一致，就是明度一致了。反之，颜色深浅差别大，就是明度不同。推荐这种方法。

方法2：利用HSB色彩模式。H代表色相值，S代表彩度，B代表明度。这种模式与人脑理解色彩的方式是一致的。例如，这里确定的是绿色，选择绿色，把绿色的S参数值归零，就得到了同明度的灰色。

特别提示：方法2仅用于生成参考色，参考色就是正确答案。我们将混色得到的灰色与之对照，看看自己做的对不对。可以多选择几款颜色，试着去找到同明度的灰色。切记：关键不是提升软件技术，而是要提升判断色彩明度是否一致的感知力。

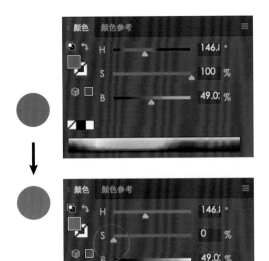

用电脑软件获得一个与颜色同明度的灰色的方法

HSB色彩模式中，S值代表彩度。选择一个颜色，将它的S值归零，就可以得到与这个颜色同明度的灰色。

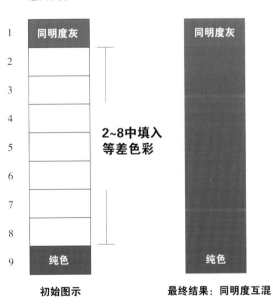

3.根据上述方法用明度相同的灰色进行练习。

4.训练（2）的最终结果，明度不变的纯度变化序列。

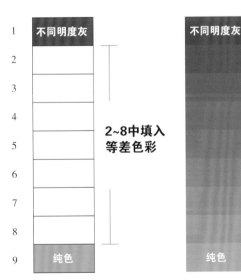

5.根据上述方法用明度不同的灰色进行练习。

6.训练（3）的最终结果，明度会产生变化，纯度也会变化的序列。

构成训练：初学者必不可少的混合进阶训练

训练的目的

任选一对高纯度的互补色，互混出 9 个级别的颜色，构成补色互混的序列。互补色可以选择红色与绿色、蓝色与橙色、黄色与紫色。

训练的演示

红色和绿色混合出的真实的颜色是棕褐色。

我们也可以做一个理想的混合，即中间的颜色是黑色。

训练的要点：互补色互混的结果是什么

没有使用过颜料的人无法想象互补色互混会

得到什么颜色。等级 1 为高纯度红色，等级 9 为高纯度绿色，等级 2 为红色加少量的绿色，因而颜色还维持在红色相上。当等量的互补色混合后，理想状态得到的是黑色，实际颜料混合结果是一种很脏的深褐色，只是接近黑色，而且褐色一般也会有一点儿倾向红色，看起来就是一个浑浊的颜色。

实际上，颜料混合是无法混合出黑色的，所以通常我们需要单独购买黑色的颜料。

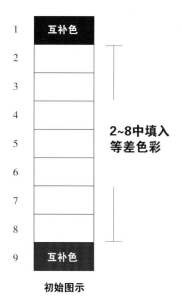

2~8中填入
等差色彩

初始图示

1.选择红绿互补色来演示。

颜料：红绿互混

理想：红绿互混

2.训练的最终效果。颜料混合的结果是棕褐色，并且会降低明度和饱和度，颜色越来越脏。理想的结果是混合出黑色。

训练的目的

任选一对高纯度的互补色，分别与同一灰色互混，构成补色分别与同一灰色互混的序列。练习时可以分出更多等级，以便更好地感受色彩的变化。

这些看似简单的练习能让我们充分感受色相、明度和纯度的变化，提高我们的色彩感知力。

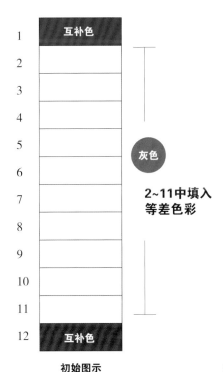

初始图示

1.选择红绿互补色来演示。

**范例：蓝色和橙色的互补色
与灰色互混**

**范例：蓝色和橙色的互补色
与灰色互混**

2.训练的最终效果。观察12等级序列的中间的两个灰色，能看出细微的差别，一个更蓝一点儿，一个更红一点儿。如果改成13等级的序列，中间的灰色就是原本参与混合的灰色。

设计训练：提升难度，间色混合海报设计

有一些艺术家会销售自己设计的海报，其中类似于色彩构成的作品非常流行，很受欢迎。这种创作并不容易，尤其是色彩非常多的情况下，难度非常大。仅仅把它们归类为构成训练是不够的，这类作品完全以色彩吸引人，如果色彩设计不够特别，如何让人为此付费呢？

设计草图

设计目的

本次训练再次提升难度，采用间色混合来设计海报。在设计草图上有若干的圆形叠加，首先要确定两个圆形的颜色，再确定叠加部分的颜色（请使用颜料混合的方式填入这里的颜色）。几十种颜色放在一起要和谐，要形成作品的设计感。

笔者先为学员制作了这样的图形来做练习之后，发现真的有设计师在销售这种抽象的装饰画，其造型很简单，但是颜色变化是无穷的，正是因为造型简单，才能看出来设计师的色彩水平的高低。

训练的演示

1.这里有27对叠加的圆形，一对圆形需要填入3种颜色，那么总共要填入81种颜色。如果没有思路，这要怎么开始配色呢？先取出一部分圆形来捋清楚思路。

2.如果想要混合左右两个圆形里的颜色，首先需要填入两个颜色。这些颜色的选择应该有一定的规则，但暂时我们先不去考虑整体效果，只是随机填入左右两侧的颜色。

3.然后思考两个圆形相交部分的混合色应该填入什么颜色。这里是笔者手动填入的颜色，没有使用透明度、图层叠加或吸管工具。

利用电脑软件来提升色感的方法

如果用颜料做这个练习就会有一些真实感。如果没有接触过颜料，很难想象两个间色能混合出什么颜色。如果依靠软件的功能，例如图层叠加，根本就起不到锻炼色感的作用。但是为了那些不方便使用颜料而只能使用电脑软件进行训练的读者，笔者可以给出一个利用电脑软件来提升色感的方法。

1.使用软件Adobe Illustrator，打开HSB色彩模式。颜色的色相、明度、纯度等一目了然。我们选中左边圆形的颜色，看到它是红色相，中等暗度，纯度也属于中等。

2.然后选中右边圆形的颜色（用于混合的另一个颜色），色相为黄色，明度高，纯度也高。

3.考虑混合后的颜色是什么。混合后的颜色的色相、明度和纯度要向左右两个颜色参数之间的位置移动。比如，左边颜色的色相是359.8度、右边颜色的色相是56.8度，混合后的色相34.2度是介于二者之间的。同理，混合后的新颜色的明度移动到50%，也就是原本两色明度95%~43.9%之间的值值。纯度选择了51.6%（30.9%~56.8%之间的数值）。

4.这个方法看似理性，实际上需要同时依赖你的色彩感受才能完成。因为它有范围，但没有固定的参数值，每个人调出来的颜色都是不同的。

例如，蓝色和黄色混合出绿色，如果蓝色投入多，最后的绿色就偏蓝；如果黄色投入多，混合出的绿色就会更偏向黄色。因为是电脑操作，你来进行这种假设就可以了。明度和纯度的调整也是如此。

两个颜色混合后得到的颜色是这两色的天然调和色。这个练习可以提升理性判断颜色的逻辑思考能力，可以把你认为最为舒适的颜色填入其中，理性的逻辑和感性的审美都得到了训练。

最后得到的两个颜色都是可以的，只是一个偏黄，一个偏红。用这个方式可以锻炼很细微的色感。

掌控整体画面协调性的几个思路

很多学生被这个作业折腾得够呛。要填好 81 个颜色，除去中间这 1/3 混合后的颜色，其实左右两侧圆形的颜色是关键。如果不按照颜料混合的方式填入中间的颜色，就会增加考虑 81 个颜色之间的协调性问题，难度会更大。

这里依然要求按照颜料混合的方式填入中间叠加的颜色。大家还是按照这个思路来练习，这会强化对间色混合的认识，但关键还是可以提高色感。

✖ 错误范例

这个作品中有的地方会突然出现一块深色，导致视线会跳来跳去，让画面看起来没有秩序。虽然大多数颜色是按照颜料混合的方式来填的，但是有一些颜色是随意填入的，控制起来就很难。

✖ 错误范例

有的学生采用有秩序地填入颜色的方式，但是作品缺乏美感，显得非常枯燥。同时也发现其中一部分颜色没有按照颜料混合的方式填色，所以虽然整体是有秩序的，但是细节处缺乏逻辑。

同一色调容易控制整体感

1.如果你觉得一次掌控那么多颜色有困难，可以首选色调一致的颜色。这是一种整体控制的思路。

2.混合自己预置的颜色，最终结果出来以后，可以再次分析，是否满意？如果不满意，还可以再次调整，以达到很好的设计感与完整性。现在画面所形成的清新感很舒服，打印、装裱后挂在室内光线充沛的地方会有一种柔和、温柔的美感。

给出一个练习的思路：找到你喜欢的绘画作品（例如莫奈的《睡莲》），根据画中色彩的原位置选色，再填入间色，而后再进行混合训练。

不过，虽然一些绘画作品原本的色彩关系非常棒，但是转换为抽象的作品时，也要根据自己的作品的画面做出细微的调整，因为新作品的造型差异很大，这就是一个新的创作过程，不能盲目复制颜色。

参考绘画作品的色彩分布

1.找到一张可参考的绘画作品。不一定是名家的作品，只要你觉得它的颜色有学习的价值就可以。

2.根据绘画作品的颜色，尝试做自己的练习。在与参考的绘画作品对应的位置上将作品中的颜色填入左右两侧的圆中，然后再进行间色混合。这样做出来的结果的确要比没有整体概念的效果好很多。

最终还是要进行自我创作

参考其他绘画作品的方法仅仅是一个阶段中采用的练习方式。后期还可以更大胆尝试。想要让自己的作品能够有作品感，关键是配色要有自己的主张。

在很多抽象艺术作品中，大部分混合色采用了色料混合的逻辑，极少的几个配色没有使用色料混合的逻辑。这个作品就很大胆，艺术气息浓郁，审美水平较高。黑色的位置很好，它很好地降低了画面的躁动感。冷色与暖色的对抗让画面有一定的张力。初学者往往害怕对抗，害怕夸张，当色感提升后，就不会再怕这些了。

借鉴混合的色彩叠加风格

随着电脑软件制作的便捷度的提高，通过 Photoshop 等软件中的透明度和图层混合功能就可以用多种方式实现色彩混合效果。但不论工具能够提供多少种功能，做出判断的依旧是你。

色彩叠加风格在设计与插画作品中都非常常见，这种方式可以有效地融合前景与后景，把固定的层次关系打破，制造出新的视觉冲击。

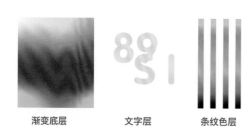

渐变底层　　　　文字层　　　　条纹色层

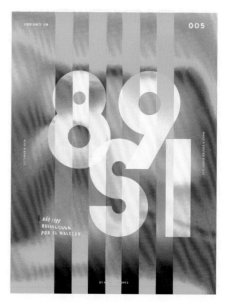

这张海报就很好地表现出了色彩叠加风格，主要是条纹层与文字层、渐变底层进行混合与叠加，形成丰富的色彩变化与色彩层次。

设计师：Magdiel

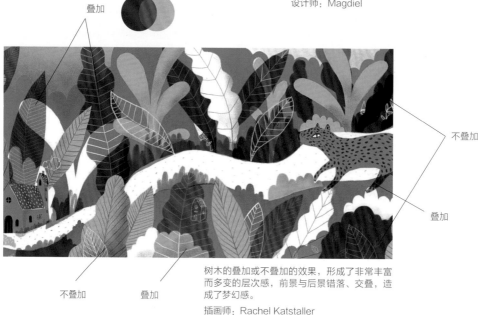

叠加

不叠加

叠加

不叠加　　　叠加

树木的叠加或不叠加的效果，形成了非常丰富而多变的层次感，前景与后景错落、交叠，造成了梦幻感。

插画师：Rachel Katstaller

如果想要柔和的混合（叠加）效果，会很自然地在画中增加更多的层次感，这在前面已经提过，因为混合会使两个颜色产生一个新的颜色，这个颜色会自然地调和前两个颜色。

当你的色感提升以后，仅仅是使用色彩混合与叠加这一种技巧，就可以创造出多种色彩感受的精致的作品。

使用色彩混合方式产生叠加效果，可以仅通过颜色就非常直接地产生多个层次，画面就会变得更丰富。

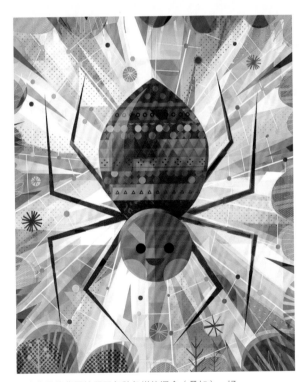

这个作品的背景使用了各种各样的混合（叠加），好处是可以让很多突兀的造型（每个造型都有不同的颜色）融合在画面中，使整体作品看起来既有变化，又很自然。

蜘蛛身体上同样用了大量的混合叠加效果，造型彼此融合后的效果更丰富。要处理的图形越多，越可以考虑采用这种方式，但始终不要忘记，这只是一种手段，如果色感不提升，这些细节处理后的效果就有可能显得混乱。

插画师：Gareth Lucas

这张海报中的部分区域采用了叠加方法，虽然采用了与前面一样的方法，但是选择的色彩更厚重和浑浊，得到了完全不一样的视觉冲击力。

设计师：Magdiel

设计训练：变幻莫测的色彩叠加封面设计

设计目的

　　色彩叠加风格非常流行，我们来做一个非常简单又漂亮的叠加风格的封面。实际上有时候的确不需要太复杂的造型，仅仅是通过色彩就能使作品特别出彩。

创作演示

　　商业设计一般包含文字和图形两类信息。这里首先要加入图形，形成双层结构，然后就可以开始叠加混合了。

这里提供了一个接近方形的图书封面的文字稿。由此开始进行创作。

1.图形线稿作为底层，文字信息作为顶层。这两层的图形信息和文字信息是完整的，从造型安排上看，画面是饱满的。

2.选一种颜色填入线图中。虽然确立了色彩的大关系，但搭配的结果显得极为死板。

3.用颜料混合的方式混合黄色和黑色，得到土黄色，填入其中。原本枯燥死板的造型立刻变得有趣了。生硬的两种颜色也进行了很好的调和，增加了画面的层次感。

4.假设我们仅改变原始的黄色，换成一个完全没有关系的红色。此时看到就是黑色、金色、灰色的三色搭配，这会更强调颜色之间的差别，而不是如叠加那样更强调颜色的融合。

5.如果在原本的叠加处填入一个不相关的颜色，就会呈现出强烈的聚焦，当我们的视线被带着跑的时候，并没有感受到舒适。如果这是在进行特殊主题的表达，采用这种方式也是可以的。如果不是，那么符合颜料混合的颜色会让画面更舒服。

6.假设脱离前面的颜料混合的局限，仍然选择步骤5的配色，此时使两个浅色叠加出一个最深色（黑色）是不符合事实的，但这个效果很新潮，混合出来的融合色可以很好地融合前两个颜色，这是配色的一个小技巧。

设计训练：运用色彩叠加技巧创作精美插画

让作品成型，让作品突破

色彩混合与叠加风格会让画面呈现多样的变化，前景与后景也能更好地融合，形成自然过渡。这种风格在插画设计中的运用也非常广泛。接下来设计一张插画作品，感受其中色彩呈现的方式。

首先我们要知道，想要产生叠加，就要两个颜色有重叠，所以在设计造型的时候，要先想好在什么位置进行重叠，然后再考虑混合。

创作插画其实与设计有很多雷同的思路，比如，要做什么主题，主题中的主角是谁。我们就先以一只鸟为主题来进行创作，首先让画面完整且丰富起来。

1.假如给这只鸟配置的后景是这样的，如何做混合叠加风格呢？画面中的所有物体都是彼此隔开一段距离的，自然形成了隔离状态，物体没有叠加就无法进行混合。

2.重新安排底图。植物要纤细一点，因为如果造型过大、过粗，叠加时就会形成大面积的混合，缺乏细节。如果是细小的物体进行混合，就能形成更多细节，画面就会精致。

3.把鸟儿放到画面中。在前景中也可以设置一些物体，这样鸟儿就处于中间层。如果想要叠加，就可以使前景、后景更加融合。

4.尝试开始混合。设置图层"正片叠底"，会发现深色与深色混合的时候，颜色会更深，比如，最下面的深蓝色叶子与鸟儿身体的叠加就出现了很深的颜色。如果不希望出现这样的颜色，就需要改动叶子或鸟儿身体的颜色。

5.增加一些细节，让画面更完整、丰富。然后根据叠加的情况做一些调整，弱化四周，强化中间，让围围的颜色柔和一点。想要得到这个效果并不是一件容易的事情，虽然步骤上看起来很简单，但实际上物体越多，颜色就越多，调整起来就越复杂。加上混合叠加后又出现了第3种颜色，叠加层次增加后，就会形成更多深色。深色的位置不理想就需要进行调整，这些调整往往需要反复很多遍，因此要有耐心和思路。

6.另一种思路就是增强四周，弱化中间。可以根据自己的喜好进行，在细致处还需要反复微调。笔者更喜欢这个效果，因为它更独特而且大胆。尽管造型（不论是鸟儿还是植物）不具个性，平平无奇，但依靠色彩的调整就能让作品升华。如果你刚刚开始学习色彩，就不要以独特性为目标，至少先做出来如第5步这样的作品，具有色彩的舒适感与统一的逻辑，然后再去寻求独特性与个人风格。其实还有更具个人独特风格的造型与配色，但是成长是分阶段的，先做到第5步和第6步，再思考如何具有个人特色。

第4章

色彩的4种对比，创作基础

色彩对比对于设计的 7 大功用

讲解色彩对比对于设计的作用的方法有很多种，对初学者来说更合适的方式是，将色彩对比的功用分为 7 个方面。

通过色相对比、明度变化和纯度差别看到画面中的文字，就是色彩对比的功用。文字是因色彩强对比产生了明显的焦点，让我们可以清晰地辨认，且焦点足够强，不会让视线游移，这样信息能非常直接地传递出去。

视线随着树枝移动，每移动到一处信息区都有一个小焦点，比如这里的标题文字、地图、菠萝、大桥和饮料瓶等。

1.产生焦点

通过色彩的强对比，可以产生视觉焦点。即使造型很完美，如果没有色彩对比，我们也很难看到，这是色彩不可以替代的作用之一。

2.引导视线移动

信息多的时候，需要让视线从一个强焦点移动到另一个次强焦点。这只能通过色彩对比来完成。

本广告采用的是"产生焦点"的直接聚焦方式，鞋子是绝对的焦点。

周围的圆形、圆球和灯管是小焦点，它们形成三角形。鞋周围的直线最终让大家的视线聚焦在中间的鞋子上，这种作用就是强化目标了。

有时候不方便让主体那么凸显，就会使用这种围起来的方式来聚焦，这种方式比直接聚焦方式更隐晦、内敛、含蓄。

本案例中的鞋子本身是强聚焦。假设我们删掉鞋子，由于周围小焦点的引导，我们的视线也会回到画面中间。

3. 强化目标

用舞蹈表演来比喻的话，"产生焦点"类似于领舞的舞蹈演员，"强化目标"类似于其他舞蹈演员，既能使整体的舞蹈设计完整，又能烘托、强化领舞演员的主角地位和价值。意思就是，通过对比来增强目标。

色彩对比在视觉创作（设计、绘画）中非常重要。如果不对比就不能产生差别，没有差别就无法形成美感，无法实现功能性和信息传达。

笔者将"色彩对比的作用"总结为**聚焦和同频**，但它们对初学者来说太简练了，所以在这里将它们分为 7 个功用来讲解，这样会帮助初学者更好地理解色彩对比。如果是有经验的读者可能会喜欢更简练的概括方式，可根据自己的情况阅读《色彩设计法则：实用性原则与高效配色工作法》一书。

色彩对比分为色相对比、明度对比、纯度对比、冷暖对比等，初学者要认真掌握这些内容，对今后的长久发展是有好处的，房子也是地基越深，建得越高。

笔者曾经遇到过一些有五六年工作经验的设计师来提问工作中的应用问题，有一部分问题是因为色彩基础不牢靠造成的。其实在遇到成长瓶颈时，不断稳固基础，就有可能自行突破。

学习色彩对比时，需要读者细致辨别对比的分类和强弱，感知差别，并将它们与实际应用联系起来，渐渐能够灵活应用。

除了强对比，细腻的对比可以体现出融洽的画面关系，并且让画面变得丰富。

融合并不是指两张图片叠加后产生的造型上的融合，而是为了让它们产生更融洽的关系，过滤掉了真实的颜色，让它们的色相接近，并减小明度对比和纯度对比。

如果画面中只有一个圆形及数字，我们就会觉得那根本不是作品。这种情况有很多，画面中的元素较少，不足以撑起"作品感"。如果没有什么具体的信息要加进去，那可以增加一些抽象的颜色。如果有具体信息，也要附着颜色，让画面不再单薄、单调、枯燥，而是变得更丰富，以提高审美情趣。

4. 融合

减少复杂的色彩变化，让色相、明度、纯度更接近，这样就能使画面更融洽。

5. 增加层次

所谓层次就是增加更多的颜色进去，但不能影响到主体，可以说是通过较弱的对比来完成审美的需求。

情感表达也是要通过对比来完成的，就好像红花也要绿叶配。

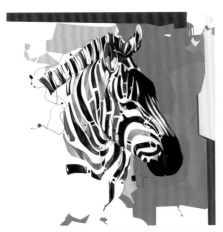

这幅插画中，斑马身上的纹理用了很多漂亮的颜色，这样的颜色必须通过白色、纯色来反衬。留白可以给这种多彩的纹理一个展示的空间，同时纹理也会衬托出白色和纯色的纯净，二者是相辅相成的。

只要产生合理的对比，对比的双方就会为彼此强化自身的优势，在创作中善用这种方法，就会让作品更完美。

造型的确会起到传播信息的作用，但不能忽略色彩的价值。电影海报更能说明这一点。本示例中如果去掉幽默的黑白对比，再去掉复古感的橙色，仅有造型是无法体现想要表达的信息的。

6. 相互衬托

如果只有一个颜色，就无法建立标准了，色彩的美好需要其他颜色的衬托才能体现。衬托还有一个好处就是让人们集中注意力，只关注对比双方的优点。

7. 有效表达清晰的情感

通过对比，可以让作品更加准确地表达信息。色彩能够诠释情感信息，例如红色代表热情与危险，蓝色代表冷静与专业。

色相对比的强弱

在色相环上，两色越相邻，对比越弱；两色的距离越远，对比越强。所以，互补色最需要调和。色彩调和的相关内容可以阅读第8章。

作品中的色彩对比是综合了各种因素的对比，如果能够分层次地细致感知，进行色彩设计时就更游刃有余。不过本页的范例主要用于讲解色相的感知。

弱对比

针对3幅系列作品讨论主色，前二者是色相弱对比关系，最后这幅作品是蓝色相的明度变化对比，不是色相对比。这里暂时没有讨论点缀色的对比。

中对比

较强对比

在作品中，色相对比的强弱不是孤立的，可能会结合调和方式，如面积、位置或距离等。明度变化、纯度变化也会产生综合的感受。

例如，这两幅作品都是蓝色与红色的对比，但面积比不同，面积更相近，对比就更强烈。

色相对比的强弱

极强对比（互补关系）

这两种颜色的对比很强烈，但是由于彼此的接触面积少，因此作品看起来是自然的。

红色和绿色本身是极强的对比，但是这里的红色、绿色已经经过调和，红色偏冷，绿色偏暖。

以红色为基色

相邻对比

色相弱对比

在色相环中距离最近。

正面效果：统一、和谐、强烈。

反面效果：单调、枯燥。

相间对比

色相中对比

在色相环中距离较小。

正面效果：容易调和，容易成功。

反面效果：无。

相隔对比

色相较强对比

在色相环中距离较大。

正面效果：具有鲜明、强烈、饱满、华丽、欢乐、活跃的情感特点，容易使人兴奋、激动。

反面效果：由于色相之间缺乏共同因素，因此容易出现散乱的感觉，也容易引起视觉疲劳或精神亢奋。

互补对比

色相极强对比

在色相环中距离最远。

正面效果：强烈刺激。

反面效果：不安定。

构成训练：色相的 4 种对比

根据色相的对比作用设置 4 种对比关系

色相的对比包括弱对比、中对比、强对比、极强对比 4 种情况，这种命名方式更贴近创作的目的。在练习的时候，要自行标注采用的是哪种对比关系，如果不能熟练背诵色相环，也可以把色相环放在旁边。

配色时，要稍微思考一下造型的需求，做出来的效果不要太丑。

造型草图

相邻

色相弱对比
以红色为基色

1.先确定主色，比如以红色为基色，那么就先填入红色。后面的练习都以红色为基础色来进行。这不是明度练习也不是纯度练习，而是要判断色相的对比情况。为了增加难度，选择了两种红色，深浅不同，可以增加一点儿层次。

2.橙色是红色的相邻色，加入进来以后，画面呈现弱对比效果。可以再选一种与它不同的颜色，来加强画面的丰富性。

3.此时主要的颜色都有了。千万不要让明度、纯度的变化太大，会导致色相特征不明显，而变成明度练习或纯度练习了。

4.确定主色之后，加入点缀色。点缀色的色相也要与红色接近，选一个偏红的橙色。

✕错误范例

本范例中，为了增加层次而选择了明度变化和纯度变化都很大的颜色，点缀色选择了色相变化很大的颜色，这样的配色无法形成色相的强弱对比。建议不要增加过多层次，避免干扰训练目的。

5.如果不能解决多层次的问题，就只选两种颜色，例如以红色为基础，就选择红色与橙色，形成色相弱对比，以此降低练习的难度，然后再慢慢开始增加色彩层次。注意要始终保持弱对比状态，这一点非常重要。

6.以红色为基础，选相间色，这里选择黄色（也可以选择紫色），形成色相中对比关系。

 相间

色相中对比

7.以红色为基础，选择蓝色，形成较强对比。

相隔 **色相较强对比**

8.最终选择绿色，形成极强对比。还可以利用画面关系来排布颜色，让对比更加强烈。

 互补

色相极强对比

73

设计训练：从色相对比的角度为音乐海报搭配颜色

色相对比是创作的基础

创作一般都是从选择主色开始的，然后再为主色搭配其他的颜色。如果主色与搭配色的色相不同，像不像是色相对比练习？是的，色彩构成与色彩设计完全没有分开过，只是我们自己在学习的过程中刻意区分，以加强认知。

本训练的内容是设计一张海报，我们可以感受这个过程。确定主色与搭配色后，再加上一些设计技巧和色彩比重的分配，可以观察视觉重心的移动，最终慢慢完成作品。

初始状态时，黄色是一种开放的颜色，没有力量。黑色虽然不在色相环上，但是与黄色的对比太过强烈，使音乐唱片太过明显，这种直白的表达缺乏魅力。

1.把颜色改为红色，重新确定主色。采用这种颜色主要是考虑到爵士乐的特色，既有低调奢华的一面，又有热情奔放的一面。

2.为了让上下层有一定的融合度，并且画面不至于太过单调，我们要为红色找一款搭配色。如果选色黄色，二者色相接近，就无法衬托出彼此的特色。

3.绿色与红色离开了一定的距离，明显会反衬红色，显得整体更奔放，但是绿色无法充分表达内敛的感觉。

4.蓝色非常内敛，与红色搭配，色相差别比较大，效果刚刚好。现在画面融合性还不够，可以运用混合技巧，让蓝色与下面的图形混合，形成两色搭配。

5.蓝色的效果比之前的其他几个颜色要好很多。现在的难题是，画面顶部信息是丰富的，而画面下半部分的信息量不够大，感觉整体有一点头重脚轻，需要增加厚重一些的颜色。

6.完成海报的设计。海报运用了红色与蓝色的搭配，形成热情又内敛的成熟味道。黑色在下面稳住了画面的重心。运用的色彩混合方法过滤掉了钢琴、小提琴上的颜色，让画面更统一了。

明度对比的强弱

　　明度对比可以体现出色彩层次感、空间感、
清晰感、重量感和软硬感等。不同的色彩，其明
度"天生"就不同，例如下面的图中，黄色非常亮，
蓝色和紫色很暗。

中短调对比（灰色为主色，是中调
色，对比为弱对比）

高长调（灰色与黑色对比）与高中调（灰色与红色对比）
对比

低中调对比（褐色为主色，与绿色对比）

高长调、高中调与高短调等多种对比

作品中的对比是多元的，豆绿色为明度较高的颜色，因此为高调
色。它与灰白色区域的对比是短对比，二者明度接近，因此这个
对比是高短调对比。与山体对比，深绿色山体为高长调，而与其
他山体的对比是中等强度对比。

高调色（以亮色为主色）：愉快、活泼、柔软、弱、辉煌、轻。

低调色（以暗色为主色）：朴素、丰富、迟钝、重、雄大、寂寞。

明度对比较强时（长对比）：光感强，形象的清晰程度高，锐利，不容易出现误差。

明度对比较弱时（短对比）：不明朗、模糊不清，显得柔和静寂、柔软含混、单薄、晦暗，形象不易看清，效果不好。

明度对比过强时（黑白对比、明黄色与暗紫色对比等）：如最长调，会产生生硬、炫目、简单化等感觉。

任何创作都不是孤立的，结合造型、面积比、肌理、叙事性、情感表达等就可以规避缺点，发挥优点。这一点尤为重要。但是越是发挥综合的作用，对细节的掌控就要求越细致，比如交响乐，真正好的乐曲一定是每个乐器和声音都能很好地搭配，和谐发出声音的。

色相明度示意图

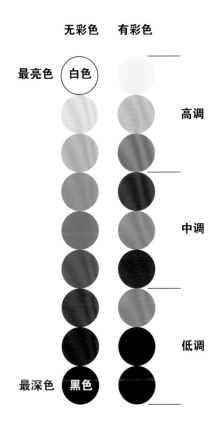

单色明度对比示意图

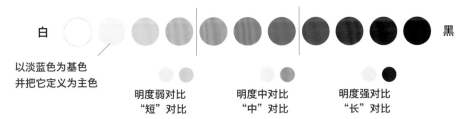

构成训练：明度对比的训练

黑白明度对比的练习

高长调、高中调、高短调、最长调

中长调、中中调、中短调

低长调、低中调、低短调

　　第一个字代表主色的情况，"高"代表颜色最亮，"低"代表颜色最暗。第二个字代表辅助色或点缀色与主色对比的强度，"长调"代表对比最强烈，差距最大；"短调"就是对比最弱，差距最小。"最长调"只有黑白对比，主色随意。

　　降低明度练习难度的方法：选择简单的图形，图形的主色、辅助色和点缀色的界线分明，填色的对象少。要做小方块的图示，然后再填色。

高长调

首先填入面积最大的区域的颜色——"高"（明度高即为亮色），然后"长调"就是对比强度大的意思，在辅助色的位置填入最暗的颜色。

中长调

选择灰度中等的颜色作为主色，是中亮度色。对比强度为最强烈。因为是中间色，所以与白色和黑色的对比都是最强烈的，这里选择的是白色。

中中调

对比为中等强度。

中短调

越来越靠近中调，形象越来越不清晰，对比最弱。

高中调

感受一下对比越来越弱，形象从清晰到不清晰的过程。

高低调

感受一下对比加强或减弱时，发生的情绪变化。

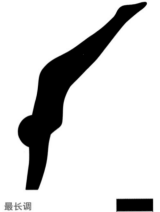

最长调

只有黑白对比为最长调对比，谁做主色都可以，这里选择了白色为主色。

低长调

最暗的颜色为主色，对比为强烈的对比。

低中调

对比强度减弱，颜色彼此拉近。

低短调

对比最弱。

如果想加强练习的难度，就采用复杂的造型来做这样的练习。

有彩色明度对比的练习

高长调、高中调、高短调、最长调

中长调、中中调、中短调

低长调、低中调、低短调

1.纯色"天生"的明度就不同，所以可采用纯色来进行这个练习。

2.通过改变颜色的饱和度来做这个练习。例如，黄色原本是明度高的颜色，换成土黄色就比紫丁香色更暗了。这无疑提高了练习的难度。

除了感受明度对比的差别，还要感受明度对比强与明度对比弱时的情感变化，以及高明度的主色和低明度的主色对画面的控制和影响。

训练 1：纯色的明度对比

最长调

本训练是以纯色为主的明度练习。为了好看，稍微调整了黄色的明度，出现两个黄色。

高长调

高中调

高短调

中长调

中中调

中短调

低长调

低中调

低短调

训练 2：有彩色（饱和度变化）的明度对比

低长调

深绿色与深红色为最暗的颜色，与最亮的淡绿色形成低长调明度对比。

高中调

加了不少白色的粉色很亮，属于高调色，选了两个中等亮度的土红色与它形成高中调明度对比。

中短调

加了少许灰色的湖蓝色是中等亮度的主色。同时选择了两个中等亮度的颜色，形成明度弱对比，即中短调对比。

训练 2 比较难，建议放到最后再做。因篇幅有限，笔者示范了 3 种对比，建议初学者做 10 个。

设计训练：从明度对比看插画创作与商业设计

明度对比帮助营造特殊感

在插画中，明度对比可以营造神秘感、恐怖感，不可思议的场景，以及夸张、直白的情绪。但是明度对比过大时，温和感就减少了，所以治愈风格不适合用这种夸张的方式。

那么想要作品特别，又不损失既定的需求，就要对色彩有极为敏锐的感受力，要能够很细微地调整自己的创作，本案例中涉及的插画就是这样创作出来的。

这是原作。作品的色彩属于高中调。在绘画中，有时会通过故意拉开画面明度关系来表达一种夸张的情绪，如果不想这样，可以通过降低明度对比来反映柔和的效果。

插画师：kang han

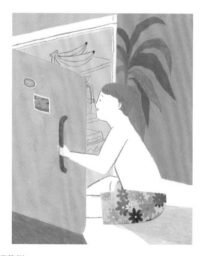

✖ 错误范例

中中调。调整冰箱内部发出的光色为淡灰色，暖色与冷色的对比关系消失了。明度对比减弱后，画面的张力消失了。明度对比强度不够时，还会让人们丧失关注意力，无法关注到重点。

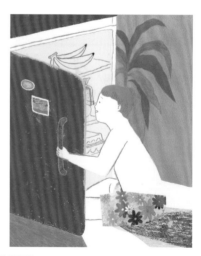

✖ 错误范例

高长调。假如增强明度对比，那么作品是具有特色的，但为什么不这样做呢？因为原作者的风格是治愈系的，在增强明度对比的处理中，会往回收一点，采用明亮一些的蓝色与黄色形成对比。也就是说，虽然有明度对比，但是不那么强烈，这种柔和的表达很契合治愈系的风格特点。

促销广告的明度对比的强弱与受众的特色有关系

色彩调整时，有时只是改动一两个颜色，最终效果的变化就会非常大。这个变化指的就是对比的强度、对比的方式的改变。例如，下面的促销信息设计，只是改变两个颜色，就可以让画面效果产生极大的不同，导致针对的人群、产品的定位都会有明显的差别。

让感知更细致

设计训练中会涉及设计作品和绘画作品包含了很多复合的信息，训练内容会更加复杂。建议在进行设计训练时仔细感知整个作品的细节，还要重点感知设计训练所要求的侧重点，这两件事都要重视。

1.高长调。明亮色为主色，配色为脏一些的红色，属于暗色。长调对比，形成活泼的感受，更适合年轻一些的人群。

2.中中调。灰色为中等明度色，作为主色，与深紫色对比时是长调，与暗红色对比时是中调。这种配色过于稳重，不适合作为促销广告。

3.中中调。虽然说是中中调，但是灰色亮了一些。绿色和红色的对比虽然有一定的明度差，但是差距不是很大。整体效果比步骤1更内敛，比步骤2更轻松，同时也体现出中等明度色的特点，很雅致，适合成熟的人群。

纯度对比的强弱

　　纯度的差别可以带来朴素与华丽等特征的变化，对于表达稳重与年轻、活力与内敛等主题是非常重要的。

鲜弱对比

颜色非常新鲜的感觉。活力感更直接一些。

中弱对比

整体以中等灰度色为主色，对比不强烈。

背景与白色对比是灰弱对比，背景与红色对比是灰中对比。整体色调比较灰（深灰色），适合文化产品，这类产品经常会用灰度大的颜色来表现深刻、沉淀和内敛的情感。

灰弱对比

整体比较灰（浅灰），朴素、怀旧。

中弱对比（红色与蓝色对比）、中强对比（红色与灰色对比）

虽然色相上有明显的差别，但实际上蓝色的手、灰色的鸟、红色的背景都是中等灰度色，它们之间形成了弱对比。

灰强对比、灰弱对比

黑色为纯色的话，淡灰色与黑色的对比形成强对比。山体等造型的颜色为低等灰度色，背景与它们形成灰弱对比。（此时不要考虑明度，否则感知会受到干扰。）

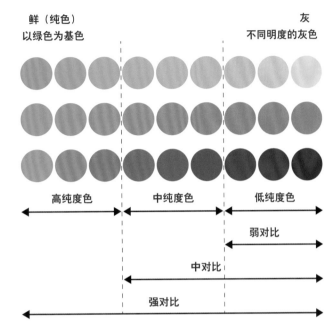

鲜（纯色）　　　　　　　　　　　　　　　灰
以绿色为基色　　　　　　　　　　　不同明度的灰色

高纯度色　　　　　　　中纯度色　　　　　　低纯度色

弱对比

中对比

强对比

S参数调到头就是原色。图中的参数可以看出来纯度状态。

作品色　　　　鲜度色

灰中对比为主，局部灰强对比

背景为灰土红色与粉色、土红色等颜色对比。如果很难判断是哪种对比，可以用一种方法，在软件中选出颜色，恢复鲜度，感受加入灰色所产生的变化。这样可以帮助你过滤掉明度差别的影响。

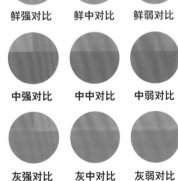

鲜强对比　　　鲜中对比　　　鲜弱对比

中强对比　　　中中对比　　　中弱对比

灰强对比　　　灰中对比　　　灰弱对比

由于加入不同的灰色会形成明度差别，因此图示选择了接近原绿色的同明度的灰色，让绿色与灰色进行各种对比。

构成训练：纯度的 9 种对比

9 种纯度对比的练习

鲜强、鲜中、鲜弱

中强、中中、中弱

灰强、灰中、灰弱

第一个字代表主色的情况，"鲜"代表颜色鲜艳，"灰"代表饱和度降低为灰色。第二个字代表辅助色或点缀色与主色对比的强度，"强"就是差距最大，"弱"就是差距最小。先选择一个基色，以此训练自己的色感。

如何降低难度

一般情况下不采用插画或设计稿做构成训练，因为这样的造型会增加训练的难度。要降低难度，可以先画个矩形，分配好各个元素的面积，在此基础上进行训练。此外，不要在刚开始训练的时候就像笔者示范的这样做多色相的纯度综合练习，而应该先做单色的练习。

鲜强对比

鲜为主色，与灰度最大的颜色对比。其他点缀色可以根据情况选择鲜艳的颜色或灰度的颜色，以确保不会影响到强对比的关系。

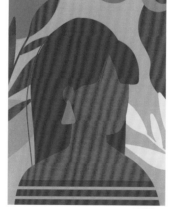

鲜中对比

鲜为主色，灰度略微减弱，这样就可以减弱二者的对比。

鲜弱对比

鲜为主色，原本灰度的颜色会越来越鲜亮，二者形成以鲜调为主的弱对比关系。

中强对比

以中调为主色，形成强对比有两个方法，一个是与灰色对比，一个是与鲜艳的颜色对比，两个方法都可以。

中中对比

以中调为主色，为中对比。

中弱对比

中调为主色，形成弱对比关系，因为参与对比的颜色的纯度比较接近。可以用色相拉开画面关系，但不要忘记这是在做纯度训练，要以纯度对比为主要强化目标。

灰强对比

以灰色为主色，与鲜艳的颜色对比，成为最强的对比。

灰中对比

颜色渐渐向灰色靠近。

灰弱对比

完全灰度化，形成弱对比关系。

设计训练：从纯度对比思考食物主题海报设计

如何体现食物的美味

视觉可以提供味觉的通感，也就是说看到食物的颜色、质感就会有一种明确的认知，食物是好吃还是不好吃。

色彩是非常重要的能体现出好吃还是不好吃的标准之一，这个案例需要思考当设计美食广告时应该如何配色。

例如要做一个比萨广告，首先食品的色彩不能给人混沌不堪的感受，一定要"鲜"，色彩要纯正。纯正的颜色搭配什么颜色才能显得它更"鲜"呢？答案是饱和度低、纯度低的灰度色。这就是本案例的配色要点，用对比来实现视觉传达的目的。

比萨海报设计的元素。

感觉好吃 ｜ 感觉不舒服

任何食物都讲究色香味美，因此一定不能用带灰度的食物图片。例如图中的对比，一旦加入灰色，饱和度（纯度）就会下降。没有人会对这样的食物感兴趣。

1.把主角放入画面中，此时思考主色用什么颜色更好。如果想表达美味感，一般应该选择暖色。冷色是降低食欲的因素之一，例如，想要控制饮食，可以把自家餐桌、桌布或餐碗换成蓝色的。

2.设置背景色为红色,此时是否能够感受到食物的美味呢?能给你舒适的感觉吗?不能。红色未必有问题,关键问题是背景的纯度很高,夺走了对前景的注意力。

3.或许有人认为不是纯度的问题,是颜色的问题,换个色相就可以。试着将背景色改为橙色,色相依旧纯正,还是无法体现前景的鲜美感。

4.在橙色的基础上降低饱和度,慢慢转为褐色,此时就能感受到比萨的鲜美感,颜色很透彻,很娇艳,这种感觉是依靠与饱和度低的褐色形成对比而来的。

5.确定主色后再增加一些细节。下方增加一些色彩层次,让画面不突兀。上方增加光影投射,让画面更细致。最终的画面色彩既丰富又有逻辑。

冷暖对比与微冷暖对比

红色、橙色和黄色为暖色，蓝色为冷色。至于绿色与紫色，有些说法是中性色。这些只是大致的分类，应该再以作品中使用的颜色彼此参照来确定冷暖的情况，这就是微冷暖的感知与运用。

暖色为主
给人热情、奔放的感觉。

冷色为主
蓝色是冷色。粉色所占的面积不小，颜色稍微偏冷，给人距离感。

冷暖搭配
制造了矛盾空间，有对抗感、力量感和神秘感。

微暖搭配
红色降低了饱和度，呈现出暖意，但又不像火焰一样炙热，只是散发一点温度的感觉。

冷暖搭配
更具戏剧性，有夸张感。颜色之间的冲突会更大，将矛盾直白地陈述出来。

冷暖搭配
冷热对抗会让冷色更冷，暖色更暖，让颜色的作用发挥到最大。

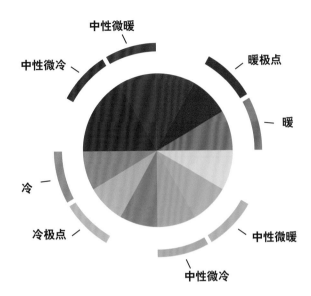

中性微暖

中性微冷

暖极点

暖

冷

中性微暖

冷极点

中性微冷

暖蓝与冷红色搭配

红色为冷红，蓝色有两个颜色，即大桥的颜色和天空的颜色，天空的颜色更暖一些。此类作品有冷暖搭配的特色，又有一些不同之处，情绪有些内敛但又颇具文化气息，同时矛盾冲突的一面也蕴含其中。

特别说明： 因为每个纯色的原本的暖相、冷相有所不同，所以在明度、饱和度发生变化后要与原色本身的冷暖进行对比来感受。在作品中，位置、肌理、面积比、造型是否有接触等因素都会影响人们对颜色的感觉发生细微的变化，因此在参照物发生变化时还需要通过对比来感知。这不代表理论总结是错误的，而是要看是在什么条件下所阐述的观点。

色相变化的微冷暖

在色相环中，当红色向橙色一侧变化时，颜色更暖；当红色向品红色一侧变化时，颜色更冷。同理，蓝色向绿色变化时，颜色更暖，向紫色方向变化时，颜色更冷。

暖 ←——————→ 冷　　　　暖 ←——————→ 冷

明度变化的微冷暖

纯色加白色，纯色越接近白色感觉越冷。当颜色向黑色变化时，色彩倾向会变暖，如果纯色是冷色，颜色变暗后就会比原色更暖；如果纯色是暖色，颜色变暗后虽然感觉是暖色，但是不会比原色更暖。

最冷 ←————→ 暖　　　最冷 ← 最暖 → 暖

纯度变化的微冷暖

如果是暖色，无论加入浅灰色还是深灰色，当饱和度降低时，暖色都会变冷，不同的是浅灰色是因为更靠近白色而变冷。如果是冷色，淡浊色会微微冷一些，深浊色会微微暖一些。

微冷 ← 冷 → 微暖　　　更冷 ← 暖 → 冷

构成训练：冷暖色、微冷暖色的 7 组对比训练

完成以下冷暖对比训练

1.跨色相的冷暖练习

以冷色为主色时，进行冷强暖强、冷弱暖强、冷弱暖弱、冷暖交换的对比练习；或以暖色为主色时，进行暖强冷强、暖弱冷强、暖弱冷弱、冷暖交换的对比练习。两个练习任选其一。

2.单色相的微冷暖练习

选 3 个颜色来进行单色相的微冷暖练习，例如，茶色的冷茶色与暖茶色进行对比。此练习中不考虑面积比，可随意安排。

参考造型，先将信封设置为暖色，最终颜色变为冷色。背景的初始颜色为冷色，最终换为暖色。

跨色相冷暖练习

冷强暖强

冷色为主色，用非常冷的颜色与非常暖的颜色进行对比。

冷弱暖强

冷色为主色，用稍微冷一点儿的颜色与非常暖的颜色对比。因为没有设置中度冷暖，所以冷色降低冷感时会变为更接近暖相。

单色相的微冷暖练习

茶色-微冷暖

左边填入的茶色更冷一些。

右边填入的茶色更暖一些。

偏冷　　　　　　偏暖

红色-微冷暖

左边填入的红色更冷一些。

右边填入的红色更暖一些。

偏冷　　　　　　偏暖

绿色-微冷暖

左边填入的绿色更冷一些。

右边填入的绿色更暖一些。

偏冷　　　　　　偏暖

冷弱暖弱

冷色为主色，冷色不是很冷，暖色也不是很暖，形成了冷红与暖蓝的状态。

冷暖交换

所谓冷暖交换是指因为暖色一直向冷色过渡，冷色一直向暖色过渡，最后原本的冷暖色彻底互换了冷暖关系。我们通过这个过程来体会冷暖感的变化，以提升色彩敏锐度。

设计训练：从微冷暖的角度对设计进行细微调整

微冷暖体现出你的色彩敏感度与控制力

 大致的冷暖是非常好判断的，例如，红色就是暖色，蓝色就是冷色。但是在具体创作时很小的调整都可能会传递不同的感受。

 本案例是节日主题，要用红色与绿色搭配，将两种颜色处理成冷红、暖红、冷绿、暖绿，可以反映出产品的受众年龄的差别。

节日概念海报，主体明确，色彩布局分为上下两部分。

首先，观察画面中的红色、绿色，哪些是暖色的，哪些是冷色的；其次，从整体看，它们是何种色彩关系。

答案是：暖红、冷绿，植物装饰偏冷。

答案是：冷红、暖绿，帽子偏冷。

全暖

这是暖色的红与暖色的绿的搭配。受众偏向年龄偏低的人群。细致观察发现，绿色有向前跑动的感觉，暖红色和暖绿色彼此影响，有躁动感。

部分冷

冷

暖

这是暖红色与冷绿色的搭配。冷色的绿会更好地稳定画面，暖色的红给人感觉更靠前，冷绿色更靠后，前后可以形成一定的张力。麋鹿的外套是冷绿色的，可以很好地平衡暖色的躁动。

更冷一些

冷

暖

前景是冷红色（偏紫），但是麋鹿的外套是暖绿色的，后景是冷绿色的，整体感觉很不舒服。

全冷

冷绿色与冷红色搭配，外套是冷绿色的。这个配色适合年龄大一些的受众，因为成熟的人一般更喜欢内敛一些的颜色。

第5章

色彩的角色与数量，创作基础

围绕主色来掌握色彩角色

主色成立的原则：面积与力量的平衡

构成训练：探索主色失去力量的临界点

设计训练：让浅色成为稳定的主色

小面积主色的情况

双主色与名称界定的必要性

构成训练：主色、辅助色和双主色的互换训练

设计训练：为双主色网站广告选配合适的颜色

三色、四色等多色选择的精华思路

构成训练：选出稳定的三色搭配

设计训练：根据信息比重创作三色商品海报

确定主色后，最为有效的选择辅助色的方法

设计训练：强对比、弱对比的辅助色形成两种风格的插画

设计训练：主色与辅助色一致的专业海报设计

点缀色的两个相反方向的用途

设计训练：用聚焦型点缀色完成创意海报

设计训练：用融合型点缀色完成复古插画

围绕主色来掌握色彩角色

对于色彩构成而言，谁是主色、谁是辅助色并不重要，构成学是在剥离信息传达的需求下，探讨色彩元素本身的特质，因而重点是学习色彩三要素、表示法、对比、混合、调和和心理等色彩独立的内在规律。一旦色彩进入应用领域中，就要涉及颜色与信息传达之间的关系，以及不同的颜色对于设计的作用及意义等相关问题。

此时，为了更好地讨论与讲述，我们通常会把设计中面积最大的颜色称为主色，将面积第二大的颜色称为辅助色，面积最小的装饰性颜色称为点缀色。按照角色名称来表述颜色，更方便描述和分析这些颜色是怎么起作用的，怎么做才能使它们更好地为设计服务。

主色的面积比不是绝对的

面积过小的颜色所附带的信息很难传播，因而小面积颜色所代表的信息就显得不重要。主色通常是画面中面积最大的颜色，主色和辅助色加起来可能占有画面中90%以上的色彩面积，浏览者最容易注意到它们，它们所代表的含义最容易传播。有人总结，主色占总面积的70%、辅助色占20%，点缀色占10%，这样的说法并不重要，只要稳定，哪怕它只占总面积的50%，它也是主色。主色稳定，画面的所有关系就稳定了。

辅助色中的绿色也做了点缀色。色彩的角色是根据其作用来定义的，一种颜色可以起到多种作用。

这个作品中的红色和绿色为辅助色，也是主角色；黄色为主色，是配角；黑色和米色的云彩为点缀色。

主色：由两个相近的颜色组成，通常取综合印象即可，是画面中用来衬托气球的配角，表达积极、温暖、乐观的含义。

辅助色：是组成气球的两个颜色，它们实际上是画面中的主角。

点缀色：是黑色的六角星和米色的云彩等装饰性图案的颜色。米色以柔和的方式丰富了画面，星星以聚焦的方式刺激了人们的视觉。

主色（配角）与主角色（辅助色、点缀色）

主色是面积最大的颜色，往往是给主角（画面主体）作为陪衬的配角。例如，一张食物海报的背景色为主色，而食物才是这个画面的主角。

主角上的颜色或许不是一种，我们姑且称之为主角色。主角色的颜色其实是前面提及的辅助色、点缀色这样的色彩角色。

这是从设计的目的出发所采用的分析方式，所以也需要我们掌握。主色虽然面积大，传递了主要的情感信息，但是从烘托主角的角度来说，它依然是个配角。

主色与平衡色（辅助色、点缀色等）

虽然在单一作品中，主色、辅助色和点缀色的关系是固定的，但在系列作品中，主色、辅助色和点缀色经常更换角色，所以以主色为核心来掌握色彩角色会更有逻辑性。

一般情况下，确定了主色之后，才能开始确定其他颜色。也有的情况是先确定主体（主角）的颜色，再开始确定主色。主色与其他的色彩角色是彼此成就的关系（建立平衡、聚焦、融合、同频的关系），因而我们可以把主色之外的颜色称作主色的平衡色。有关平衡色（平衡色的概念略难一点儿），以及主色与主角色的内容，可以阅读笔者的另一本书《色彩设计法则：实用性原则与高效配色工作法》。本书依旧从主色、辅助色和点缀色层面进行讲解，比较适合初学者。

主色是蓝色，没有任何争议。它是配角，烘托了由手部、乐器和花朵所形成的图形（主角）。

辅助色是面积较大的3个颜色。与主色互为平衡色，一起营造出浪漫、深邃的印象。

点缀色主要有3种，即亮黄色、金黄色和白色。这3个颜色的面积不大，但是也是组成主角（图案）的主角色。

前景与背景相互烘托，平衡稳定，散发出浪漫、优雅的气质。同时深邃、深沉，成熟又活泼。主色与主角色配合得很舒适。

主色成立的原则：面积与力量的平衡

面积相同时，下列哪个颜色的力量更强大？

A

B

C

图 A 的两个颜色的力量相当，它们都很想成为主色。这种对抗给人感觉两个颜色都是主色。

图 B 的两个颜色的面积相等，但是改变明度后，红色的力量减弱了，没有纯色的绿色更像主色。

图 C 的两个颜色的明度都减弱了，都不像主色。也就是说**面积相同时，色相纯度高的颜色更有力量。**

面积不同时，下列哪个颜色的力量更强大（哪个颜色是主色）？

A

B

C

面积不同时，面积大的就是主色。红色散发着掌控全局的力量。

纯度发生变化后，面积大的淡色的力量也不能忽略。绿色的面积小，但是它更像主色。**二者形成较量（存有争议的意思）。**假设绿色为 VI 的品牌色或 UI 的框架色，那么它就是主色。

图 C 的两个颜色失去了较量。**颜色的饱和度都不高时，面积大的颜色是主色。**

黑、白、灰出现时，下列哪个颜色的力量更强大？

A	B	C

在面积相等的情况下，纯度不高的颜色遇到黑色，黑色的力量更强大一些。

当明度相近的情况下，有彩色即使遇到大面积的灰色，也无法成为主色，因为二者本身的颜色力量相当，再加上灰色的面积足够大，有彩色就只能认输了。

当遇到接近白色的颜色时，有彩色就是主色。不管它的面积大或小，它的力量都是相对更强大的。

色彩的面积与色彩的力量是两回事。有人认为面积大的色彩，力量一定大，实际上并非如此。面积是一个维度，颜色本身的色相、明度、饱和度是另一个维度。如果颜色过浅，力量就减弱了。

将一个颜色作为主色时，如果给了它足够的面积，但是它没有掌控全局的控制力，就会导致作品失败，例如出现画面不稳定、表达不准确、色彩角色之间的关系不坚定、色彩情感含糊等问题。要改善这种情况，需要加强主色的力量，只要稍微做一点儿调整就可以实现。

主色　　**辅助色与点缀色**

这个作品中，黑色是主色，土黄色和白色是辅助色。黑色的面积的确不是很大，而且土黄色与黑色可以形成一种较量，但是黑色的位置非常好，在主角人物的身体上，因此力量增强了。土黄色在背景的文字中，对人物形成衬托。

构成训练：探索主色失去力量的临界点

训练的目的

（1）在提供的图形上，合理分配面积，明确主色、辅助色和点缀色。（2）形成和谐、美观的图形。（3）不断增加辅助色的面积，直到主色失去控制力。（4）不断降低主色的纯度，改变明度，找到主色失去控制力的临界点。（5）试探性地对点缀色进行调整，找到主色失去力量的临界点。（6）推翻重做。（1）~（5）做3遍。

训练用的图形可以自己绘制，相当于提高了难度。

基础图形

训练的演示

1.明确主色、辅助色与点缀色，后期也可以更改。

训练的要点 摸索对主色、辅助色、点缀色增加或减少面积、提高或降低明度、降低或提升纯度时，主色失去主色地位的临界点。这个过程需要反复尝试，以此提高对色彩的感知力，积累配色的经验。

2.缺乏经验的人在进行训练时可能会逐个色块来确定颜色。

3.笔者则直接在整个画面中填满主色，毕竟主色的面积最大。做任何事情都需要有逻辑，要先有思考与分析，然后再行动。

4.由于这是一个对[…]中的位置填入辅助[…]来的变化。如果觉[…]续增加。

探索及感知

1.降低主色的明度，此时主色虽然还有控制力（面积足够大），但是力量减弱了。

2.加大辅助色的面积，达到了临界点，辅助色红色成为新的主色。

3.降低红色的饱和度，达到临界点，原本的红色即将失去控制力。

4.增加点缀色的面积。由于其他两个颜色已经没有什么力量了，稍微增加一些面积后，这个点缀色的控制力大大加强了。

5.把点缀色改成淡丁香色，并加大面积。此时红色似乎变成了点缀色，但淡丁香色的力量太薄弱了，并且与原主色是同色系，画面看起来没有辅助色。

6.接下来换一组颜色，打破图形的限制，以不规则的变化为主（不规则中存在少许规则），再次分析色彩的角色分配。建议至少这样推翻重做3次以上。

因此自然会想在居...是感受面积调整带...色的面积不够，就继

5.为辅助色增加少量面积，增加的量要控制在形成双主色对抗之前，然后尝试加入点缀色。

6.最终形成了主色稳定、辅助色明确、点缀色活跃的图形。这并不是结果，训练才刚刚开始。

设计训练：让浅色成为稳定的主色

力量弱的颜色如何成为稳定的主色

主色应该是稳定、稳重且表达合理的，应用在商业设计中，这个设计会更容易给人确信感。当深色、色相明晰的颜色的面积较大时，它们很容易成为主色。而弱色（例如白色、淡色色调）虽然也经常作为主色，但是由于它的色相弱一些，

因此有一些要注意的内容。

1.确保没有力量强大的辅助色干扰，仅仅是单主色与点缀色的组合，是可以聚焦的颜色（点缀色），并且面积不能太大。此时，弱色容易成为稳定的主色。

1.深色的力量感是很强大的，这毋庸置疑，因此深色很容易成为主色。

2.设置为稍微浅一些的颜色后，可以看到颜色的力量在下降，前面的图形的力量在增强。还好图形上的颜色并不重，只是局部有一点儿深色，是以点缀色的方式出现的，因此浅色成为主色是成立的。

3.白色作为主色能够成立的原因是，虽然前面有一块紫色，图形中也有一些深的颜色，但是这些颜色的总面积不大，也就是说最多形成了紫色为辅助色的感受。

4.这里的红色的力量比较强大，面积又足够大，因而浅色很难成为主色。步骤2、3的配色方案都是不错的以浅色为主色的设计。

2. 背景色无论深浅，都容易成为主色。但当浅色成为背景色时，要注意安排好点缀色和辅助色的比重，否则弱色就被忽略了，无法成为主色。

强烈的蓝色和红色在前面对抗，这两种颜色太过吸引人们的注意力了，使白色无法成为主色。

1.如果想要粉色成为主色，可以大量减少其他颜色的比例。其他颜色选择为一样明度的灰色和黄色，此时粉色肯定是稳定的，但也是枯燥的。

2.增加少量的蓝色，此时粉色依旧稳定，蓝色只是作为聚焦点缀色，引导视线的流动，对整体作品没有那么强烈的干扰。

3.仍然感觉有点枯燥，于是为了拉开层次，增加了一个灰色作为辅助色。因为是无彩色，所以没有动摇粉色的主色地位，画面还更丰富了。

小面积主色的情况

根据前面的讨论，主色的面积大是有优势的，否则很难建立"权威感"。没有力量的颜色就不能成为主色，那么面积小的主色是存在的吗？是存在的。例如，UI 界面的品牌色、**框架色**，企业 **VI 品牌色**，文字为主的作品中的**背景色**，系列作品中的**体系色**，**特殊的位置色**，如主角身上的颜色，等等。

讲到这里，你知道笔者想讨论什么问题吗？

是在谈论面积大小吗？不是。是在谈论主色是谁吗？也不是。我们在谈论色彩的存在感。主色的重要性在于它有很强的存在感，有表达的魅力。提高色感的关键在于我们要能感受到颜色的细微差别，而这些差别来自各种因素，有的时候是面积，有的时候是颜色本身的色相、明度与纯度变化，有的时候是品牌信息、造型的影响。

主色
框架色、页面结构色

网页设计、UI设计、书籍设计、杂志设计和画册等，一般会由很多页面组成。流动的信息的颜色再丰富，一般我们也会忽略不计，认为它只是"客人"。例如这张人物照片，颜色的比例明明很大，但也不会被认为是主色。

杂志设计中，为了页面多变且好看，往往会在不同的页面上改变版式设计，这样主色的面积有时会比较大，有时会比较小。我们遇到主色面积小的版式时，依旧不会认错主色。

品牌色

主色1　主色2

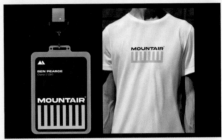

Mountair品牌设计（设计：Maxim Durbailov）

主色

这个品牌设计案例中，品牌色其实有两个，即浅绿色与深绿色。即使浅绿色独自出现，你也会觉得它非常重要，不会轻视它。这就是品牌色的存在感和控制力。

说得明确点，某个颜色是否叫主色，这并不重要。我们是为了更好地分析它，才给了它这样的名字。实际上，如果能掌握它的特点、作用以及与其他颜色的关系，它叫什么名字就不重要了。

双主色与名称界定的必要性

双主色与辅助色的区别

双主色的两个颜色的面积大致相同，并且力量相当，有很强的对抗性，在特定版式中也可以感受到二者之间的较量。假如辅助色的面积也不小，但是不能够形成与主色的抗衡关系，这种情况就不是双主色关系了，依旧是主色与辅助色的关系。所以，面积比是我们观察与思考的一个角度，另一个角度就是色彩本身的掌控力。

双主色

（上下格局）双主色并不是指两个颜色搭配那么简单，而是两个颜色都很强大，是一个作品的主要色彩，二者互不相让，形成较量的关系，并且力量均等。

非常漂亮的双主色作品（上下格局）。结构为上下分布。重点信息在顶部和底部。脸部实际上就是中间区域，也就是两个颜色激烈对抗的交界处。两个颜色的面积基本相同，并且明度都不高，因此呈现出极为舒适、均衡的对抗关系，在一种矛盾、拉扯中保持稳定。

双主色

主色

辅助色

点缀色

单从面积比上看，淡蓝色与黄色比较接近，使得第一眼看到作品会认为非常接近双主色。静下心来感受，黄色的位置比较靠边，所以力量被削弱了一点，人物形象非常突出，又在淡蓝色的位置上，因此加重了蓝色的力量，使得黄色更像是辅助色。

双主色比较稳定的版式结构

在促销广告中，双主色的作品非常常见。把促销广告的主体放在两个颜色的中间，通过两个颜色的对抗，让视线集中在中间的主体上。如果想要画面稳定，就需要将两个颜色的色相、明度和纯度调整得力量相当，同时面积大小也相近，这样就不会导致一方力量过大，而使画面失衡。

多主色与无主色

多主色就是虽然颜色的面积不大，但是几个颜色的力量均衡，都很突出。无主色在海报设计、插画创作中是常见的，就是每一种颜色都很碎、很小，并且都不是很显著。当作品中的主色的作用不大时，可以理解为无主色。无主色的作品一般会用色调的方式进行分析。

稳定的双主色结构是先在面积上均匀分配，再选择合适的双主色。这样的双主色设计会比较稳定。

这是非常漂亮的双主色设计（斜切格局）。主题诠释得很好，颜色的对抗也能很好地烘托主题。

主色特征不明显，其中黑色的面积稍大一点。

艺术家：Thomas Heinz

界定（如双主色的）名称是交流的必要条件

能够感知色彩细腻程度的能力是设计师的基础能力之一，如果始终感知不到更细腻的区别，那么想要进行更为细致的设计是不太现实的。现在我们就来讲解这种细微的差别，以提高色感。

在对成型的作品进行分析时，方式不是唯一的，比如说笔者面对初学者时就会用辅助色、点缀色、双主色和多主色等方式去讲解，而面对有经验的读者时，笔者更喜欢用三大色彩设计法则、色彩功能取色法和视觉关键词工作法等内容去讲述。笔者在设计时并不会清晰地界定采用哪种方式，因为这些理论与方法已经能够融会贯通，看似在进行感性创作，实际上这种感性是经过长期训练后的包含了理性逻辑的感性，与盲目的感性全然不同。

针对初学者，笔者会将知识掰开揉碎再细致讲解，定义的名称、范围、概念会更清晰，更便于对色彩设计进行讲解和分析，帮助初学者尽快发现自己的不足。

由于个人感受力有差别，因此不够敏感的人在初学时可能达不到特别细腻的程度，这是正常的。笔者的建议就是多看，多体会，就会有所提高，没有捷径。

构成训练：主色、辅助色和双主色的互换训练

训练的目的

（1）在提供的图形上，先预设主色与辅助色，然后将主色与辅助色互换。

（2）在提供的图形上，先预设主色与辅助色，然后加强辅助色的力量，一直到形成双主色为止。

建议有经验的读者建立自己的基础图形，尽量让基础图形小一点，这样可以通过颜色所占面积的变化，一点点感受色彩力量的变化。用绘画的方式也是可以的，不一定只用几何图形。

基础图形

训练（1）的演示

1.预设主色、辅助色与点缀色，然后将它们填入基础图形中。

训练的要点 继续感受颜色面积比与色彩的力量之间的关系。此时不建议更换预定好的颜色，应仅在面积上进行调整，来感受色彩的力量的变化。

2.先确定主色和辅助色的关系。不要逐个色块填入颜色，最好先做大的色块切分。

3.然后描绘细节，例如，点缀色放在哪里更好，哪里的颜色可以修补一下或删减一下。确定后，开始进行主色与辅助色的调换训练。

4.设置草绿色为主绿色的面积。

训练（2）的演示

1.可以在第6步的基础上继续深入练习，也可以更换一组颜色，甚至可以重新设置图形来练习。

为了给大家做更多演示，笔者换了颜色，去掉了点缀色，让双主色的两个颜色互为点缀色。

2.尝试设置为不规则的图形的点缀色。由于两个颜色的色相饱和度都很高，并且也是互补色，因此面积相近时就可以形成双主色的设计。

3.每个人的练习结果可能都是不同的，这与预设颜色有关。假如最初的辅助色是力量非常弱的颜色，那么即使给它们同样的面积，也无法形成双主色的关系。笔者故意把一个颜色换成了无彩色（力量最弱的白色），这个效果是单主色的。

4.将白色改为黑色，黑色的力量更强大一些。

5.还可以在双主色的交界处增加一个点缀色。这个蓝色代表了画面中的主角。当背景色的两个颜色是对抗关系时，我们可以在它们相接的位置放入视觉焦点。

它的面积，减小翠

5.然后加入点缀色。此时会发现一个问题，加入点缀色后，为了美观，减少了一部分草绿色的面积，这样，草绿色虽然是主色，但是与翠绿色形成了对抗。

6.经过多次修改，调整到现在的设计。在这个调整过程中，一方面要感受两个颜色的对抗，另一方面要设计出令自己满意的图形。此时，训练（1）中的主色与辅助色互换的练习就完成了。

设计训练：为双主色网站广告选配合适的颜色

设计的目的

前面主要讲解了双主色对抗，双主色也有互为衬托的作用，这样反而很容易让两个颜色达到平衡。

有色彩强烈的双主色，也有色彩淡雅的双主色。本训练从这几个推销产品的设计中，感受双主色设计的特色。

这是单主色的作品，前景的主角的颜色是点缀色。虽然作品可以很好地烘托主角，但是整体画面略显简单。

训练的演示

我们要先从单主色开始尝试配色，然后再设置为双主色。

1.增加一个颜色。在颜色的面积不大的情况下，它就是辅助色。

2.扩大新加入的颜色的面积，大到一定程度后，它就成了主色。为什么通过改变二者的面积就能改变它们的角色关系呢？因为它们的明度、纯度相近。

建议读者每天看50组作品，分辨主色、辅助色、点缀色、主角色、配色、面积比和力量感等各方面的问题，坚持至少两周以上。开始时如果觉得难分辨，可以先只是感受色彩之间的力量关系及作用，然后过一段时间，水平有所提高后，再进行更深入的思考。

3.回到步骤2，我们把两个颜色的面积大小设置得一致时，就形成了双主色的作品。

✖ 错误范例

如果没有选择明度相当、纯度相当的颜色，那么只是调整面积是无法实现角色切换的。纯度更高的颜色，即使面积小也能抢夺主色的地位。对于要共同烘托主角（菜品图片）的主色与辅助色，是不合适选择强硬的颜色的。

4.只要把握好面积与色彩力量的原则，略微改变版式，就可以形成舒服的对抗关系，继续成为双主色的作品。

1.尝试换成手提包广告。为了突出主体，选择一个淡雅的绿色，与主体的橙色形成有一定差距的冷暖平衡和深浅平衡关系。

2.选择一个嫩黄色，其明度和纯度与淡绿色相近。切割出一定量的面积（让主角在两个颜色的交界处），使两色形成对抗，就实现了很好的双主色作品。

三色、四色等多色选择的精华思路

多主色不容易形成

并不是画面中出现很多个颜色就叫作多主色。首先，多主色中的每个主色的面积大小相近，色彩的力量也相当，此时才不会降低对某个颜色的感受。其次，在设计中，不仅有面积一个参数，还有色彩本身的属性，以及造型、文字和视觉传达方面的多因素影响。让3个颜色都突出，且留下它们力量均衡的印象，是非常难的。综合制衡平衡的多主色关系非常难形成，因此如果真能实现这种效果，三色及三色以上都可以理解为多主色。

选择多色平衡的思路

大家做设计的时候，一般都不会想一定要成功做一个五个主色的作品，一般不会这样思考问题，但有可能的是，原本希望这几个颜色都很突出，但怎么都做不到力量均衡，这时需要有一些可行的思路来帮助解决问题。

如果必须考虑造型，我们会觉得蓝色和红色是主色，黑色的力量就非常弱了，甚至可以被忽略。如果减弱造型的影响，我们就可以感知到三色为主色，并且它们的力量比较均衡。如果再进一步减弱造型的影响，只看面积比，则黑色为主色。

你能感知到几种情况？

由于颜色附着在造型上，因此在造型的位置和表达的含义等很重要时，就会加重颜色的力量。 蓝色的鸟、红色的鸟的位置与造型在作品中占的比重很大，第一眼看过去就会看到上面的两只鸟，而下方的两只鸟就会弱很多，因而它们的颜色的力量也会被减弱。这是造型（表达）的影响。

抛开造型的影响，只考虑面积比与颜色的三要素（色相、纯度、明度）时，按理说蓝色的面积大一些，但是蓝色是冷色，冷色的力量没有纯正的红色大，所以会感觉暖色离我们更近，冷色离我们更远。无彩色（黑色）本来就没有有彩色的力量大。

在不完全忽略造型时，一种情况是感受到三色为主色，一种情况是感受到蓝色与红色为主色，而不是以单独的蓝色为主色。

如果彻底忽略造型的影响，黑色的力量就会大于蓝色的力量，看起来二者面积差不多，但是蓝色不是很纯且柔和一些，黑色的位置在背景处和画面中心，所以就更强大一点儿。

想要提高色感，就要更加细腻地知道自己的感受是受到了哪方面的影响，要知道这些细腻感受的不同是因为什么。然后适当地进行调整，就可以让作品更好。请读者仔细分析，细细品味。

在没有造型影响的情况下，假设颜色的面积比例均等，从色彩属性（色相、明度、纯度）的角度给出选多主色的思路。

主色可能是多个颜色，辅助色和点缀色也可以是几种颜色。当需要几个辅助色和点缀色同时均衡出现时，这个方法也同样适用。

首先选择色相

需要 3 个颜色，就在色相环上绘制一个等边三角形，三角形越正，选出来的色彩彼此间的色相差就越均衡。如果颜色靠得太近，会减弱颜色本身的存在感。

同理，需要 4 个颜色时就绘制一个四边形。形状可以稍微有些偏差，但是偏差不能太大。以此类推，五边形用来选择 5 个颜色。6 个颜色一般就包含全色相了。

其次统一调整明度和纯度

黄色最亮，最轻薄，明度上最接近白色。蓝色最暗，明度上最接近黑色。
改变明度，纯度会变化；改变纯度，明度也会变化。

把色相环设置为黑白的，能清晰地看到饱和度最高的纯色"天生"的明度就不一样，所以色彩力量就有差别。例如，把蓝色的明度略微升高，以配合黄色；或者把所有颜色的饱和度降低到彼此舒适的状态，使它们的力量均衡。

调整后，颜色的力量会更趋向平衡。但是如果调整得过多，就可能会出现颜色已经偏离纯色的情况。此时可结合造型的需要进行调整。

构成训练：选出稳定的三色搭配

训练的目的

所谓三色至少要让人们清晰感受到 3 种颜色的差别。如果其中两个颜色比较接近，就只能给人留下单一颜色的印象。因为面积无法均匀分配，所以色相接近的两个颜色占有更大的面积时，根本无法形成三色搭配感，反而会形成一家独大的印象。

不论是主色、辅助色，还是点缀色，只要想营造 3 种颜色搭配的效果，就需要让色相有一定的差别。在本训练提供的造型上填入合适的颜色，感受三色搭配的魅力。

基础图形。虽然填入了3个颜色，但实际上只能留下灰色的印象和黑色作为辅助色的感受。

训练的演示

先画一个色相环，然后画出三角形，要求三角形比较正或稍微有一点偏差，这样选择的 3 个颜色搭配，只要明度和纯度保持一致，就可以形成三色印象。

1.正三角形，选出来三原色，填入造型中。

2.非常漂亮的三色搭配。每个颜色都很稳定，每个颜色都有一定的空间。这当然和造型的特殊性有关，面积比例分配均匀，颜色色相饱满，力量都是一样大的。

3.三角形非常倾斜,角度很小。此时选出来两个蓝色,即深蓝色、蓝色。将它们填入造型中。

4.此时形成的不是三色印象,而是蓝色为主色,红色为配色的作品,或者说是蓝红对抗的双色作品。

5.三角形有一定的倾斜,选出了紫色、红色和绿色,将它们填入造型中。

6.效果非常好,又一次形成了三色印象。因为色相的差异足够大,并且每个颜色都有一定的角色感,有一定的空间和力度,所以3个颜色能够同时对抗起来。

设计训练：根据信息比重创作三色商品海报

信息的影响是很大的

真正的海报、插画等作品要传递信息，所以感知色彩需要加上对信息的感知。信息包括文字、结构（造型、色彩）和图像（人脸、物品、图片中的复合信息等），要求创作者有较强的综合的感知的能力。

训练的演示

我们要设计一个鞋子的广告，最终要形成一个三色作品。

1.大致规划一下版面区域分割的方式，然后按照三原色且色调一致的方式填入颜色。

2.把版式整理好，输入相应的文字。观察一下，颜色有什么问题？问题就是鞋子的颜色是无法改变的，每只鞋的颜色与背景色的反差都非常大，有点跳（不稳定的意思）。

3.先调整最上面，选择与鞋子一致的颜色，即浅蓝色。调整后发现顶部安定下来了，并且文字的黑色与背景色的对比最合适。

4.把底部的颜色调整为鞋子的粉色。下面的颜色对比也没有那么强烈，感觉更稳定了。但是又有一种头重脚轻的感觉。

5.在鞋子下面做一个三角形装饰，把空出来的位置占满。颜色选择深紫色，既与鞋子的颜色接近，又比较厚重。这样画面底部的重量感就出来了，画面稳定了。

　　按照前面所学，这里的浅蓝色和深蓝色太接近了，无法形成三色作品。然而到了设计环节就要根据具体情况具体分析了。由于鞋子是浅蓝色的，文字是黑色的，因此选择浅蓝色的鞋子之后，鞋子与背景更融合了，文字也更稳重了。深蓝色很鲜艳，与鞋子的白色的对比又很强烈，因而面积最小，但分量重，这样三色的分配才是合理的。粉色区域加入了紫色，稳住了重心。我们并没有推翻前面所学，只是进入设计环节后，所面临的问题更复杂了。当掌握了足够多的方法后，你才会有办法解决更复杂的问题。

确定主色后，最为有效的选择辅助色的方法

辅助色的面积大小通常仅次于主色。如果没有辅助色的陪衬，主色的魅力就显现不出来。通常情况下，确定主色后，就会为它选择辅助色。笔者曾遇到过这样的提问：主色是红色，如何选择搭配色？解决这个问题的关键是，明确选择辅助色的目的是什么，而不是红色的辅助色是蓝色好，还是白色好。如果搞不清目的，那么任何颜色都可以成为辅助色。

每个案例的背景信息都不同，避开这些背景信息，笔者从色彩调和角度出发，用一个案例来讲解切实可行的选择辅助色的方法。

确定主色

用这个封面的设计来讲解如何寻找辅助色。假设已经确定了深绿色的背景色为主色，之后要怎么做呢？

这本书是海伦·邓莫尔最著名的作品，获得了英国著名的橘子小说奖

辅助色 2　　辅助色 1

我们需要一种思路，这种思路确实好用，每次都可以成功，而且它有成功的道理。

1. 要分析一下主色的色相、明度和纯度。观察之后，发现这个主色是一个加了很多黑色的绿色，明度低，纯度也不高。

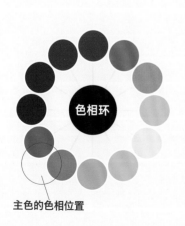

色相环

主色的色相位置

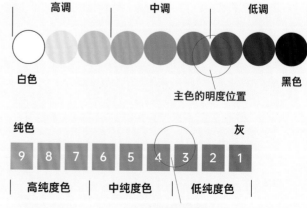

现在需要选择两个辅助色。辅助色 1 是前景中树叶的白色，与书名缠绕在一起。辅助色 2 是后景中有一些陪衬作用的树叶的灰色。

2. 接下来要思考的是：**假如想让画面表达出强烈的印象，让前景的主角们更加聚焦，并且能够引导视线，也就是达到强化主角的作用，那么需要选择反差大的还是反差小的颜色呢？**
答案是：选择反差大的颜色。想办法让别人注意到变化，通过面积差和颜色对比的强烈程度，让颜色聚焦在前面的树叶上。

3. 假如**想要辅助色与主色融合，仅仅增加一些细节，丰富一点画面颜色的层次，并且让整体形象依旧很柔和，那么应该选择反差大的还是反差小的颜色呢？**
答案是：要选择靠近原来颜色的、反差小的颜色。

举例：与主色反差大的颜色

举例：与主色反差小的颜色

　　反差大的颜色并不是只从色相角度考虑的。初学者容易从单一的角度思考配色，这是不够的，要养成一个习惯，考虑色相变化后，马上就考虑明度变化，然后考虑纯度变化。综合考虑 3 个参数后才能得到想要的搭配色。

色相：反差大的颜色
距离主色更远

色相环

主色的色相位置

**色相、明度、纯度：反差小的颜色
在主色周围**

明度、纯度：反差大的颜色
距离主色较远

高调　　　中调　　　低调

白色　　　　　　　　　　　　黑色

主色的明度位置

纯色　　　　　　　　　　灰

| 9 | 8 | 7 | 6 | 5 | 4 | 3 | 2 | 1 |

高纯度色　　中纯度色　　低纯度色

主色的纯度位置

如果主色是中调-明度色、中纯度色，那么明度图示的两端、纯度图示的两端都是与主色距离远的颜色。

4. 我们知道颜色可以表达视觉信息，比如热情的、冷静的等，本章暂时不谈及这个问题。任何设计都需要美观，不论选择的是反差大的颜色，还是反差小的颜色，搭配出来的效果都应该是舒服的、和谐的。

掌握以上原则之后，我们发现这个主题表达的肯定是矛盾冲突的情感，前景的树叶需要一个反差大的聚焦色，后景需要一个柔和的、能衬托的同频色。把首次选出来的颜色填入画面。

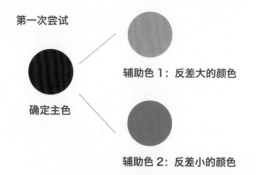

第一次尝试

确定主色

辅助色 1：反差大的颜色

辅助色 2：反差小的颜色

第一次尝试后如果觉得效果不满意，就要分析是聚焦过于强烈，还是过于柔和。调整要结合色彩的 3 个属性来进行，不能只考虑色相。例如，辅助色 1 的反差过大，需要调整得更加柔和，这种柔和只是稍微调整一点，而不是变成辅助色 2 那样。

✕ 不够精致，但大方向没有问题。

我们还希望配色更加柔和，让反差大的颜色能够稍微弱化一点，让反差小的颜色的反差更小一点。

调整辅助色 1 的思路

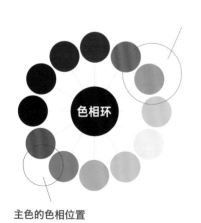

色相环

主色的色相位置

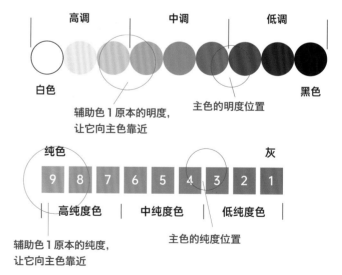

高调 中调 低调

白色 黑色

辅助色 1 原本的明度，让它向主色靠近

主色的明度位置

纯色 灰

| 9 | 8 | 7 | 6 | 5 | 4 | 3 | 2 | 1 |

高纯度色 中纯度色 低纯度色

辅助色 1 原本的纯度，让它向主色靠近

主色的纯度位置

改变辅助色 1 的明度和纯度，向主色靠近，也就是稍微灰一点，稍微暗一点，这样它就会柔和一点，但仍然是反差大的颜色。

配色的过程就是反复比对的过程，是要聚焦，还是要融合？是要更强烈，还是要更柔和？是改纯度好，还是改明度好？大的方向确定后，需要反复进行调整，可能要反复几十次，才能最终确定满意的颜色。

从这个过程可以看出，合适的颜色并不唯一，每个人的选择都可能不同，这是一步步调整出来的结果。

经过无数次尝试

确定主色

辅助色 1：把反差大的颜色的纯度降低，稍微靠近主色，使其更柔和一点。

辅助色 2：把反差小的颜色的明度弱化，更靠近主色，使它更柔和。

最终效果

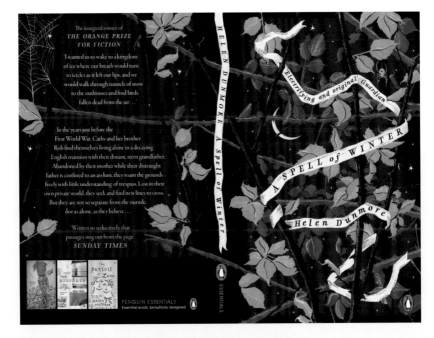

效果很漂亮，非常符合主题。如果在选择辅助色时考虑了封面的内涵和情感表达，会帮助我们快速选择配色。同时因为增加了思考的维度，所以选色会更精准，但依旧需要利用前面讲解的方法来进行。这些调整都采用了前面讲解的方法，简单且有效。

设计训练：强对比、弱对比的辅助色形成两种风格的插画

对比强烈的辅助色与更柔和的辅助色

本训练依然是用前面讲解的方法来选择辅助色。这里选择的插画并没有传播强烈的信息，所以重点是感受强调的辅助色与柔和的辅助色之间的差别。

选择辅助色的一般步骤是先确定主色，然后思考是要强烈反差还是弱化处理。

训练的演示

本训练的造型是一张百合花的照片与颜色相互融合的设计，十分特别。如果有合适的文字信息，就会形成海报，不过这里着重感受主色和辅助色之间的关系。

很明显，百合花是主角。背景色要能很好地反衬主角，因而选择了有一定反差的灰色。设计的要求是整体画面不仅不能消沉，还要亮起来，所以最好选择亮丽的颜色作为辅助色。

1.要让画面高级与时尚起来，可以考虑紫色、蓝紫色这样的明度低且个性十足的颜色。一旦确定了这样具有聚焦特色的辅助色，就要考虑是否增加暖色。

2.主色（灰色）与主角色（百合为白色和灰色）都是无彩色，第一辅助色选择了蓝紫色。那么为了平衡蓝紫色的强势感，第二辅助色选择了与蓝紫色为互补关系的黄橙色。

3.为了画面更加丰富，选择了红橙色与淡一点的黄色，形成了现在的效果。虽然主角被弱化了，但是画面整体没有消沉下去，对抗的两个辅助色自然形成了具有时尚感、大胆的结果。（这里的时尚是因为没有按照常规认知来设计色彩，反而是让两种辅助色相比较来吸引注意力。）

4.再尝试一个柔和的搭配风格。主色选择了茶色。

主色
与主角色更
接近

远离主色、
主角色的辅
助色

远离主色、主角
色，与另一辅助
色形成互补色关
系的辅助色

主角百
合上的
颜色

6.选择与其中一个辅助色（淡藕荷色）接近的、偏蓝的紫丁香色作为点缀色。其中一个辅助色接近主色，就会很好地稳定主色的力量。另一个辅助色起到了烘托与点缀的作用，让画面更雅致。

主色

接近主色
的辅助色

远离主色的
辅助色及几
种接近的颜
色

主角百
合上的颜色

5.选择与茶色接近的、明亮一点的褐色作为搭配色。再选择一个反差略大的淡藕荷色，可以凸显主体的柔美。

设计训练：主色与辅助色一致的专业海报设计

设计思考

本训练是销售西红柿酱的海报的色彩设计练习。广告创意可以有很多方向，这里着重思考的是主色与配色的关系。

问：产品是什么颜色？

答：红色。西红柿的颜色。

问：海报的主色适合选择哪个颜色？

答：……

也就是说，先确定主角的颜色，再选择主色，根据主色就能确定辅助色。反推的话，如果先确定了主色，那么要如何选择点缀色？

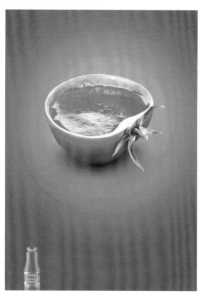

1.先大致规划出造型的布局。理想上来说，应尽力减少周围的信息，以西红柿为主体，产品放在次要位置。

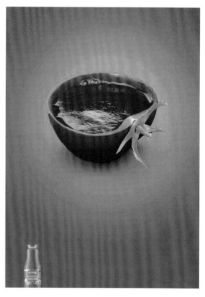

2.我们知道西红柿肯定是红色的，它是画面的主角。

3.海报适合用什么颜色呢？假设为了加强主角，主色可以用绿色，这样形成反衬对比，主角会更突出。但是问题来了，绿色诠释的内涵与西红柿酱不符，削弱了主题所表达的味道。

4.当全部的颜色都为红色时，感觉整体的方向是对的，主色和主角表达的信息是一致的。但是这样的设计也存在问题，就是颜色过于单一。

5.主角色增加一个配色，也就是说主角色变为两个颜色，并且它们是高强度对比关系。对于画面来说，这个配色相当于点缀色，可以吸引人们的视线。如此一来，红色显得特别娇艳，绿色也会衬托得产品非常新鲜，并且环保、可靠。

6.还需要提高对产品的关注度，所以要加入点缀色，蓝色的瓶盖、蓝色和绿色的标签作为点缀，让西红柿酱的产品包装可以突出出来。整个广告纯粹、直白，非常好看。

点缀色的两个相反方向的用途

点缀色不一定只是一个点，也可能是线，是文字，可以是任何造型上附着的颜色。点缀色主要是指面积较小的颜色，用好了就如同画龙点睛一样，用不好就会显得累赘，让画面变得更混乱。概括来说，点缀色的用途主要是**聚焦（强调某处、装饰）**和**同频（融合、柔化、丰富层次、装饰）**两种。

点缀色与周围的颜色是强对比关系时就有聚焦的作用。例如，标题和主角所占的面积不大，但是需要形成高对比关系来实现聚焦，起引导视线的作用。

点缀色与周围颜色的对比稍微弱一些，就属于同频的关系。例如，画面颜色比较单一的时候，点缀一些颜色，能够丰富画面的层次感，融合周围的颜色，并产生装饰效果。更深入探讨聚焦与同频的内容请阅读《色彩设计法则：实用性原则与高效配色工作法》一书。

点缀色在作品中不是必须存在的，而是要根据作品表达的需要而定。例如，极简的作品中可以没有点缀色，这是符合极简风格的设计需求的。

这个作品中的墙壁的颜色就是主色。地板的颜色是辅助色吗？实际上很难说这是辅助色，因为一般来说辅助色的力量也是比较强大的，但这里的地板色感觉达不到辅助色的强度，又稍微强于点缀色的力量。

主色：是背景色，而且面积非常大。颜色很干净，很轻松，稍有一点治愈感。

…… **还有很多颜色**

点缀色：这个作品没有太明显的辅助色，其他颜色基本上都是以点缀色的方式出现的，并且以聚焦的颜色为主，能增加柔和层次的颜色较少。因为这些颜色与主色的差距比较大，所以我们才能更好地关注到它们。

前面讲述的选择多色的思路在这里也是适用的。如果选择出来的多色用于主色，那么主色的面积会大一些，但是多色之间的逻辑是一样的，如果用于辅助色和点缀色，也都是一样的道理。

主色　　　　辅助色

点缀色有橙色、红色、蓝色、绿色 4 个。调整明度和纯度后，4 个颜色的力量比较均衡。

这幅作品中的多个点缀色就使用了选择多色的思路。因为它们分布均衡，彼此相邻，面积相近，力量也相当，所以它们彼此制约，哪个颜色都不会更出彩。

起柔化作用的点缀色

这个作品的点缀色太有趣了，它使作品特别有个性。

起强调作用的点缀色

插画中，点缀色的作用更为强大一些，它们可以让画面变得精致、特别。如果想要为画面增加柔和的层次，就要弱化这些点缀色（树叶上的颜色）；如果要突出某些特征，就要加强这些点缀色（衣服上的颜色）。

设计训练：用聚焦型点缀色完成创意海报

上色的层次要明确

先明确主色和辅助色，再考虑点缀色该选择什么。如果需要点缀色更加突出，就选择与主色和辅助色反差大的颜色。

本次使用的案例比较复杂，一大片区域都属于点缀色。在点缀色内部也需要判断什么是重要信息，什么是次要信息，并且还要考虑协调性和美观性，再根据这些判断与分析来进行填色。

训练的演示

这是一张海报的主图，它已经足够复杂了，我们要为它上色。

一般情况下，要先确定主色与辅助色，再确定其他颜色。如果你的思路不清晰，可以先尝试配色，后面再做修改。这张插画上有很多细节，实际上细节处都是点缀色。

1.在选择了豆绿色为主色后，要给面积最大的人形头像填色。建议这个颜色与背景色接近。

2.如果面积比较大的人形头像选择了红色，就会很难继续填色。原因是，红色与豆绿色形成了很强烈的对比关系，此时再填任何颜色都很难超越，它们的强对比效果与突出头像上的细节的设计目的背道而驰，所以反差大的红色是错误的选择。

✗ 错误范例

每个颜色都要突出，都想变得很重要，就会使画面显得非常乱，没有秩序。

3.回到第1步重新开始。先来确定最大的点缀色，也就是灯泡的颜色，不一定要一次性确定，可以不断调试，但它应该是画面中最亮的点（除了文字颜色之外）。

分析图形中的信息层次。笔者把它们分成了4个部分。A部分是人形头像，它更像是底层，是确定B、C、D这3个部分的颜色的基础。但是A上面还有一些细致的线A1层，要稍微突出一些。B部分的内容没有C部分重要，它更像是为了C部分而服务的附属信息。但B1是特殊的，它正好在A部分的眼睛处，颜色要单独考虑。C部分的颜色有没有内部的区别呢？有区别，例如裤子的颜色，建议使用前面讲解的三色、多色的配色思路。如果裤子的配色比较显眼，其他部分就不能再做突出处理了，否则会很乱。D部分是最亮的部分，有大脑工作以获得创意的意思。A、B、C3个部分就是为了D部分而做的铺垫，所以D部分的颜色是最亮的。

4.我们先填入B部分的颜色，因为它们不需要太明显，所以选择了绿色系的淡一点的颜色，保证可以看清楚即可。眼睛的B1部分的颜色要亮一点，因而选择了和灯泡一样的颜色。A1的线上的节点和B部分的细节用了深绿色，使A1部分和B部分更加融合、统一。

5.运用多色选色原则，在色相环上明确所选为红色、黄色、蓝色并填入画面中。注意，裤子上的线改成与裤子接近的颜色，不能让它们太跳跃。

6.为了让人物更加突出，衣服选择了白色。头发等位置要弱化一些，所以选择了深绿色。完成画面的配色。

7.此时的效果更强调头像的整个区域，如果去掉深绿色，则效果更强调灯泡和3个人物。也就是说，稍微调整色彩的层次，就会使视觉重心改变，这是聚焦型点缀色的作用。

8.当了解了画面中物体的聚焦强度关系后，即使更换一个主色，本质的色彩关系还是一样的，只要进行局部微调即可。这里更换主色为湖绿色。

9.按照上述步骤，先改人形头像的颜色和灯泡的颜色。这两个颜色的关系拉开以后，就可以为了适应它们的关系而微调其他颜色。

10.把B部分的升降机等物体的颜色调整得清晰一些（调暗）。把A1区域的线的颜色调整得稳重一些（调暗）。微调人物手上的文件夹等深绿色（调浅）。

11.最后的微调只针对眼睛处的数据图、灯泡处发光的线、灯泡底座等位置，让画面的层次感和聚焦感更清晰。作品就完成了。前面的豆绿色为主色的作品更暖一些，湖绿色为主色的作品更冷静一些。你更喜欢哪个？

设计训练：用融合型点缀色完成复古插画

融合型点缀色与聚焦型点缀色

同频的含义包括融合，但作用与应用范围远超过融合。（融合的意思比较好理解，同频的相关内容请阅读《色彩设计法则：实用性原则与高效配色工作法》一书。）

从上一个复杂的案例中，我们已经看到点缀色不一定只是一种颜色，它内部也可以进行一些聚焦和同频的设计。但这些设计取决于作品的复杂度，不能刻意增加更多的颜色。本训练中我们重点体会融合型的点缀色。

训练的演示

本训练针对的是一张插图海报，其描边的点缀色非常强烈，属于聚焦状态。我们要把这个颜色改成融合型点缀色，让画面柔和。

描边和装饰线都是点缀色，都比较抢眼。海报的整体风格类似波普风格，这里要将它调整为复古风格。

1.去掉所有的装饰，可以看出整体的颜色。红色的饭盘与金色的食物的对比有些强烈，需要调整。

2.把轮廓确定下来。选择一个靠近猪（主色）的颜色，这意味着让点缀色更融合于主色。

没有改变猪的颜色，其他两色改变了。

猪的颜色　描边的颜色　眼睛的颜色

FARMING DESIGN POSTER

LOREM IPSUM DOLOR SIT AMET, CONSECTETUER AD-
IPISCING ELIT, SED DIAM NONUMMY NIBH EUISMOD
TINCIDUNT UT LAOREET DOLORE MAGNA ALIQUAM
ERAT VOLUTPAT.

FARMING DESIGN POSTER

LOREM IPSUM DOLOR SIT AMET, CONSECTETUER AD-
IPISCING ELIT, SED DIAM NONUMMY NIBH EUISMOD
TINCIDUNT UT LAOREET DOLORE MAGNA ALIQUAM
ERAT VOLUTPAT.

3.首先改变蓝天的颜色（面积第二大的颜色），
改得更暖、更亮，稍微脏一点。感受这个颜色与
主色（猪的颜色）搭配后，是否能够营造出复古
的感觉。如果对改后的颜色不是很满意，可以再
细微调整。

4.把饭盆的红色与绿色调整得更暖一些，并且稍
微脏一点，接近复古感。整体基调确定后，将蓝
天上的装饰线调整为非常接近蓝天的颜色，最好
的方法就是设置为透明度为20%的白色。草地上
的装饰点的颜色也用同样的方法处理。

FARMING DESIGN POSTER

LOREM IPSUM DOLOR SIT AMET, CONSECTETUER AD-
IPISCING ELIT, SED DIAM NONUMMY NIBH EUISMOD
TINCIDUNT UT LAOREET DOLORE MAGNA ALIQUAM
ERAT VOLUTPAT.

FARMING DESIGN POSTER

LOREM IPSUM DOLOR SIT AMET, CONSECTETUER AD-
IPISCING ELIT, SED DIAM NONUMMY NIBH EUISMOD
TINCIDUNT UT LAOREET DOLORE MAGNA ALIQUAM
ERAT VOLUTPAT.

5.把文字的颜色调整为小猪的眼睛的颜色，这
是画面中最深的颜色。然后设置其他装饰线的
颜色。

6.最后再看看是否有要调整的细节。点缀色丰富了
画面层次，并且不过于耀眼，画面整体的复古配
色很舒服。

第6章

色彩的印象与层次，创作提升

作品的色彩数量和色彩印象数不是一回事

丰富色彩层次与不改变色彩印象

构成训练：分别形成单色、双色、三色、多色印象

设计训练：通过中国风格案例看色彩是如何变复杂的

设计训练：用不改变印象的前提下增加色彩层次的方法创作海报

设计训练：UI 设计的单主色、多色彩层次创作

设计训练：海报造型过简、通过色彩让画面丰富

设计训练：丰富无视觉重心的图案设计的 3 个色彩设计思路

设计训练：空间创意性与色彩层次提升

设计训练：多色色彩印象系列作品的挑战

作品的色彩数量和色彩印象数不是一回事

请你自己独立、快速地根据以下要求对下面的作品进行感知。

1. 第一眼你会看到什么颜色？请迅速给出答案。

2. 再细致观察，你又会看到什么颜色？

3. 离开作品，你记忆里的作品是什么颜色？

插画师：Ira Karicca

初印象

离开后
记忆印象

专业人士视角

看到作品的第一眼，红色和绿色是总体印象。整个作品不止两种颜色，还有深一点的红色，浅一点的红色，勾边用了深蓝色，文字也用了接近褐色的颜色，猫用了乳白色。

离开作品后，记忆中只剩下最初的粉色和粉绿色了。过了很久的时间后，记忆中还留存的色彩印象就是最初的色彩印象。

我们不会记住那么多颜色，很多实际存在的颜色都会被忘记，并且记忆中的颜色与实际的颜色会有一点偏差。这些被记住的颜色影响着观众对于这个作品的认识。

被记住的色彩数量是这个作品的色彩印象数，而不是作品的实际色彩数量。

在为某公司做培训的时候，笔者请他们的设计师默选自家品牌的颜色（橙色），结果大家选出来的橙色，有的偏红，有的偏浅，有的偏黄。都没能与品牌色一致。色彩印象与实际情况是有一定的偏差的，如果我们把作品中的色彩数量理解为传播到人们心里的色彩印象数，就是错误的。

这个作品中的颜色非常多，至少有上千个。如果将它导出为GIF格式的文件，就可以看到概括为200多个颜色时的作品效果。我们就可以感受到，颜色之间有很大的差别。

印象色
使用吸管工具在大致（也包含笔者的感知）的位置上取色

印象色
不使用吸管工具，笔者依据自己的感受手动调整的印象色

换一个作品再次做这样的观察。我们的第一色彩印象是背景的偏蓝的颜色与前景的偏豆绿的绿色。现在要使用吸管工具选取两个颜色，但是在背景中有很深的蓝色，也有亮丽的蓝色，那么在哪里使用吸管工具比较合理呢？前景的兔子上的颜色也有深浅变化，是取嘴巴上偏黄的绿色，或是身体上乌突突的颜色，还是耳朵上的翠绿色呢？

笔者取色的方法是眯着眼睛感受。兔子上的豆绿色和翠绿色混合起来的色彩感受更贴近我们对兔子的印象。背景中的蓝色深浅不同，差别很大，但是中间是浅蓝色为主的，所以所取的颜色要稍浅一点，并且偏一点点绿色，也就是更靠近湖蓝色，这也是因为背景中的确有绿色。

丰富色彩层次与不改变色彩印象

颜色不能超过 3 个吗？

我们讨论的色彩数量并不是作品中真正包含的色彩数量，而是被人们接受的色彩印象数。通常说的颜色不能超过 3 个，就是指色彩印象数不超过 3 个。

如果作品真的只有 3 个颜色，其实是非常单调的，况且也不是所有的主题都适合极简的配色。让画面保留丰富的层次感，又能留下不超过 3 个颜色印象的清晰感受，是总体的创作方向。

学过画画的人就会意识到色彩印象与画画很相似，画画时每一笔的颜色都不同，远看是一笔黄颜料而已，细看就丰富细腻得不得了，因为画画时笔锋上沾了其他颜色，这一笔涂上去，上、下、左、右、中间，乃至每个像素的颜色都是不同的。在进行设计和插画创作时就要用到这样的观察方法和思考方式。

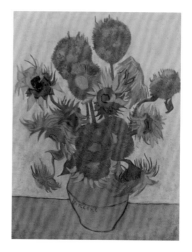

凡·高的《向日葵》
从我们的印象上看，这是一个单色系的作品，实际上有无数丰富的颜色在其中。

单色印象
外部色彩层次单一，但是内部色彩丰富（即辅助色丰富）。这个作品具备单色印象的直接表达特征，同时避开了单调感，画面具备丰富性。

双色印象
红色与蓝色有轻微的对抗。衣服上的花纹等其他颜色对画面给人的总体印象没有影响。

三色印象
三色及以上的印象可以总结为多色印象。色彩复杂了，就不好记忆了，反而不如单色直接，不如双色明确。

色彩数和创作的复杂度成正比

这里说的色彩数就是真正的颜色数。如果要丰富画面，就必定要增加很多颜色，颜色越多，越不好控制。换句话说，一味地增加色彩是不行，创作只会越来越复杂，控制不好的时候，就会造成凌乱、花哨和无头绪等状况。

商业设计喜欢直接的表达（少量特殊主题除外），可以减少信息传播衰减。这也是极简风格流行的原因之一（不复杂，容易解读和记忆，因而容易传播）。烦琐风格或偏向绘画风格的配色，要注意秩序性和内在的创作逻辑，这是非常难的。初学者要注意控制色彩印象不要超过 3 个，还要有意识地把控色彩层次（色彩数），建议从极简风格的设计，以及单色、双色、三色的设计开始学习。

较难定义印象

商业设计要掌握传播规律，极简风格的配色更好传播。但是绘画作品中的色彩就可以探讨更多可能性。造型越复杂，色彩就越多，设计的工作量也就越大。如果加上细小的变化，如渐变、图像等，那么设计复杂的作品时就要从总体感知角度使画面均衡发展。

多色印象

多色彩、全色相的作品有很多，一些活泼的、矛盾性更强烈的主题需要用这类色彩来表达。

极简风格配色

颜色很少，画面层次扁平，色彩印象直接，利于传播，这是现在非常流行的方向。

复杂风格配色

烦琐风格的作品中，配色会显得烦琐。本示例中虽然蓝色为主要的配色感受，但是由于填色的物体太多，所以感觉更接近多色的印象。控制这样的作品的色彩无疑是困难的，成功的关键是建立色彩的秩序。

构成训练：分别形成单色、双色、三色、多色印象

色彩数量与色彩印象不是一回事

训练的目的是，在有意识地尝试增加更多颜色后，还能够让整体色彩设计形成单一印象。这个边界感要读者自己去尝试，这是这个训练的目标。

在一个基础图形上建立好看的图形效果也是重要的，如果做出来的图形不好看，怎么能成为好的设计师或插画家呢？

基础造型。在本图所示的造型内分别尝试进行单色印象、双色印象、三色印象、多色印象的练习。

单色印象

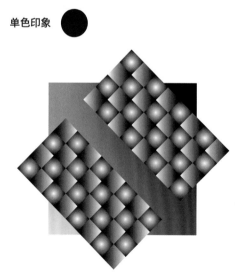

这个单色印象的作品里面包含渐变色和大量的灰色。但是灰色很难给人留下深刻的印象，我们还是会感觉这是以棕色为主的作品。

单色印象

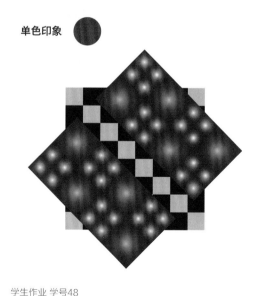

学生作业 学号48
这个作业很好地诠释了单色印象，但是其中包含了发光的点，点里面有蓝绿色的光色。整体看这是个红色的作品。

双色印象

三色印象

为了更好看，黄色都用了黄绿色的渐变，然而留下的印象是黄色和灰色的印象。黄色和灰色的明度差别不大，进行等面积的分配时，会形成双色印象。

背诵过色相环的话，会知道在色相环上蓝色、绿色和红色呈现一个夹角不大的三角形。所以这里将绿色选择为明度高的豆绿色，这样一来，它会更靠近黄色，三个颜色的差距就会拉大，此时进行等面积分配，可以形成稳定的三色印象。

多色印象

多色印象

四色以上就是多色印象了，背景使用了渐变色，让画面更柔和。如果想要四色印象清晰，关键是选的颜色要在色相环上呈现四角形，同时将明度、饱和度调整为一致。整个作品的色彩是加了大量白色的明亮色调。

彩虹色、全色相，也属于典型的多色印象。色相饱和度高，深蓝色和黄色的明度差别大。要注意这样的两色的运用，让它们呈现出自然的高对比，使画面更稳定。

设计训练：通过中国风格案例看色彩是如何变复杂的

传统色彩多数是复杂的

极简的表达很国际化，很适合传播。传统中国风格其实都不是极简风格的，对色彩的运用非常考究，很是精美，也很复杂。国潮概念兴起后，才出现了中国元素加上当前流行的极简表达，有了中国极简风格的创作。

通过本训练，观察颜色在一层一层变复杂的同时做到不凌乱，在有秩序的丰富的过程中，色彩彼此相容。

时间堆砌出来的色彩复杂性

造型越简单，配色创作的时间越短。如果造型越来越复杂，调整配色的时间就越长。需要我们掌握复杂配色的内在规律，否则作品有很大可能性会失败，白白消耗了时间，大多数情况下，色彩复杂了，作品都会失败，因此对复杂作品的拆解就显得很重要。

线稿。黑色、白色的关系是最长调。形象分明，但是很枯燥。

1.填色，选择任何颜色都是增加了色彩层次。这里选择了渐变边框色，复杂程度比单色更高了。

2.填入三色。头部选择深蓝、红色与褐色，颜色丰富了很多。

3.为了强化装饰性，3个颜色全部改成了渐变色，画面比之前更具有复杂性，有更多的质感与立体感。特别要注意的是，蓝色与红色都用了同样的色调，并且渐变的程度也是一致的。勾边很好地起到了调和作用。

4.增加了点、线装饰。装饰线会使中国特色更加明显，色彩肯定会更复杂一些。

5.增加阴影。阴影会使色彩层次再一次增加，形成更强的立体感。

6.造型叠加。当这样复杂的小燕子叠加到一起，画面就更复杂了，色彩的感受自然也变得更加丰富。

7.增加图地关系。其实在步骤6的时候已经增加了图地关系。

8.绘制多个元素，都是以这样的方式进行的，在造型中填色，设置渐变色彩，再叠加光影和装饰。增加阴影，产生立体感，几个物体再进行叠加，叠加后再次增加阴影。

特别要注意的是不要出现太多颜色，其他物体（如花、扇子、祥云）依旧采用了蓝色、红色，以及类似金色的渐变方式，只是组合方式稍有不同，这就是一种秩序。

9.最终得到复杂的画面，其颜色繁复但有秩序。因为色彩在一个色调上，所以比较容易协调。丰富的色彩效果营造出华丽、隆重、昂贵的感受。

设计训练：用不改变印象的前提下增加色彩层次的方法创作海报

保留色彩印象，增加色彩层次

盲目的增加色彩印象会带来很多影响，比如有没有那么多相应的信息等待输出？如果没有相应的信息，会让观者困惑。色彩印象增多，就会增加创作的难度，反而是单色、双色等的创作更容易掌控一些。

一般画面中不能只有一两个颜色，否则效果会非常单调，可以增加色彩层次，却不改变印象。

海报线稿

1.先填入一个颜色，此时只有一个色彩印象。

2.加入一个颜色，就增加了一个信息的表达。双色的效果比之前更丰富，富有更多变化。画面清新、可爱、柔美、轻松。但整体效果仍然缺少层次，有些枯燥。

3.为了画面更丰富，再次增加颜色。不论这里用什么颜色，都有明显效果，要去解读这个颜色存在的价值和道理。

4.如果增加更多颜色，那么画面"疯"了，色彩表达也变得混杂了，不如步骤2的单一、明确的表达效果。

5.回到步骤1，在单色的基础上增加图层阴影。此时虽然只有一个颜色，但能感受到很多的层次感。

6.重新填色，按照理想的模式安排好颜色的位置。虽然两个颜色挨着，但由于有阴影隔开，因此也能体现层次感。画面只保留了两种色彩印象，却有着丰富的层次变化，一点儿也不枯燥。

设计训练：UI 设计的单主色、多色彩层次创作

UI 界面非常小，不适合有过多颜色

UI 界面包含的不仅是手机和平板的界面，还有更小的界面设计需求，如智能手表。那么小的空间，色彩信息越多，感受越杂乱。本训练需要在单色系印象的基础上进行多色彩层次的创作。

观察这两个智能手表 UI 界面上运用了多少种增加色彩层次的方法。

1. 图 A。叠加图像。蓝色覆盖在飞机上，飞机就滤掉其他颜色，整体呈现出蓝色的效果。

2. 图 B。运用深浅不同的蓝色。淡一点的颜色可以呈现出信息类型的区别。

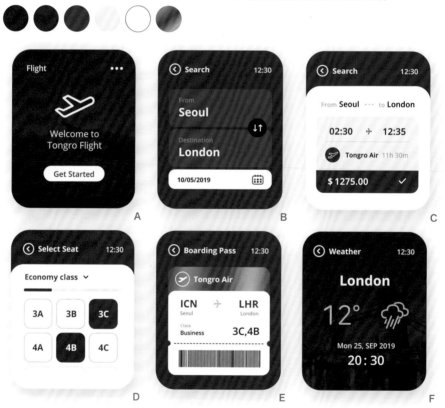

3. 图 C。善用黑白灰。黑白灰与有彩色搭配的时候，会被忽略。虽然它们的面积可以很大，但是不容易引起人们的注意，甚至留不下独立颜色的印象。

4. 图 D。描边。描边实际上是对极小面积的颜色的运用。描边色和其他颜色对比会形成不同的层次变化。

5. 图 E。小面积颜色有彩虹色、渐变色的使用方法，可以恰到好处地为画面增加色彩层次。

6. 图 F。小面积可以使用不同的颜色，即使点缀色是黑白之外的颜色，也不会觉得凌乱。

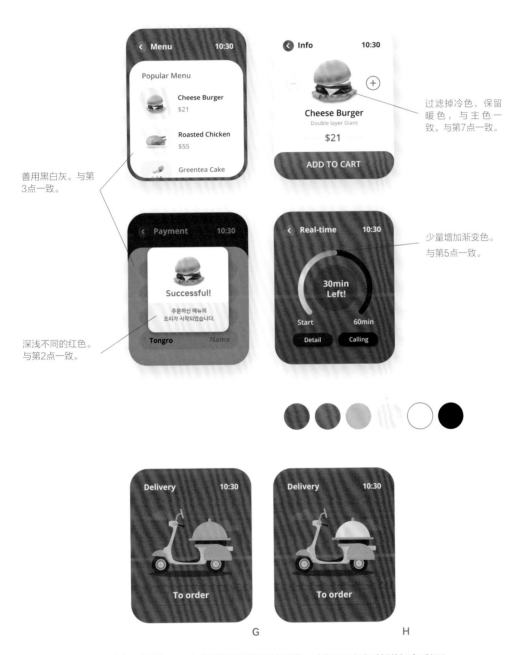

过滤掉冷色，保留暖色，与主色一致。与第7点一致。

善用黑白灰。与第3点一致。

少量增加渐变色。与第5点一致。

深浅不同的红色。与第2点一致。

G

H

7. 图 G 与图 H。有意识更改插图的配色。插图是很好的增加色彩层次的方法，但是插图上不可以随意增加不相关的颜色，图 G 就存在这个问题，改为图 H 后效果就会更好。

设计训练：海报造型过简，通过色彩让画面丰富

增加元素，让色彩填入

在固定的造型上进行不同的练习是非常好的训练方式。有时故意在不完美的造型上进行色彩练习，可以锻炼你解决色彩设计难题的能力。

这里提供的线稿就是一个比较空的造型，你会有怎样的解决方案呢？若缺少造型，可以自己增加造型，也可以仅依靠调整色彩来增加更多层次感。

下面提供的方案虽然不都是完美的，但有一定的借鉴价值。例如，采用了描边上色、切割上色、增加色彩渐变、增加光影、处理立体感和增加图案等方法来丰富画面。

线稿。画面采用居中构图，主体明确，但前景和后景都很空。在当前情况下，开始配色。

切割

学生作业
没有做任何改变，这样填入颜色，就像没做完一样。

学生作业
整幅画面中填入线条颜色，线条的色彩面积太小了，画面还是显得空荡荡的。导致这个问题的原因是有彩色的面积过少。

学生作业
切割。这个思路是最直接的增加造型的方法。切割基础造型后，可以填入更多的颜色。这里的背景有两个颜色，前景有两个颜色，但这些颜色有些沉闷，创意还不足。

切割与阴影

学生作业

切割成更多部分，可以填入更多颜色。颜色虽多，但配色逻辑不清晰，配色没有魅力。

切割与光影

学生作业

光影。除了切割，还可以增加微弱的光影，色彩层次会增加，只是这个配色没有美感。

渐变、切割

学生作业

切割。湖蓝色、黄色和紫色这几个主要的颜色都属于暖色。这3个颜色中如果有一个颜色调整为冷色，效果就会更好。

渐变

学生作业

渐变。调整为渐变色加切割处理，画面有了不同的效果。只是还没有做到极致。

切割与改变造型

学生作业

切割加改变造型。其实将造型从中间断开的想法是有趣的，会给左右两侧增加对抗性。现在的颜色太沉稳了，夸张一点儿会更好。

立体感、图案、阴影

学生作业

增强立体感加上背景图案。终于有人把**背景做成图案了。这是最容易给一张白纸增加层次感的方法了。**这个思路是非常好的。

本页的作品，从创意性和完成度的角度来看效果更好一些，为造型上色提供了更多创意性。

例如，为了让画面更加完整、丰富、多元化，采用了增加图层与阴影，增加想象空间与主体，增加对抗性色彩（这会增强画面内部矛盾，让画面显得更满），增加主题元素（如圣诞主题），增加空间感，增加更多内部与外部的逻辑，以及更完美地使用渐变等方法，给大家提供参考借鉴。

光影、联想、造型融化

学生作业

光影、联想、融化等想象空间。此时的背景更丰富，如果能干脆一点，比如制作宇宙背景，前景再增加相关主题，等等，完成度也能提高。

渐变、雪主题

笔者尝试用渐变色挑战单色印象。在不改变造型的情况下，使用任意形状的渐变，让颜色可以自然地过渡。然后增加少许点缀色，在保持色彩印象单一的同时，让画面内部更丰富。

光影、立体感、图案、主题、互补色

学生作业

增加光影、立体感、图案、节日主题，以及营造互补色对抗等方法，使画面丰富起来，作品的完成度很高，并且色彩很成熟，画面就很稳重。

主题、插画、添加细节

节日主题，插画。笔者用Procreate尝试绘制了相关的插画。铅笔就像树一样挂满了装饰物，背景有雪花飘落。有这么多元素，增加色彩层次就变得很容易了。

建立空间、切割

学生作业

采用了直线切割背景，可以填入3个颜色。前景本身使用了几个颜色，处理的效果较为流畅，仿佛音符，有重、有轻，感觉很舒服。

增加图层、阴影、增加造型

学生作业

这个设计尝试了增加图层和阴影，前景的处理还有少许欠缺，有些粗糙感。但这个思路很好，增加的图层换成其他元素（比如树叶、插画等）也是可以的。

建立空间、解构图形

学生作业

非常有趣，相当于在增加了空间感的同时，空荡荡的铅笔造型被解构了，线条填色与渐变填色（面积填色）增加了画面的多元化。

设计训练：丰富无视觉重心的图案设计的 3 个色彩设计思路

平铺构图配色的 3 个思路

本案例涉及的造型属于平铺构图，没有视觉重心，物体之间原本是平等关系。如果随便增加聚焦点，视线就会跟随焦点游走。为什么要聚焦呢？因为任何作品都有功能性，如果不跟随它存在的意义去进行创作，一般就会失败。

有时我们会遇到没有视觉重心的画面，如何为其增加色彩层次或建立多色彩印象呢？

有以下 3 个思路：

1. 均匀分配颜色；

2. 制造一个合理的视觉重心，不等同于随意聚焦；

3. 双层结构。

图案线稿。平铺构图，没有视觉重心。让这样的画面丰富又均衡。这个训练有一点难度。如果想从单色印象上升到双色乃至多色印象，就要有合理的配色思路，不能想怎么填色就怎么填色。

学生作业　　　　　学生作业

树叶分成两个部分，每个部分是一个颜色，很难理解到设计思路。当人们无法理解的时候，感觉就是凌乱无章的，无法产生美感。这样进行双色设计就是乱聚焦。

学生作业　　　　　学生作业

这个设计中，树叶之间是平等的。平铺的画面和过于随意的用色，使设计没有逻辑，给人造成了花哨的印象。

1. 不要制造聚焦，尽量平均分配颜色

学生作业

1.修改前。没有平均分配颜色时，就会造成视线游走的状况，停不下来。

学生作业

2.修改后。平均分配颜色后画面就会非常舒适，感觉合情合理。人们可以安静地欣赏作品。画面的单色印象非常明确，还增加了纹理，层次丰富。

学生作业

虽然有一定的深浅变化，但是使用了勾边，并且叠加图案的方式，既保持了单色印象，又使画面丰富。如果稍稍弱化一点聚焦，效果会更好。

单色印象可以很漂亮，在内部产生微弱的色彩变化后，画面层次感更细腻、丰富了。即使不使用渐变色，也可以用之前我们已经学习的很多方式来增加画面层次。

2. 制造视觉中心

笔者通过制造一个很小的圣诞帽来聚焦。整体画面没有打破平衡或产生大的变化，这种聚焦会让人觉得是自然的，并且增加了故事性。

3. 双层结构（可做造型）

想要安排进去两个主色怎么做呢？平铺版式就只能想办法来做切割了。当前这个切割比较刻板，但是你会觉得比P154的方式合理很多。

学生作业

1.修改前。能够做到这一步就已经很好了。这里的配色属于平均分配颜色，但画面中间的设计总让人觉得困惑，因为周围是亮的，聚焦处反而是暗的，没有表述任何观点。

学生作业

2.修改后。制造视觉重心后，画面增加了有趣的故事性和色彩层次。营造故事性就是用一种视觉叙事方式增加色彩层次的方法。

笔者用雪人主题演示如何在平铺造型上增加第二个主色。此时建立双层结构是很合理的，能分出顶层和底层，可以填入两个颜色，形成双主色印象。

学生作业

居中处理顶层的配色，让画面稳定。

学生作业

加大明度差，画面形象更强烈了。

学生作业

用双层结构建立造型，为画面增加了叙事性。再次解释叙事性的意义：如果为简单的方形填入红色，我们只会解读红色，不会去解读方形，但如果是雪人造型或脚印造型为红色，那么我们解读完红色后还会解读造型，有时会增加很多联想，仿佛增加了很多内容一样。

设计训练：空间创意性与色彩层次提升

配色要注意具体情况

为空间感强烈的造型进行色彩设计时，非常需要注意前景、后景的色彩逻辑。如果不考虑空间感受，而只是把它们当作平面去配色，那么配色效果总是有缺憾的。

本训练的构图就具备强烈的空间感，人物居中，前景、后景分明，需要增加色彩层次。上下要注意避免头重脚轻（上面的颜色深，下面颜色浅）；前后要注意避免冷暖设计不合理（视觉感受上，暖色离观者更近，不合适放在后景上，冷色离观者更远，不适合放在前景上）。虽然可以增加装饰，但是应注意不要让装饰盖过了主体。应该先处理好大关系，再去考虑细节，否则细节再好看，也被整体效果埋没。

线稿。居中构图，视觉中心为模特，造型本身很完整，要从创意上丰富画面，创意本身就是在增加色彩层次。

学生作业
很有趣的袖口处理。后景的红色会向前逼近，黑色会被向前推，所以空间的纵深感不好。地板的黄色太浅，因而有头重脚轻的感觉。

学生作业
侧面的光影处理得很好，遗憾的是背景的蓝色与前景人物的蓝色太接近了，前景和后景的关系拉不开。调亮后景就会解决这个问题。

学生作业
绿色很暖，导致后景有点向前跑。主体人物的颜色与地面的颜色很接近，因而感觉画面被切割了。

158

学生作业

灯光的创意很有趣，一下子就增加了画面的色彩层次感和叙事性。但是微冷暖平衡上处理还有欠缺，现在的颜色都比较暖。

学生作业

挺好的单色系创作，还更改了透视。作品的背景深邃，主体清晰，人物向前有动感。地板增加了装饰，很有创意。

学生作业

暖色在前，冷色在后，冷暖平衡处理得很好。人物能稳定地处于空间中。袖子还做了纹理，很俏皮。

学生作业

效果很惊艳。前后景处理得很好。因为可以很清晰地把主体烘托出来，所以主体上的细节也能看到。

学生作业

很时尚，背景的光影处理很有特点。作为单色作品，在有限的造型基础上的效果看起来是丰富的。

学生作业

节日主题，增加了背景的层次与主体的趣味性，可以给大家扩展思路。

解读画面关系成为配色的关键

　　色彩与造型要共同发挥作用，不对造型进行分析，就很难更好地搭配颜色。本练习的造型是上下分割的，而且中间没有安排造型，灯具等可以识别的物体的位置偏下，会使画面失衡，需要通过色彩来解决。

　　为了让画面丰富，这里的示例加入了开灯、夜景和插座等小创意，很好地解决了画面的视觉中心空的问题，等于重新安排了画面的重点。还有的示例用颜色本身的特色，重新解构了画面。下面我们通过点评，感受他人练习的优缺点，为自己的配色打开思路。

线稿。上下分层，中空。这个造型要建立好中间部分与上下两部分的关系，画面就会更有趣。

学生作业
重新对画面切割很好地解决了中空的问题。配色稍微沉重了一点。

学生作业
把灯设置为了亮色，周围都是暗色，使它成为视觉中心。然而，背景过于沉重，颜色连成一片，画面无法拉开层次。

学生作业
颜色是很有创意的。因为上半部分颜色的对比强烈，太惹人注目了，所以改变了视觉中心，让人们觉得上半部分是重点，比上一步的尝试更有层次感。

学生作业

开灯的想法可以很好地解决中空的问题，灯光产生了视觉引导，能够让前后景更分明，空间更明确。

学生作业

创意性的颜色让画面显得有趣。左下角的蓝色有点怪，造成左右不是很稳定，若能细致安排好蓝色的区域就好了，例如，可以在顶部略微加入一些蓝色。

学生作业

插座的设计很有创意，一下子解决了中空的问题。画面的双色印象很明确。

学生作业

翻开书本的创意非常有趣，将场景设置为夜景的想法也很好，有效地拉开了空间感。上下的结构很分明，注意力不再集中在中间，中空的问题就解决了。

学生作业

千纸鹤与耳机的创意很好，但是没有解决中空的问题。

学生作业

灯光把视线引导到书本上，所以避开了中空的问题。可以把书本的位置向上移动一些，画面就会更加均衡。

设计训练：多色色彩印象系列作品的挑战

绝对色感的挑战

从前面的讲解可以看到，笔者故意安排了各有特色的造型进行填színe，需要练习者自己提前选出要做的色彩印象方向，分别尝试单色、双色、三色、四色印象的挑战，既要保持色彩的一致性，也要保证色彩印象不能错乱，例如，单色就是4个造型都是单色，双色就是4个造型都是双色，

4个造型都要用同一组配色。这些训练的目的不仅要搞清楚色彩印象与色彩数量的区别，还要运用各种方法丰富画面层次，是难度非常大的训练项目。

主色群组

辅助色

点缀色

笔者示范了单色印象的练习。

渐变主色自带融合色，提供了多色彩层次，也包含了深色、浅色，可以提供丰富的明暗变化。

白色作为辅助色，可以形成空气感。白色是无彩色，不会改变主色的色相印象，还能建立无彩色与有彩色的平衡，既提供了丰富性，又不会改变单色印象。

点缀色可以提供跳跃的层次，同时给予丰富的画面效果，还可以制造冷暖平衡、深浅平衡、互补平衡等细微变化。

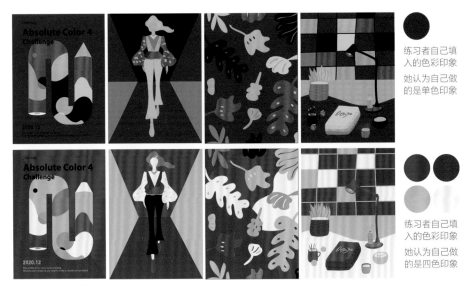

练习者自己填
入的色彩印象

她认为自己做
的是单色印象

练习者自己填
入的色彩印象

她认为自己做
的是四色印象

学生作业 骄傲豆芽

这位练习者比较敢于用色。如果上面一排作品是单色印象，那么什么是多色印象呢？她的作品的
四色印象和单色印象色彩层次的复杂程度基本一致，乃至最后一幅四色印象作品反而比最后一幅
单色印象作品的色彩印象更少。这位练习者需要学会感知细腻的差别，谨慎用色。

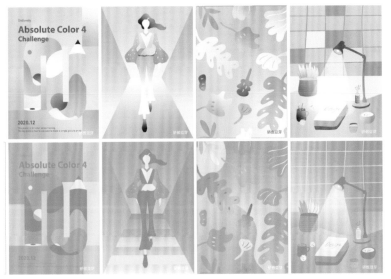

练习者自己填 蓝色更深一
入的色彩印象 点，更符合当
 前的色彩印象
她认为自己做
的是单色印象

练习者自己填 黄色应该更暗
入的色彩印象 沉一些，更符
 合当前的色彩
她认为自己做 印象
的是双色印象

学生作业 骄傲豆芽

这两组作品也是上面的练习者做的。她在掌握了色彩数量与色彩印象的知识后，对色彩进行了控
制，单色印象明确又丰富，双色印象的4个造型看起来也都很不错。

单色印象的蓝色略淡，应该调得深一点点。黄色也要调整得更暗沉才符合她当前作品的状态。大
家可以眯起眼睛感受一下。

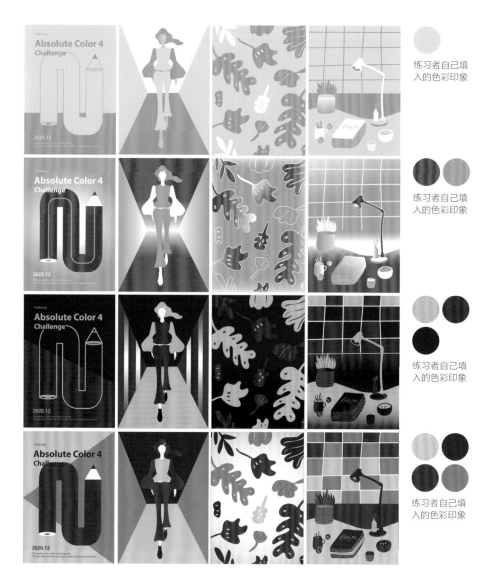

练习者自己填入的色彩印象

练习者自己填入的色彩印象

练习者自己填入的色彩印象

练习者自己填入的色彩印象

学生作业

很多人进行单色、双色印象挑战是比较成功的。尽管单幅作品未必都能解读透彻，创意到位，特别精美，但是从色彩印象练习的角度来看是成立的。

由于造型的差别，每个造型要解决的问题都截然不同（前面已经做了相关的介绍），在这个基础上，再去进行三色、四色印象练习就变得非常艰难，很可能明明打算做三色印象，最终变成两色印象。三色印象的色彩选择也容易出问题，比如深蓝色与紫红色在色相环上挨着，所以很难形成稳定的色彩印象。四色印象的选色没有问题，但造型解读无法透彻，用色就无法精准，使印象混乱，创意方面就更难展现出来了。

所以说完成一整套的训练非常难，但是对工作的帮助非常大。

这个案例中，很多练习者把色彩一致性当作了重点，实际上在完成色彩印象的表达后，色彩自然呈现一致性，不需要刻意追求。

练习者自己填
入的色彩印象

学生作业 danqing

从创意上能看出来，每个人对造型的解读都不同，比如这位练习者对第1个海报的解读就没有深
入进去，印象是错的，但是第2个服装的造型异常精彩，对第3个作品的解读也是混乱的。

练习者自己填
入的色彩印象

学生作业

这是一个更趋向于单色印象的练习，第1个造型和最后一个造型形成了双色印象。但是练习者混
淆了色彩印象和色彩数量。

练习者自己填
入的色彩印象

学生作业 小马

建议从单色印象开始做练习。比如这个练习就很不错，虽然选择暗沉了一点，但是创意和作品的
饱满度、完成度都很好。

练习者自己填
入的色彩印象

学生作业

尝试进行一些极端风格的练习，探索色彩搭配的边界，就能知道如何更好地控制色彩。尝试过这
样的红色与绿色的搭配，对于其他配色可能就更好控制了，创作上也会更大胆。

练习者自己填入的色彩印象

学生作业

单色的练习挑战成功之后就可以开始双色的练习，这组示例就是非常不错的双色印象作品，每个造型都有自己的成功的解读，也足够有创意。这不是这个练习者第一次完成的作品，是经过几次尝试和修改后才有了这个结果。

练习者自己填入的色彩印象

学生作业 河马

练习者自己填入的色彩印象

练习者自己填入的色彩印象

学生作业 河马

这几组作品都是同一位练习者做的。因为这位学生是插画师，所以第1个造型和第2个造型被更改了，这是可以的。在第3个、第4个造型上也做了细致的调整，比如增加了干纸鹤、萤火虫和灯光变化，进行了冷暖尝试、互补色挑战等。这位练习者非常勤奋，每次安排的练习都能做到位，还会综合运用其他课上讲到的方法。每次笔者提示修改的地方，马上就能做出修改，然后再问，再改，反复多次，慢慢地，其作品的色彩变得丰富、细腻、创意性强，想法也能够通过各种手段来实现，作品让人眼前一亮。这位学生是笔者感觉进步很快的学生。

学生作业 河马

推荐这套作品。不仅仅挑战了色彩印象的创作，而且完成了色彩一致性的练习。作品中对每个造型的解读都是成熟的，每个造型的完成度都很高，可以独立成作品。主色与点缀色之间的关系处理得很好，画面丰富，变化多。同时干脆、直接，这也是单色印象的特色，画面的叙事性也很有趣，体现出了插画师掌控画面的能力。与此同时这位学生对相对不擅长的海报设计也做了自己的解读，效果很不错。

功不唐捐，做过这种超级难的练习后，很多工作中的难题也会迎刃而解，前提是自己深入研究过，泛泛阅读可能收获不到这种感知力。

第7章

色彩情感与心理，表达准确

红色

红色的波长最长，又处于可见光谱的极限，最容易引起人的注意，使人兴奋、激动、紧张，同时给视觉以迫近感和扩张感，是前进色。

自然界中本来存在的事物（花朵、火焰等）就非常具有代表性，一提到这些事物，就能想到相关的颜色（红色），它是我们认知色彩的最基本方式。这些认知储存在记忆里，成为引发联想的材料。长久积累的群体记忆，伴随社会进步、历史发展、审美变迁与时代沉淀，当我们再看到某些颜色的时候，就可以解读出相关的情绪与感受（如开心的、温暖的、火热的、危险的）。

当颜色调整为淡色、浊色等不同色调后，情况也会有所不同。与不同的颜色搭配时，表达的情感内涵也会发生变化，因此色彩情感表达是一个比较复杂的事情。

红色总体的具象情感

红色信号灯、血液、火、太阳、花卉、红旗、西红柿、草莓、西瓜、口红、过年、婚庆、红包

红色总体的抽象积极情感

热情、有力量、温暖、喜庆、活力、热烈、奔放、激情、积极

红色总体的抽象消极情感

危险、破坏性、毁灭性、停止、流血、死亡、两性诱惑、警告

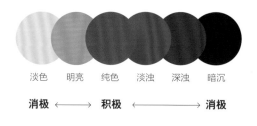

淡色　明亮　纯色　淡浊　深浊　暗沉

消极 ⟵　积极　⟶ 消极

暖

冷

文化气息、陈旧的
杂志封面

美味的、幸福的、积极的
杂志广告

稳重的、力量感、沉淀感
App 广告

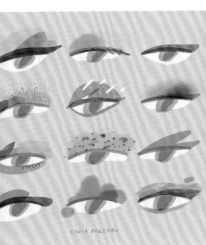

少女、可爱
插画师：Livia Falcaru

热情、成熟
插画师：鹤田一郎

温暖、正面
插画师：Fred Peault

橙色

最暖的颜色，如太阳、火光。最能引起食欲的颜色，给人香、甜略带酸味的感觉，并且与丰收、秋天紧密相连，蕴藏积极的能量。

　　具象情感可以让我们联想到相应的固有色，比如橙子的颜色是橙色，秋天的树叶是橙色。

　　抽象联想，或者叫抽象情感，可以分为两种极端表述。一种是正面的、积极的，另一种是反面的、消极的。也就是一种颜色可以表达出两种极端的认知。

　　橙色一般可作为积极的颜色，也可作富贵色，如皇宫里的许多装饰。它也会作为警戒色，用在火车头、登山服装、背包和救生衣等地方。橙色是消极面极少的颜色，将色调调整为茶色、褐色、咖啡色、棕色后，积极、正面的信息会更多，这些色调都非常受欢迎。

橙色总体的具象情感

　　柑橘、秋叶、晚霞、灯光、柿子、果汁、面包、太阳、蜡烛、火、木头、皮革等

橙色总体的抽象积极情感

　　明亮的、温情的、成熟的、复古的、华丽的、快乐的、记忆的、丰收的、舒适的、田园的、复古的、温暖的、有能量的、积极的、丰富的、幸福的

橙色总体的抽象消极情感

　　陈旧的、幻想的、回忆的

| 淡色 | 明亮 | 纯色 | 淡浊 | 深浊 | 暗沉 |

消极 ←——→ **积极** ←——→ **消极**

暖

冷

热闹的、温暖的
杂志封面

舒适的、积极的
广告设计

华丽的、能量感
摄影

欢快的、积极的
插画师：Livia Falcaru

秋天、丰收
插画师：Ryo Takemasa

温暖、正面
插画师：Fred Peault

黄色

黄色是最明亮的颜色。黄色有着金色的光芒，又象征着财富和权力，它是骄傲的色彩。交通标志上的黄灯，工程用的大型机器，学生用的雨衣、雨鞋等，都使用黄色。

一个颜色具备两个方向的情感表达是无利也无害的，关键是能否用对地方。此外要了解微冷暖的特点，微冷色会更消极，微暖色会更积极。它们与不同的颜色搭配，会引发颜色向积极或消极偏移，对作品的表达起到积极、正面的作用的搭配是最好的。

配色和造型结合之后会引发更多联想，例如说这里选择的瓜生太郎的插画（P175 左下图），明黄色是很活泼的，而插画中的女性的姿势也是活泼的，配色和造型叠加起来传递出活泼的、积极的印象，这种表达就是有效的，并且是直接的、迅速的，作品的形象很明确。

黄色总体的具象情感

柠檬、菊花、香蕉、向日葵、油菜花、玉米、幼儿、微光

黄色总体的抽象积极情感

信心、希望、明快、开放、幽默、光明、高贵、华丽、希望、爽朗、开朗、灿烂、智慧、财富、权贵、金的

黄色总体的抽象消极情感

吵闹、廉价、孩子气、软弱、稚嫩、不结实、脆弱、需要被照顾

淡色　明亮　纯色　淡浊　深浊　暗沉

消极 ⟵　⟶ 积极 ⟵　⟶ 消极

暖

冷

稚嫩的、开朗的
杂志封面

柔和的、容易亲近的 App

明快而稳重的
书面装帧

活泼的、积极的、张扬的
插画师：瓜生太郎

温柔、缥缈、轻柔
设计师：梁景红

浓郁的、高贵的、智慧的
插画师：Malika Favre

绿色

绿色为植物的色彩，它生机盎然，清新宁静，宽容，大度，是生命和自然力量的象征。传达清爽、理想、希望、生长的意象。

颜色可以刺激情绪，也可以平复情绪。所谓色彩治疗，是通过对房间进行色彩布置、灯光色彩安排等来调节情绪的，例如，狂躁症的人可以使用绿色来平复情绪。

绿色的生理作用和心理作用都极为平静，刺激性不大。因此，很多人都比较喜欢绿色，绿色能让人宁静、放松，精神不易疲劳。可以试试改变床单、窗帘等软装的颜色来改变心情。植物茂盛时形成的绿色也会起到这个作用。

绿色总体的具象情感

草地、树木、树林、叶子、植物、公园、军装、农田、春天

绿色总体的抽象积极情感

年轻、生命、安全、活力、环保、和平、宁静

绿色总体的抽象消极情感

有毒、野性、过轻

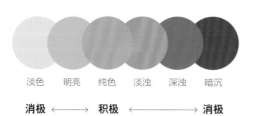

淡色　明亮　纯色　淡浊　深浊　暗沉

消极 ←——→ 积极 ←——→ 消极

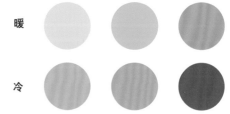

暖

冷

茂盛的、生命力　　　　　　野性的、酷的　　　　　　宁静的
插画师：Yebin Mun

沉稳、时尚　　　　　　　　希望、环保、活力　　　　　酸性、酷
插画师：Ranganath Krishnamani　插画师：Aldo Crusher　　插图

蓝色

蓝色是最冷的颜色。蓝色对视觉器官的刺激较弱，具有舒缓情绪的作用。

　　蓝色是大海和天空的颜色，是永恒的象征。蓝色能让人感到犹如大海和蓝天一样的博大、深远，还能让人感觉到崇高、透明、智慧。蓝色是很冷的色彩。

　　纯净的蓝色表现出美丽、文静、理智、安详与洁净。

　　蓝色的用途很广泛，情感表达的跨度也非常大。它是最冷的颜色，非常适合与红色、黄色、橙色进行搭配。

蓝色总体的具象情感

　　大海、天空、水、宇宙、远山、玻璃、商务、科研、太空、碧海蓝天

蓝色总体的抽象积极情感

　　宁静、平静、悠远、深远、智慧、理智、聪明的、探索的、速度的

蓝色总体的抽象消极情感

　　冷漠、孤独、冰冷、忧伤、疏远、悲伤、淡漠、令人害怕、低温、生病

| 淡色 | 明亮 | 纯色 | 淡浊 | 深浊 | 暗沉 |

消极 ⟷ 积极 ⟷ 消极

暖

冷

寒冷、距离感

悠远、智慧

深邃、宁静

、探索、深邃

冷漠、商务
杂志封面

可爱、冷漠
插画师：Emily Eldridge Art

紫色

在古代，制造紫色是很难的，要用无数紫螺才能织染一条裙子。因此不论是西方还是东方，它都是非常贵重的颜色。

紫色具有神秘感，易引起人们心理上的忧郁和不安，但又给人以高贵、庄严之感，是女性较喜欢的色彩。

在我国传统用色中，紫色是帝王的专用色，是较高权力的象征，如紫禁城（北京故宫）、紫袭装（朝廷赐给和尚的僧衣）、紫诏（皇帝的诏书）等。

紫色是低明度色，是非常好搭配的颜色。因为它稳重，所以适合与暖色、明度高的颜色进行搭配，尤其是与黄色、红色和绿色的搭配，都非常漂亮，用途也广泛。

紫色总体的具象情感

葡萄、茄子、丁香花、紫罗兰，帝王用色象征权力、高贵

紫色总体的抽象积极情感

优雅、高贵、庄重、女性魅力、权威、内向、精神力量、权力

紫色总体的抽象消极情感

迷信、忧郁、不安、压力、力量、神秘、权威、控制力、精神状态不佳、阴柔

| 淡色 | 明亮 | 纯色 | 淡浊 | 深浊 | 暗沉 |

消极 ←——→ 积极 ←——→ 消极

暖

冷

女性、诱惑、魅力四射
香水广告

权威、控制、高贵
摄影

必的
画师：Livia Falcaru

内敛的
插画师：鹤田一郎

有魅力的
插画师：Fred Peault

黑色

黑色是无彩色，是明度最低的颜色。它的情感两极分化比较明显，所以用途很广泛，可以通过造型做好色彩联想的引导。

在西方，举行婚礼时，新郎的黑色西服象征包容、义务与责任，牧师、法官着黑衣，象征公正和威严。如今这种庄重感在全球都适用。

大面积的黑色可以给人带来无限的想象空间，任何颜色与黑色搭配都可以展现出精美绝伦的一面。黑色可以稳固重心，让画面中的所有颜色都能发挥作用，所以黑色是较好的调和色。如果设计中的颜色过于鲜艳，搭配较大面积的黑色或白色，就可以使整体色彩的对比度缓和下来。

黑色总体的具象情感

夜晚、墨、炭、煤、黑卡纸、影子、电脑、汽车等

黑色总体的抽象积极情感

坚实、男性、正义、毅力、忠义、严肃、力量、权威、重量

黑色总体的抽象消极情感

恐惧、伤害、压迫感、死亡、恐怖、罪恶、未知、距离感

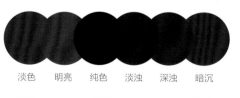

| 淡色 | 明亮 | 纯色 | 淡浊 | 深浊 | 暗沉 |

消极 ⟷ 积极 ⟷ 消极

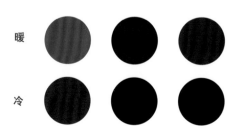

暖

冷

权力、高贵、控制、权威
珠宝广告

文化、夜、私人感、低调
演出海报

正义、男性、力量
电影海报

]、距离感

逻辑、深邃、极致

压迫、未知、力量

灰色

灰色介于黑色和白色之间，是无彩色。灰色是全色相，是没有纯度的中性色。灰色的注目性很低，人的视觉最适应的配色的总和为中性灰色。

灰色很重要，但很少单独使用，因为它的负面信息比较多，不适合单独使用。灰色很顺从，与其他色彩配合均可取得较好的视觉效果。

灰色具有柔和、高雅的意象，并被赋予中庸、和谐的性格，男女皆能接受，所以灰色也是永远流行的主要颜色之一。

另外，它也是一个很重要的商务色彩，看起来内敛、低调，其实也能蕴含很多力量。

灰色总体的具象情感

树皮、乌云、水泥、油漆、公路、工地、电脑、金属等

灰色总体的抽象积极情感

谦逊、低调、无攻击性、和谐、顺从、柔和、同伴、内敛、稳重

灰色总体的抽象消极情感

没有主张、没有立场、中庸、脏的、平凡、被漠视、失意、过去、混沌等

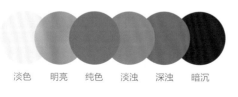

淡色　明亮　纯色　淡浊　深浊　暗沉

消极 ⟵ 积极 ⟶ 消极

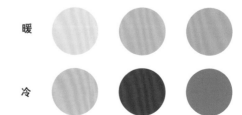

暖

冷

低调、谦逊、内敛

不确定、不安定

迷乱、混沌

公路、桥梁、雨季、清冷
插画师：武政凉

没有立场、平凡、陪衬

稳重、内敛

白色

白色是无彩色，是明度最高的颜色。白色为全色相，刺激最小，能满足视觉的舒适要求，与其他色彩混合均能得到很好的效果。

白色具有一尘不染的品貌，有清白、光明、正直、无私、纯洁、忠贞等意象。其贬义的色相特征包括空虚、缥缈、投降、麻烦不断等。

白色作为很好的调和色，与其他颜色混合可降低它们的饱和度，使效果温和下来。白色也可以作为其他颜色的间隔色，可以有效地进行调和。

白色作为背景色很容易被忽略，但是它可以很好地烘托前景，因而应用广泛。

白色总体的具象情感

白云、白糖、面粉、雪、白墙、护士、婚纱、花朵、兔子、鹅、棉花、小石子等

白色总体的抽象积极情感

清白、洁白、光明、纯真、忠贞、清洁、正直、天真、神圣、无私

白色总体的抽象消极情感

空虚、投降、无主张、缥缈、没有存在感、不确定、不可依靠、医院、死亡

| 淡色 | 明亮 | 纯色 | 淡浊 | 深浊 | 暗沉 |

消极 ←——→ 积极 ←——————→ 消极

暖

冷

洁白

没有存在感

直接、无观点

白云、天真、纯真

可爱、柔软

洁白、纯粹

构成训练：感受单色的情感变化

感受单色的颜色变化和冷暖变化，同时感受色彩渗透出来的信息变化。

你可以任选一个颜色（不一定再用红色，当然也可以重新用红色做一遍，再去实验其他颜色，建议至少做两三个颜色）和基础图形（不要过于复杂，但最好是完整、美观的图形），然后开始尝试不同的单色配色。

首先感受纯色情感表达的特点，然后调灰、调冷、调淡、调暖、调暗，分别感受 6 个变化对色彩情感表达的影响。

基础图形。这个造型不复杂，并且逻辑性及流畅性都很好。

1.纯色

最积极的状态，感觉像是过年的气氛。由于过于积极，画面感觉很躁动。与大腿的颜色的搭配不和谐，感觉皮肤色有些脏。

情感信息是：很喜庆、很热烈、很激情、有力量、有活力。

2.调灰

比土红色略浓一点。画面整体内敛很多，不张扬，但感觉上了年纪。

情感信息是：朴素、内敛、缺少力量、缺少活力、有一些热情、低调。

3.调冷

让颜色略微发紫，感觉效果理智了一些。与大腿的颜色的搭配很和谐，整体是舒适的。

情感信息是：内敛、低调、成熟，虽然热情但是稳重。

4.调淡

粉红色，略微发冷，娇嫩感没有达到极致。与大腿的颜色的搭配很和谐，整体是舒适的。

情感信息是：年龄降低、柔和、女性化、需要呵护的。

5.调暖

洋红色，靠近橙色，略微调暗一点。与大腿的颜色的搭配很和谐。整体效果缺少深色，不透气。

情感信息是：热情洋溢、温暖有活力、躁动，需要用冷色平衡。

6.调灰

酒红色与赭红色，效果很深沉，很深刻，有年龄感，很消极。

情感信息是：内敛、朴素，有历史感，有力量。整体效果过于沉稳，过暗，需要用亮色平衡。

设计训练：为广告设计选择合适的主色

咖啡这一人人皆知的主题，是否只能选择褐色呢？不一定，虽然褐色很容易让人们联想到咖啡，但也很容易让设计缺乏个性。尤其是当前产品非常丰富、咖啡品牌众多的情况下，需要进一步细化产品的定位。例如，是比较便捷的速溶咖啡，还是精致的手冲咖啡？是面向年轻学生，还是针对商务人士？这些信息都可以通过合适的颜色传递出来。

咖啡色，只能表达"这是咖啡"，缺乏个性。

1.咖啡色偏红，更温暖，表达上有模棱两可、不清晰的感觉。

2.偏黄，显得高贵，但是缺乏稳重感，偏向年轻人群。

3.偏紫，很特别，增加了气质，但对男性来说，缺乏吸引力。

4.蓝色，很理智。让咖啡有了商务、智慧的气息。颜色略深的蓝色会显得稳重和大气，有点特别。



















为这张海报增加底色（主色），不考虑颜色与前景的绿色的调和性。即使不调和也不要紧，这里仅观察主色与主题的契合度即可。

1.紫色会散发成熟女性的魅力，很适合女性主题。

2.酒红色也能够表达成熟的女性魅力，但它比紫色更朴素、内敛与稳重。

3.黄色有一种高贵感，但是也有一种不确定的感受。颜色偏轻就会有这样的效果。

4.宝石蓝色有高贵感，并且也有成熟的味道。

5.绿色给人安全与平稳的感觉。因为与前景是同频色，所以搭配起来更舒服。这个颜色与香水等主题的契合度不高，随着人们对环保、健康越来越重视，这个颜色的使用就更广泛了。

设计训练：为主色更换搭配色后的情感变化

任何颜色有了搭配的颜色后都会导致色彩情感发生变化。这里用一个立场不是很坚定的粉色来讲解。我们要做的是一个春天主题的插画海报。

1.更换搭配色为黑色。

粉色树木的枝干是很深的颜色，所以当部分粉色换成黑色后，画面是和谐的。但是情感上是往消极发展的，感觉像是带点危险色彩的故事书的封面。

2.更换搭配色为灰色。

选的是与粉色的明度相近的灰色。粉色略微包含少量灰色，所以与灰色有相通之处，画面是和谐的。但是情感变得很消极，立场变得不坚定了，仿佛即将发生什么不好的事。

3.更换搭配色为深蓝色。

蓝色与粉色是冷暖平衡的，所以蓝色的出现会让粉色变得娇嫩。但是春天不需要那么有智慧和深邃的颜色，因此蓝色的出现就会显得不合理。

4.更换搭配色为紫红色。

这是一个冷红色，衬托粉色，使效果略微比之前暖一点儿。然而两个颜色整体上都是偏冷的红色，不能让人引发春天的感受。紫红色是很女性化的、略微成熟的颜色，使画面变得难解读。

5.更换搭配色为棕黄色。

粉色没有棕黄色的力量大，所以画面的整体感受像是秋天来临了，到了早秋的季节。

6.更换搭配色为嫩绿色。

是春天的感觉。两个颜色的明度差不多，并且饱和度也接近。嫩绿色为暖色，粉色为冷色，是微冷暖平衡。画面很安静，有较稳定的故事感。

7.更换搭配色为翠绿色。

是春天的感觉。由于翠绿色更鲜艳，因此画面有了生气，粉色也更显娇艳。但是这个配色不像与嫩绿色搭配起来那么稳，画面内部蕴藏了变化。

构成训练：造型与配色传递信息的区别

为造型配色。色彩情感关键词：浪漫。

如果没有特殊说明，色彩情感训练的目的就是在全色域里找到最极致的适合情感关键词的色彩。全色域意味着选择的是所有的颜色中最为合适、最为精准的颜色，而不是在某个颜色（如蓝色或紫色）中找适合的颜色。

这里展示的是学生作业中的一部分，给大家进行讲解。为了展示时显得好看一些，笔者没有用抽象图形，而是用了带有图形暗示的造型，但很多练习者被这个造型干扰了。因为两个心形气球互相依偎，从造型上看就是很"相爱"的样子，练习者会认为自己完成了"浪漫"配色的创作，但实际上这是造型给的引导作用。

如果仅感知色彩都不能将色彩敏感度提升到一定的程度，那么加上造型、信息和主题等内容后，再想要感知色彩就更难了。前面已经讲了，造型对配色有引导作用，因而要学会运用造型配合配色进行创作，但是这与锻炼自己的色感、磨炼色感是两件事。与造型的搭配训练是另外一个训练，也非常重要，但是它与纯粹感知色彩的训练互不干扰，互不替代。一定要明了每个训练的用意和训练的要点，在这个要害的地方去探索。

配色方向：浪漫感

浪漫是一种舒适、安心、幸福感强烈的感受。因为陶醉在幸福中，没有攻击性，所以在色相上是以粉红色为主的。

✖ 错误范例

浪漫更靠近热络、温馨的感受，蓝色会降低热情。原本只是简单的色彩感受精准度训练，但是练习者用了很多桃心图形去加重这个画面整体的浪漫感（说明练习者自己也感觉这个颜色不够分量），而忽略了纯粹色彩感受上的精准呈现。

注意：要避免依赖造型去强化信息。

✘ 错误范例

橙色有丰收、积极、乐观等含义，却很难让人联想到浪漫。如果必须在橙色中找浪漫的感受，可以提高明度。高明度的颜色可以营造无攻击性的感受，但这就不是我们要求的全色域找极值的训练了。

本范例把背景的造型简化了，这样会使气球的颜色成为重点。粉色、橙色、蓝色和绿色的组合更像婴儿产品的用色。

✘ 错误范例

离开这个造型，紫色和白色就不能让人联想到浪漫。轻薄如纱的淡冷粉色也不会给人浪漫感，而会给人一种虚无缥缈的不安定感。**色彩情感训练的第一关键是准确，其次才是审美上好看。**所以大家为了校准自己的色感，应该去找最极致的颜色。

✘ 错误范例

黄色有积极向上的内涵，与浪漫是不沾边的。突然出现这种颜色，会让阅读者分心，对信息传播造成干扰。**此外还要搞清楚一点，表达"浪漫"不是表达"爱情"，**爱情是热烈的，可以用纯色。纯度较高的颜色不适合表达浪漫，浪漫是一种陶醉的状态，没有那么清醒。黄色还是可以用的，稍作调整即可。**色彩情感训练一定要尽可能精准。**

如果还是觉得很难判断自己的配色是否受到了图形的干扰，那就删掉图形，仅仅看看自己的配色是否有浪漫感即可。

第1组配色很适合女性内衣、婴儿用品、床上用品等纺织品的配色。第3组配色完全没有浪漫的气息。比较起来还是第4组配色更有浪漫感，可以略微调整一下黄色。

单色系表达

红色加白，是把原本的红色的明度提高后形成明亮色调，并且与温暖的颜色搭配，可以把这种浪漫且温馨的气氛烘托起来。

冷色系表达

紫红色加白，提高明度后形成淡淡的紫红色与桃红色的组合，营造出偏冷的浪漫感。

双色表达

绿色无法单独营造浪漫感（可以营造略有幸福感的味道），桃心造型的粉色是合理的，有了这种图形的暗示，双色表达也能够成立。如果除去造型，当粉色为主色时，搭配这种轻薄的绿色也可以形成浪漫感。

做练习的时候，不求创新，先求准确，保守一些都可以。第一步要选出合适的颜色，第二步再与造型结合感受颜色在造型中的状态，不合适的话，还可以微调。切记不要先感受造型，造型如果有浪漫感，就会把你的配色感受掩盖掉。

还可以进一步尝试暖色系、冷色系、双色、多色的感受。都尝试一遍之后，再考虑假如有一个关于浪漫的主题创作，我们又应该怎么思考。假如造型特别浪漫，那么颜色还需要浪漫吗？颜色浪漫会怎样，不浪漫又会怎样……这样一套训练做下来就很完整了，体会也不断加深，慢慢就会非常有经验了。

设计训练：为海报搭配浪漫主题配色

当前的色彩情感更偏向于爱情。颜色的饱和度比较高，热情洋溢，加上造型的提示，画面整体更贴近热恋的感觉。不舒服的地方是，造型比较可爱，因而希望能够调整为"浪漫"的情感表达。要降低热烈度，同时更贴近造型。

1.先降低面积最大的颜色的饱和度，激烈的部分已经退下去了。颜色没有那么大的攻击性后，跟造型更贴切。接着再调整一下，找到一个更合适的主色。

2.将主体的颜色加重，并调整出一些色彩层次，例如，将中间和四角的颜色加重，将云彩处理成白色。这样基本上就实现了浪漫的情感表达。

3.如果觉得层次不够丰富，还可以增加一些变化，现在增加了渐变色，画面层次丰富了，表达的依然是浪漫的感觉，所以只要把色彩关系控制好，就不会影响情感表达。

设计训练：思考主题与情感的多重准则而配色

继续深入理解配色、主题和情感表达的关系

不更换主题，依旧讨论浪漫的配色，是否只能选择各种粉色呢？并不是。

"浪漫主题创作"与"浪漫的色彩情感配色"是两回事。在真实的创作中，创作需求是多种多样的，要具体情况具体分析。

例如，一家餐厅要以销售情侣餐为主题进行海报设计，画面中会出现餐食，餐食与粉色合适吗？不合适，餐食如果换成粉色，是无法引发食欲的。关于爱情、浪漫的信息未必非要运用配色来表达，可以把鸡蛋换成心形或强调文案"with love"，这样信息就能传达出来了。商家通常希望一个作品能传递多个信息，例如，在这里用餐是舒适、温馨的，既然造型已经解决了主题问题，配色就要去解决其他问题。

这是一个主打浪漫、爱情晚餐的餐厅主题海报。造型中的餐食占到很大的面积，再配合少许文案。此时是否只能通篇填入粉色呢？

✖ 错误范例
在这种情况下填入粉色，不是不行，但是缺少特色，感觉表达浪漫信息的方法太刻意了，或者说是过头了。

如果用暖色，就可以表达温馨的感觉。配色显得清新、可爱，能够加强人们对餐厅环境的幻想，现在画面中可以传递出多个信息。

要设计情人节主题的海报，假如结构是当前流行的扁平化的风格，画面中既有表达情侣的小鸟，也有表达爱情的心形，还有表达礼物的花朵，那么是否只能填入粉色呢？不一定。

这样的招贴画的造型风格很复古，可以搭配一组复古风格的配色。另外，我们还可以从受众分析，如果要吸引年龄段较低的人群，可以搭配颜色夸张的冷暖色或互补色，这样既可以表达浪漫、爱情等信息，又可以补充商家想要的其他信息。

因此 1000 个同样主题的海报设计，可以有1000 种配色的方法。与造型结合，为了满足商家的需要，每一次都是不同的选择。要特别说明的是，很多信息是不能通过色彩来表达的，例如团购、国潮、体育（请阅读《色彩设计法则：实用性原则与高效配色工作法》一书）等，也并非所有的信息都能通过造型来完成，都要根据具体的设计需求来具体分析。

情人节主题海报
造型为扁平化风格，是年轻人很喜欢的风格。说明商家本身的风格是很新潮的。

如果强化"浪漫"这个信息，就会满足不了这个造型的需要，会显得单调。这是在没有商家需求为背景时的讨论。如果商家希望你做得新潮点，显然还有其他信息需要通过色彩来诠释。

复古风格配色的试验
即使是复古风格的配色，也有多种搭配方法，哪怕仅仅修改配色，效果也会千差万别。

有浪漫感同时强调可爱感的试验
粉色和红色强化"爱情"和"浪漫"的信息。冷色的出现可以让画面的矛盾升级，增加趣味性。聚焦在小鸟身上的时候，会加重"可爱"信息的表达。

构成训练：华丽的情感表达

配置色彩情感关键词：华丽。

有些人在做这类练习时会参考照片。这个思路是对的，但考虑到行业、时代环境、地域性、文化背景等综合因素，仅依据一张有华丽感的照片而填色会比较有局限。

我们进行抽象情感训练时，需要在全色域里找到合理的颜色，从主色与配色、调性与搭配、面积比等多个角度去细微感受。单张照片或作品中的华丽感，通常有造型、气氛、文化背景的烘托，颜色信息并不一定是照片的重点，或者说华丽感被其他信息强化了，并非是配色具有极强的华丽感。提取单张照片的颜色，然后换个造型、场景、载体和时代信息，可能整体效果就完全不华丽了。这不是我们做这个训练的目的。

配色方向：华丽感
色相选择：什么颜色或什么颜色组合？
色调选择：什么调性更符合华丽？
辅助色：用什么颜色来强化？

✘ 错误范例

主色的选择很关键。背景的面积是最大的，选择了具有浪漫特征的粉红色，并且少许发冷，有一种可爱的特质，也有一点儿距离感。蓝色和橙色作为对比色能够形成一定的矛盾冲突，制造一点点华丽感，但是它们的面积太小，使整个画面更偏向可爱感。放在全色域这个选色范围来看，这个颜色的表达就不太准确了。

✘ 错误范例

这个范例的氛围是热闹，而不是华丽。蓝色是很理智的颜色，配上尖锐的暖色，有张狂、活泼的感受。华丽是需要有少许稳重感的，不过分喧闹，也能引人注意。

这张摄影作品包含的颜色主要是红色、绿色、黄色和橙色。颜色和瓷瓶装饰会形成一种华丽感。

✘ 错误范例

色调的选择非常重要。如果颜色比较暗淡，就会产生内收的朴素感。颜色比较艳丽的纯色色调则会显得华丽。

如果颜色里增加了白色，颜色会变得稀薄，缺乏力量感，作品的整体效果变得柔弱，缺乏气势。华丽感的颜色是很有气势的。

红色与绿色互补加金色

金色是常见的表达华丽的重点颜色。色调一定是纯色色调，也可以稍微暗一点，形成稳重、大气的感受。红色和绿色会加强矛盾冲突，这种夸张可以制造华丽感。

紫色与黄色互补

对比色所产生的张力是最大的。如果采用了相邻色，则配色效果会比较平淡。紫色与黄色是互补色，紫蓝色与橙色接近互补色，搭配起来自然会产生华丽感。紫色有高贵感，紫蓝色有深邃感，加上耀眼的黄、橙两色，可以形成强烈的感受。紫色、橙色和黄色是古代帝王装饰自身或宫殿的最重要的颜色，这种色彩印象也会为华丽感提供少许支持。

✘ 错误范例

这个配色已经展现出了华丽感。但是上一层的内容过于丰富，反而会产生画面过于花哨，甚至有点庸俗的新感受。我们在进行色彩感受训练时，还需要再细腻一些，并且要避免画蛇添足。

构成训练：舒适的情感表达

配置色彩情感关键词：舒适。

情感关键词的配色训练要多多练习才好，它主要磨炼的是对色彩的三要素（纯度、明度、饱和度）以及色彩之间的组合、色彩面积的比例等各方面的细腻的感知和使用。

本训练针对"舒适"这个关键词来进行训练。拿到一个关键词后要细致地思考，什么东西会给你舒适的感觉，那种感觉是冷的还是热的，是复杂的还是简单的。可以通过五感的状态去思考。

我们主要应去练习正面的关键词配色，因为一般商业环境中表达的都是正面的、积极的、能刺激消费的感受，是人们想要的感受。

配色方向：舒适感

很多领域需要用到类似的情感表达，如服装设计、室内设计等领域，所以这是一个比较重要的感受词。

✖错误范例

橙色非常活泼，给人丰收、喜悦、欢快的感受，而与舒适的感受不一致。此外，辅助色也非常活泼，让画面整体上很躁动，会引起视线游移，无法聚焦。

✖错误范例

颜色很丰富，感觉像是女孩子的心思，有一些奇思妙想，有一些古灵精怪，而与舒适的感受不一致。做这样的练习时可以去联想一下自己的皮肤与什么进行接触会有舒适的感受。

✖ 错误范例

冷色给人感觉很有距离，并且温度降低。这会产生
舒适感吗？白色与灰色是极端的颜色，它们所表达
的观点是不明确的，有一些摇摆，不能让人安心。

✖ 错误范例

飘，给人不稳定、不确定的感受。连一个稳定的状
态都没有，更谈不上舒适。灰色是不确定的、混沌
的感觉。其他颜色有一些刺激，冷色偏多，也不能
提供安心的感觉。

✖ 错误范例

选了一个偏冷的粉红色作为主色，红色有一定的躁
动感，粉色又有被保护的娇嫩感，所以整个效果与
舒适感有一段距离。

相对来说，这个配色比较接近舒适。当然，并不是
只有这一种搭配，做训练的最重要的目的是掌握思
路。首先舒适是一种安心、平和的状态，没有焦
虑、焦躁，没有对抗，没有刺激，很和谐、很稳
定。所以主色选择温暖的颜色是对的，选黄色就比
较稳妥。色调不要太刺激，因而要增加一些白色。
冷色的面积不要太大，应以暖色为主。

构成训练：雅致的情感表达

配置色彩情感关键词：雅致。

原始造型。

雅致。给大家做一个参考。

✗ 错误范例
这个效果真的很活泼。包含了冷暖对抗、互补对抗，有很年轻的感觉。这个学生所有作业的颜色都比较活泼，会把华丽做成热闹，雅致做成活力，舒适做成丰富，所以她要学会如何对颜色收放自如。

✗ 错误范例
这个效果是朴素或古朴的，与雅致是有区别的。这个棕色的颜色很重，但是色调比较轻，内敛成熟的气质不够。另外，雅的表达也不够到位。

✗ 错误范例
效果不对的原因是色调有问题。这里用的色调是明亮色调，这个色调很轻松，很欢快，并不安静，不适合"雅致"这种稳重、内敛的表达。

✗ 错误范例
选择紫色是对的，很接近雅致。但是整个作品中的紫色过多、过浓，导致整体效果具备女性特质，有点儿过。

构成训练：干净、清洁的情感表达

配置色彩情感关键词：干净、清洁。

原始造型。

干净、清洁。

✖ 错误范例

点缀色里出现黑色时，黑色代表的是细菌吗？多色相的整体效果看起来就很不干净。

✖ 错误范例

绿色其实与清洁、干净还是有一点距离的，它的表达还不够极致。再加上点缀色太过乱，就会让人感觉不稳定。

✖ 错误范例

这个效果很接近清洁，但好像就差一点灰尘没擦干净的感觉。如何去掉里面的细微变化，效果会更好。练习的时候，该简单处理的地方就要大胆简化，不要模棱两可。

✖ 错误范例

清洁的感觉是蓝色的，干净的感觉是白色的。颜色过深就不会有干净的感觉，淡雅一些才可以。如果这是广告设计，有造型的引导的情况下，这组色彩有可能是成立的，但从单纯的色彩感受来看，不够极致，纯粹，没有完成训练目标。

设计训练：运用色彩情感完成主题信息传播

在商业环境中去运用色彩会有很多复合的条件。例如，除了要表达产品的重要性能，还需要让品牌形象更鲜明，实现这两个目标所运用到的颜色有可能是冲突的，此时就要权衡利弊。

1.管道中故意设置了黑点、绿点、红点。在上一个构成训练中，讨论了干净与清洁的色彩感受。现在换到广告设计中，这样的色彩还会让人感觉干净吗？肯定不会。现在的效果看起来很脏，给人产品不好用的感受。矫正色情感的准确性的构成练习是很重要的，因为进入实际设计环境后，色彩设计会变得更复杂。

2.这里设置的背景色-主色颜色更接近白色，是微微带点蓝色，画面很透亮。接近白色更显得干净，但是这样做对吗？

虽然这样做更贴近产品使用后的感受，但这是广告设计，要平衡很多需要诠释和表达的信息。品牌色彩的蓝色更浓烈，现在选择的主色，会减弱品牌表达的力量感。

3.这里设置的背景色-主色颜色更接近品牌色。颜色更深了，但清洁感并没有减弱，而且品牌的存在感增强了，显得产品很有力量、很有存在感，画面的冲击力更强烈。

这就是一个综合考量的结果。首先了解产品的特性，建立表达产品好用、清洁力量大的信念感。然后考虑通过合适的方式去强化品牌的存在感。最终呈现出几种信息都恰如其分的效果。

下列哪个优惠券的设计更雅致？

A

B

C

3张图都有雅致的特质。

图A更朴素，感觉不是很贵重。格子是很大众化的装饰图案，日常最常见的就是格子衬衣、格子的床单等，比较朴实。画面中棕色过多，看起来会更加素净，少了点高贵感。

图B的雅致显得高贵。造型有丝带的质感，会有高档的感觉。棕色不发红，而是发紫，这样就有了雅的气质。整体感觉是有一定消费能力的人会关注的广告。蓝色的出现会让雅致带有一点智慧，更加成熟。

图C的雅致很直白，有点过于女性化。图案是比较理智的，很规范，但是颜色发红，对男性来说略微缺少吸引力。

　　此外，对不同的领域、不同的人群而言，对同一个词可能有不同的认知。例如，对于服装业内人士而言的"时尚"，是完全潮流和先锋的；而对于宠物行业、出版行业、教育行业的人士而言，"时尚"可能就只是稍稍好看一点儿，新鲜感多一点儿。这是否会推翻你之前的训练呢？不会。训练过程中积累的经验，让你在被限定的范围内，更容易找到最佳选择。

设计训练：感受造型与色彩之间的相互影响

互换作品色彩的方法

这是原作，是很有气势的女性插画，营造出对自己的命运有掌控权，非常有自信的状态。黑色很少用在女性身上，但厚重的颜色并不会产生消极（黄色和造型同时起到积极作用）的感受，反而让自信感更强。

这是原作。简洁风格的造型加上蓝色的宁静感、紫红色的沉淀感，让人感受到了安静的下午茶时光。

插画师：Annakovecses

学习：互换颜色

感受到了痛苦、悲伤，让这样的一个很有气质的造型变得不特别了。

学习：互换颜色

这样宁静的颜色搭配这么有气势的造型，感觉是很奇妙的，气势消失了大半，时尚感倒是增强了。

建议尝试把造型和配色拆开来感受色彩。互换作品色彩的练习会让我们发现，色彩对造型的影响是非常大的，有气势的女性可以变得更柔和，也可以让本是宁静的造型散发痛苦的感受。

而更换主图的方法，让色彩原本的各种歧义联想被消除了，引导人们向主图的方向联想和感受。说明造型对色彩的引导作用非常大，同时颜色对造型也有颠覆性的影响。

更换主图的方法

绿色配粉色，本身给人的感觉是女性化的、可爱的，同时又可以稳重，并带上一些文化气息。如果中间用一个造型来作引导，看看我们的感受会有什么变化。

加入了可爱的冰激凌，颜色与造型呼应，给我们带来可爱的感受。

当圣诞老人出现的时候，我们发现这组颜色居然也可以很符合节日主题。

加入的少女形象，营造出了文艺气质。这组颜色的"美好感""少女感"很明显，充满了青春的气息。

构成训练：春、夏、秋、冬的色彩意象

春天

这里开始尝试春、夏、秋、冬的色彩意象练习。在设计方向大致一致的前提下，遇到不同的图形、分配不同的面积比例，那么每次配色都会有新意。

夏天

春天主要以嫩绿色为主色来配色，夏天就是深绿了。如果能联想到大海，就可能会用到蓝色。

秋天

褐色、棕色和茶色等凋零的颜色。

冬天

冰冷的颜色。蓝色、白色、灰色为主。

构成训练：男、女、老、少的色彩意象

男性

有人可能会想，为什么不换一个图形呢？其实不一定要换图形，你可以先尽力把图形和配色拆开感知，再结合起来感知，也就是分成感知造型、感知色彩、综合感知这3层。

女性

男性以有力量的黑色、蓝色、灰色为主色，女性以紫色、粉红色这种柔美的颜色为主色。因为这里有"老人"和"小孩"的色彩意象做对比，"男人"、"女人"就选择了饱和度高的颜色。

老人

灰色调，失去力量的浊色色系。

做构成训练的时候要尽量让配色达到极致，到了设计中，就可以在造型的帮助下，稍微放开一些。

幼儿

柔软、轻飘的淡色色系。

构成训练：酸、甜、苦、辣的色彩意象

在初学时，可以用没有造型的方格子进行练习。例如，可以用横竖各 6 个左右的方格，排成 36 个方格的矩阵。这样可以避免受到造型的影响，先把色彩感受做到位，然后再在本页这样的有一点点造型的重复图案中进行配色练习，最后再做更复杂的造型的配色练习，如下页中的海报的设计。

遥远的、美好的、平凡的、奢华的、简单的……自己安排 10 个形容词来进行色彩训练。除了本书给出的酸甜苦辣之外，还可以探讨：**喜怒哀惧，现在、过去、未来，晴天、雨天、雾天、大风，城市、农村、海边、高山、室内、室外，冥想、跑步、工作、饮食**。这样一组一组进行训练。

酸
以绿色为主，可以带一些黄色。绿色要选择熟果实的青绿色来进行创作。

甜
有一种美好的感受，不刺激。这种感受比较接近粉红色、桃红色、嫩红色产生的甜蜜感。

苦
灰色调，脏的感觉。还可以让红色和绿色微微形成对抗。总体看起来让人不开心。

辣
暖色调，刺激的颜色。红色、橙色为主即可，也可以调出一些深红色。

构成训练：烈性酒、茶、橙汁、白水的色彩意象

烈性酒

辣、涩、苦和冲突的感觉。红色为主要的颜色，用蓝色、灰色形成对抗，不做调和。多加黑色也可以，代表酒的消极面。既要表达准确，又要给不适表达营造和谐的画面，这是比较难的。可以参考《色彩设计法则：实用性原则与高效配色工作法》中的创作方式。

茶

咖啡、茶的色彩意象差不多。茶的颜色比咖啡淡一点，可以用陈旧一些的颜色，也可以略微偏红或偏绿。图形越复杂，配色的难度越大。即便知道色彩方向，也还需要考虑到怎样形成对比关系才能提高美感。深色、浅色的位置决定了画面是否稳定，配色比简单重复造型的图案难得多。

橙汁

橙子的颜色。

白水

如果是"矿泉水"的色彩意象，就要加一些蓝色；如果是"白水"的色彩意象，由于有的地区水质硬，有的地区水质软，可以加一点点灰色或黄色进去，无限接近白色即可。

设计训练：观察色彩的内在美味感和外在拥有感

美食类的商业创作的需求量很大，每年要产生大量的促销广告，是不是这些广告都只能表达食物的美味呢？不一定。

有的产品的销售出发点是新鲜程度，那么就要呈现产品本来的质感，可能不用什么颜色。有的产品需要强调产品本身的特质，比如橘子味，就会用橙色。有的产品是强调氛围，喝了以后获得清凉感，有的产品是为了某一特定主题而进行的促销，等等。

1.如果是混合味道的果汁，就需要一款主推的颜色。

2.橙色是对的。虽然橙汁更契合橙色，但是人们对果汁的认知归总为橙汁。同时橙色的甜味感很强，具有幸福感，很舒适。这些都很契合混合果汁的概念。

3.水果主题用橙色都很好。橙色的丰收、新鲜、欢快感很容易传递出来。也就是说，橙色表达果实类的主题的契合度也很好，能够让人们感受这种味觉的共鸣。

❌错误范例

4.猕猴桃的产品与橙色并不契合。猕猴桃有自己的味道，指向性很明确，所以用橙色并不合适。

5.前面都还在强化味觉信息。改成猕猴桃的颜色后，就是强化视觉认同了，也就是说在强化视觉信息，由内在感受转向了外在表达。

6.背景为蓝色。蓝色提供了清新、凉爽的感受。使用这个背景色以后，可以引发的联想是，喝过果汁后，可以获得凉爽的感受。蓝色与粉色、橙色形成了复古、小资的情调感，呈现出了与众不同的品牌文化。

品牌文化实际上是一种生活方式的选择，其中包含价值观、消费观、社会地位、个体认知等。这些其实不全是味觉上的刺激，还包括拥有怎样的生活的一种自我认知。当你进行商业设计的时候，也可以从这些方面去进行思考。

7.外在的色彩与内在产品的关系不是很大。这样的创作很有必要，比如中秋主题、圣诞主题的促销，其实还是很需要表达两层信息的。画面和美味感无关，但是可以提升幸福感或拥有感。

8.这是有创意的色彩，但是不适合销售美食。因为这完全是与个体产生距离的一种方式，颜色不能让人引发内在的美味感和外在的精神生活的提升感。仅仅提供了猎奇、好奇、新奇的感受。

9.不是必须吃的食品，那么为什么要吃呢？这就需要有一些理由。此时配色的切入点往往是满足生活缺憾。颜色的选择跟食物其实没有本质关系，只是为了强化可爱感、幸福感、甜味感、品位感、高档感和个人存在价值等。

10.不能为美食产品选择灰色、黑色以及浊色调，因为这些颜色本身具有苦、涩、脏的味觉和视觉感受，无法提升美食的鲜美感和外在的幸福感。这种错误要避免。

构成训练：时尚的、稳重的、时尚又稳重的色彩设计

矛盾色彩，对抗关系的训练

这里给出的图形有尖锐的造型、平稳的造型和一半尖锐一半平稳的造型，这些造型本身已经简化了矛盾色彩的配色难度。如果没有造型上的切割，纯粹在色彩上体会矛盾与对抗，难度就会加大很多。

时尚、稳重、时尚又稳重

时尚是讲究大胆、夸张的，因而造型是尖锐的；稳重的造型是四四方方的；时尚又稳重的造型则兼具前两者的特点。原本是非常难的色彩训练，但是限定了造型，难度就降低了。

固定色参考

时尚

用双色来完成这个创作。首先选择主色为粉色，配色为豆绿色。二者是互补色，在时尚这个概念的表达上，不做任何调和，就让两个颜色去冲撞即可。

稳重

虽然颜色有冲撞感，但是由于有造型的帮助，缓解了两个颜色的冲撞感。

时尚又稳重

一部分用到冲撞感，另一部分进行稳重处理。

多色参考

时尚

用了尖锐的颜色，明度高，颜色刺激。

稳重

用了低明度的颜色，并且刻意选择了互补色。尝试让互补色稳定下来。

时尚又稳重

换了主色。在新的创作中，寻找合理的比例表达时尚的跳跃感和稳重的踏实感。把矛盾升级又降低，反复调整多次，找到自己满意的效果。

学生作业

笔者认为做到这种程度算是尝试成功了，能够拿捏色彩对抗比例，
并且敢于使用红绿搭配也是一个进步。

学生作业

最难的实际上是"时尚又稳重"这个创作。这里展示的效果是笔者
参与了修改，之前的对抗太少了。设计者使用了两套颜色去体验这
个配色，如果想再进一步，可以将第3张图再换一套颜色来尝试，
难度会更大。

学生作业

设计训练：矛盾色彩情感的插画创作

矛盾色彩与创作

继续矛盾色彩的讨论。大多数商业设计是直接的，不会把情感表达的那么复杂，越直接越好，让目标群体能马上看懂。

但是文化类创作（如给杂志文章配插画，或者电影海报等）有可能会用到矛盾色彩的情感表达。

✗ 错误范例

如果滤掉稳重的颜色，就会有一种向上飞的感觉，并不是失重的感觉，那么矛盾就减弱了，仿佛人物很高兴飞向远方。

✗ 错误范例

如果滤掉了红蓝、红绿的对抗，刺激的感受就消失了，仿佛人物很舒服地停留在这里。其实只是改掉一两个颜色而已，但是可以改变整个作品的气质。

设计训练：复古又时尚的矛盾感文字海报配色

下面 4 张图，哪个属于时尚配色、复古配色，以及复古又时尚的配色呢？

A

B

C

D

造型是一样的，要过滤掉造型对我们影响。

图A和图D的色彩对抗性强烈，因而属于时尚的配色。图D更时尚一些。

图B属于复古的配色，用了暖色、浊色，有陈旧感。

图C是复古又时尚的配色，既想张扬，又被压抑。

这个案例表达矛盾的感受是通过色彩的色相、明度和饱和度来进行的。时尚是张扬的，品红色可以代表这种感受，但是又用浊色调压住了这种感受，不让其完全爆发出来，组合起来就有一种闷住的感觉，比较接近复古又时尚给我们的色彩感受。

第8章

色彩调和，美化、细腻与舒适

超过 18 种色彩调和的方法

色彩调和是什么

色彩对比强调的是差别，色彩调和强调的是和谐。色彩设计既要保持差别，又要保持和谐统一。用直白的话概括，就是让原本刺激的颜色融洽、好看，让观者感觉到舒服，这就是色彩调和的意义。

色彩调和的分类

常用的色彩调和方法有十几种。在进行练习时我们需要知道当前用到了哪些调和方法，在实际运用时，一个作品可以使用多种调和方法。另外，不调和也是一种调和状态，只要有适合的主题就是可以的。

同一、类似调和

1. 色相同一、类似调和。意思是让两个颜色从色相上相同或相近，这种调整改变的是色彩的明度、纯度等基础参数，效果自然和谐。

2. 明度同一、类似调和。改变色相、纯度，而明度相同或相近。

3. 纯度同一、类似调和。改变色相、明度，而纯度相同或相近。

减弱势力

4. 降低某一方的纯度或双方的纯度。减弱它们的色彩势力，就会减弱对抗性。

黑白灰（无彩色）调和

5. 黑白灰内部的同一、类似调和。最长调的黑色与白色的对比过于强烈，也需要调和。

6. 黑白灰与有彩色的调和。有彩色的作品颜色不好控制时，就用黑色、白色和灰色来调节，黑色能稳重心、白色能增加留白, 灰色能调节密度。

混合调和

7. 现有颜色中都混入黑色、白色、灰色中的某个颜色。

8. 现有颜色中都混入某个颜色。例如，红色、绿色中都混合黄色，两个颜色会更接近。混合的颜色也可以是间色。

9. 互混调和。混合后得到新的颜色，可与原本两色和谐相处（第3章讨论过相关内容）。也可以直接改变原本的两个颜色，从而形成两个新的颜色来进行搭配。

间隔调和（勾边调和）

10. 间隔调和也叫作勾边调和。作品中的元素较多时可用勾边包围。勾边有粗、有细，勾边也有颜色，所以效果是千变万化的。

点缀调和

11. 加入一个颜色作为点缀色。如果两个大面积的颜色在一起时对比很强烈，可在颜色之上铺满碎纹，颜色的气势就被遮挡了一些，因而就会更和谐。

12. 两个颜色互为点缀。如同你中有我，我中有你。

秩序调和

13. 按照色相、明度、纯度和渐变等秩序排列，颜色会更容易控制。

色调调和

14. 用同一种色调来进行创作，一方面更容易调和多色，另一方面原本需要调和的两色也被其他颜色编入多色中。

面积调和

15. 两个颜色的面积等大时，改成一个面积较大，另一个面积极小。

16. 两个颜色的面积等大时，将两个面积都调小。

17. 色彩多且面积小时，要运用色彩同频法则来调和。

位置调和

18. 原本位置相邻的两个颜色，将它们分开，拉大距离。

色彩设计法则

19. 6 条**色彩平衡法则**与**色彩同频法则**。（阅读《色彩设计法则：实用性原则与高效配色工作法》一书）

综合运用与不调和

自由组合以上方法，综合运用。这样会得到无数种创作色彩的方法。

20. 不调和。以对抗为美。

秩序调和、黑白灰调和

哪里需要调和，以及调和到什么程度，只能由创作者自己来把控

面积调和、点缀调和、黑白灰调和。经过调和可以归纳更多颜色，画面也会更和谐

勾边调和、色调调和

面积调和、位置调和

有了调和的方法才能处理更复杂的画面

构成训练：掌握调和的方法

训练的目的

虽然也有不调和的作品，但是绝大多数作品是需要经过调和的，因此首先掌握好调和的手段至关重要。调和的能力提升后，才能更好地把握调和的尺度。

训练的要求

用给出的基础图形感受上述多种调和手段。重点在于记忆和体会每一种调和手段的特征，以便将来在设计创作中能够熟练运用。

基础图形及配色。当前作品的色彩有一种窒息感，明度差最大，并且形成了互补色对抗。请依次使用类似调和、减弱势力调和、黑白灰调和与混合调和的方法进行色彩调和。

1.提高蓝色的明度，向黄色的明度靠近。这是明度的类似、统一调和。

2.让橙色与黄色的色相靠近。这是色相的类似、统一调和。

3.让橙黄色的饱和度向蓝绿色的饱和度靠近。这就是饱和度类似、统一调和。至此，相当于色相、明度、饱和度都经过一次类似、同一调和。这个过程中对颜色的调整的尺度很宽泛，同一就是一模一样的意思，类似是接近的意思，具体的尺度要根据真实作品中的需求而定。

4.回到基础图形及配色时，降低蓝色的饱和度，也就是降低它的势力。

5.同时降低蓝色与橙色的势力（饱和度）。可以根据自己的喜好来调整色相，这里保持黄色不变，此时的画面已经很调和了。

6.如果换成降低黄色的势力与橙色的势力，画面效果也会不同。这些调和的方法都需要自己一一尝试。

7.黑白灰调和。把明度较高的黄色换成明度最高的白色，增加了画面的透气感，即使有互补色对抗也没有觉得画面不舒服。

8.黑白是最长调对比，它们之间需要增加色彩层次，这里虽然只增加了一个灰度，但会比纯粹的黑白对比的感受更舒适。

9.蓝色与橙色同时混入一个灰色（混合调和），橙色变成了茶色，蓝色更靠近紫色，二者搭配协调了很多。互混调和在第3章有较多案例，可详细阅读。

10.采用勾边调和，用白色勾边，间隔开物体。色彩即使鲜艳也很难冲突起来。

11.继续设置更粗的勾边,形成了位置调和。从原本的相接到相离,同时颜色的面积减小,对比大大地减弱了。

12.继续分离颜色并缩小它们的面积。感受面积调和的效果,颜色已经失去了力量,无论多么鲜艳,也无法发挥很大的作用。

13.点缀调和。覆盖一层黑斑点纹理,颜色似乎被同化了,产生了"相同"的感觉,颜色的对比也弱化了一些。

14.秩序调和。这里没有设置颜色变化的秩序,而是对画面进行区隔,区隔的间距由小到大,再由大到小,形成一定的秩序,人们会被这种秩序干扰,因而原本的色彩对抗性的感知就减弱了。不仅如此,这里增加了黑色,同时具备点缀调和、勾边调和、面积调和的多重特点。造型与配色不同,不同造型的调和的过程的差异非常大,建议用不同造型做3~5组练习。

设计训练：通过海报设计看调和的过程就是设计的过程

这样的颜色有窒息感，使用面积调和、位置调和、黑白灰调和、减弱势力调和等手段，可以解决这个问题。

1.减小绿色的面积，将大面积的底色改为灰度高的颜色，灰度色的饱和度低，因而很舒服，这里用的金色本身也有高贵感，是介于红色与绿色色相之间的黄色的色相，所以会调剂绿色与红色的作用。大面积柔和色，小面积刺激色，画面肯定会柔和。

2.从原本的红色和绿色相交，改成相离，在位置上拉开两色的距离。将原本大面积的颜色改成小面积的颜色，这样对比就变得较轻松。

3.用白色来调和（白色会改变画面气氛，增加更多留白时，画面有透气感）。但是加入白色的尺度也是要考虑的，如果加入大面积白色，作品的重点（红花绿叶的喜气）就有可能偏移，喧宾夺主。

4.完全去掉背景色中的白色部分，画面会显得单薄（单调了一点儿）。

5.加一个刺激的颜色，效果就会不一样，这也是调和。调和并不是只有减少刺激，让单调的画面变得丰富也叫作调和。达到一个适中的状态、设计出最佳的效果就是调和的真正意义。

6.这幅作品里还用到了其他多种调和。例如这里用到了混合调和。注意蓝色的小圆点的位置。花本来是红色的，将一个花瓣改为橙色，相当于在红色里面混合了黄色，这是向绿色靠近。而绿色也不是只有一种绿，也有加了黄色的暖绿色。以前的理解是一个颜色整体都变了才叫变化，实际上只变一部分也叫作变化，也会起到一定的调和作用。还有些植物的绿色渐变到黑色，这也是一种秩序调和。

7.黄色的位置有点缀调和，有装饰圆圈，装饰圆圈又与河流上的装饰圆圈有一点呼应。对动物采用了勾边调和，对白色有一定的控制作用。蓝色的运用实现了冷暖平衡，因为画面比较偏暖（看第4步），加一点点冷色会让画面更精神。这些看似是设计操作，其实也是调和的方法，二者就是同一个过程。

设计训练：红绿色海报里的类似调和与黑白灰调和

本案例中用了几种调和方式。前期采用了黑白灰调和。如果调和后的效果满足设计需求，那么到第1步就可以完成调整。

案例中还采用了减弱势力调和。案例中，红色和绿色的势力都很强，可以减弱一方的势力，也可以减弱两方势力，也就是最后呈现的效果，红色与绿色都弱化了。

同一调和也叫类似调和，目的是让二者接近，在色相、明度或纯度上一致或靠近。案例后期调整的时候用到了明度同一、类似的方法。也就是第5步中，明度一致、饱和度一致时显示柔和的效果。

观察颜色的饱和度最高时的画面，不论造型好看不好看，都会因红色和绿色呈现的最强对抗的拉扯感而使画面感受很燥热，并且视觉刺激强烈，观者无法很舒适地阅读信息。黄色的力量也很强大，也很不舒服。

1.把黄色改成近似白色的奶白色。白色如同空气，又像是留白略微拉开了画面的层次。此时红色、绿色就没有最初那么强势了，黑白灰的调和起到了作用。

2.降低所有红色的势力，就是在红色中加入白色，但不同的红色，混合的白色的比例略有不同。还可以加入一点儿灰色使红色无法与绿色较量，此时画面变得柔和了很多，人们的注意力会被绿色占据。

3.把一部分绿色改为蓝绿色，这样调整后会更接近红色，绿色更突出的失衡状态就减弱了一些，红色的存在感渐渐出来了。

4.改变背景色。此时只有少量的绿色还是纯色的，画面的平衡感重新建立起来了。

5.绿色中加入灰色与白色，彻底降低绿色的饱和度，此时绿色与红色的状态又一致了。二者虽然形成了新的对抗关系，但是由于饱和度接近，并且势力都不强大了，所以二者非常和谐。

6.这是原作。增加标志等细节，红色与绿色和睦相处。

设计训练：UI 界面中的秩序调和与色调调和

这里主要用到秩序调和和色调调和。当作品中出现多色时，要首先考虑是否能让它们呈现得更有条理，颜色有条理的作品会更容易让人接受。

现在这个方案不是完全不行，但是会有一种层次不清的感觉。作品中的色调不一致，色相也太多，尤其是ALL与FAVORITES的色块颜色太接近了。

1.在前者的基础上进行色调调和。更改FAVORITES色块的颜色，调整后的整体效果明显更加规范，外观更加统一。

2.尝试进行秩序调和，让颜色在色相上递进变化。但是由于颜色本身的明度不一致，因此色相跨度越大，效果越凌乱。

3.在前面的基础上减小让色相变化的跨度。只从红色变化到绿色，效果就比第2步时好多了。

4.或者让色相更完整，出现完整的彩虹色条。此时虽然明度依旧不一致，但效果比第2步好一些，冷色和暖色更加均匀，建立了更好的秩序。

5. 在第4步的基础上进行色调一致的调整。稍微改变明度、纯度，比如调暗黄色和品红色，将蓝色到紫色等几个颜色调亮。此时的效果明显比第4步更好。这里相当于在秩序调和中加入了色调调和。

6. 当一个标签被选中的时候，就可以呈现出灰色。

7. 调成淡浊色调，感受一下。

8. 调成明亮色调，感受一下。

9. 秩序调和时可以将颜色设置为渐变色。渐变本身就是一种秩序。

10. 当一个标签被选中的时候，就可以呈现出互补色。

设计训练：包含图片的画面使用的多种调和方式

图片的颜色是复杂的，使用单张或多张图片时，为了让颜色有所控制，可以采用多种调和手段。有的手段是直接改变图片的颜色，有的手段是增加色彩图层进行调整，也有的手段是让图片与纯色进行平衡设计。在真正做设计时，图片越多，越能体会到这些方法的重要性。

1.增加色调图层，将一张图片从单调的状态变为复杂、有秩序的效果。

改为单色调

色调调和

改为单色调

2.照片中的颜色比较多，所以需要用滤色把有的照片上复杂的颜色去掉，这样整体看起来照片多而不乱。色块的颜色尽量鲜艳，这样就可用到色调调和。

3.原本是黑白图片（或有彩色图片也可以先过滤为黑白图片），叠加颜色就可以使画面统一。

4.抠图，增加图片与色块的对比关系，并进行合理的构图。但是图片颜色不能表达出小提琴的沉稳和悠扬。

5.滤色。给图片增加噪点纹理，画面感觉就偏复古和文艺了。

6.并不是只有滤掉颜色、覆盖颜色或图片改色才算是调和，画面太素雅时，增加颜色也叫作调和。当前作品通过丰富的色彩创造了个性，实际上这里采用了色调统一的调和手段，中性色比较多，也降低了某些颜色的势力，还有冷暖对比。

插画师：Icimathieu

7.增加矛盾也是一种调和方法。画面原本的张力不足，增加元素让画面紧张起来，同时可以让它成为一张有观点的作品。这里给大家提供了一些思路，不论是电商网站还是多图片设计的需求，一定要做些调和，让画面更和谐。

设计师：Andreea Robescu

设计训练：间隔调和、点缀调和等多种方法绘制复杂插画

看似复杂的作品，一旦能分析出它采用的调和手法，就不会觉得设计有难度了。有了调和的方法，色彩再多也有办法控制。

这里着重讨论勾边调和、点缀调和、色调调和、面积调和以及双色调运用和色彩同频法则（可参考《色彩设计法则：实用性原则与高效配色工作法》一书）等多种方法。

这是原作。这张作品看似非常复杂，其实如果运用色彩调和的各种手段，就很容易创作。每个设计者（原作者）都有自己的思考习惯，在分析优秀作品时，我们不需要知道作品的完整创作过程，而是着重探讨色彩层面的创作，即使我们的创作步骤和原作者不同，也并无大碍，关键是能高效实现自己的想法。

插画师：Mike Karolos

勾边调和

1.不考虑整体作品的轮廓，先画出局部，着重画一个简单的轮廓。我们看到鸟和树叶除了外轮廓线还有很多内部的结构线，有的结构线其实并不重要。

2.去掉轮廓线，我们发现颜色非常复杂，有很多撞色，没有调和过的色彩效果是无逻辑的，并不好看。

3.加入轮廓线，这就是间隔调和（勾边调和）。黑色的勾边属于黑白灰（无彩色）调和，可以很好地压制有彩色的躁动感。

点缀调和

4.这里用到了点缀调和，就是在部分区域加入了黑色的竖线、横线、斜线，或者黑色的圆点。有的圆点覆盖的同一个区域中包含3个跳跃的颜色。

1.放大看一下。图中的3个颜色相邻，这样的对比强度就会大，感觉会有点躁动，可以尝试点缀调和。

2.放入圆点或者竖线后，所有颜色原本的力量就被减弱了。

勾边调和

勾边调和的用途非常广泛，例如这张作品中，色彩有了勾边，就不会躁动，而且整体感觉很规矩。

非常规范的格子排版，在海报中非常常见，属于典型的勾边调和。

照片的人物形态不同，可以通过勾边调和把照片区隔开，形成规范化的感觉，信息可以稳定地传递，这也是勾边调和的作用。

色调调和、双色调运用

不算褐色和白色。主体颜色其实有4对，也就是黄色与橙色，粉红色与红色，粉绿色与绿色，天蓝色与灰蓝色。颜色在一个色调上，就会更好控制。这4对颜色是两个色调，在表现某些细节时可营造极简风格的立体感。

例如在图中这些地方，黄色与橙色在一起就能微微的体现出立体感。这是画面感觉变复杂的原因之一。

面积调和

面积越大，对比越明显。

虽然颜色多，但是面积较小，对比就在减弱。

作品中的颜色更小，面积调和起到很大的作用，并且使用了黑色进行了勾边调和和黑白灰调和。

色彩同频

最后一个关于调和的方法是色彩同频原理。为这类作品配色时要先画好框架，画面的主体是四只鸟在中轴上，3个房子以三角形结构很稳定地占据空位，然后用树叶填满空间。上色时不能先从细节开始，而是要整体考虑，一起上色。

背景有很多线框作区隔，这是为了在碎片化的造型中填入更多颜色，同时减弱了颜色的躁动感。

在上色的过程中，无论是先画黄色，还是先画绿色，都要在每个造型（比如鸟、房子、叶子）中都画上一点儿颜色，或圆形，或不规则图形。然后再上另一个颜色，每一个颜色都这样整体上色，这样就可以很好地将颜色分布在每个造型里。

颜色之间相互产生共鸣，频率一致，能引发人们的注意。同频颜色的力量感会增强，当你感觉画面中的某个部分缺少某个颜色（没有产生共鸣感、没有达到相互呼应）时，就在这个位置上加一点这个颜色，这样画面中颜色的数量再多、面积再小，也会呈现一个完整的感知。

提取几个鸟和树叶的元素，它们的颜色都应是差不多的，全部填入色彩后，要从画面整体感知一下哪里不均匀，然后根据是否有共鸣的感受去进行调整，最终就可以完成作品。

这是插画师Mike Karolos的另一幅造型更简单的作品，可以清晰地看到，每个造型元素都有同样的颜色，颜色也要少一些，背景色为单色。有相同颜色产生共鸣，以及黑色调和和面积调和的作用，画面非常稳定、和谐。

插画师：Mike Karolos

设计训练：调和的尺度与不调和的尺度

不要将不调和理解为什么也不做。不调和是在色彩极其冲突、刺激下，找到色彩对抗的平衡点，呈现的效果是刺激的，也是美的。所以很多作品的色彩视觉刺激比较大，是创作者反复尝试调和后的结果。

大多数商业设计需要柔和的结果，不同主题的要求虽然不同，但是大多数创作不会追求视觉冲击、视觉爆炸或者叙事性表达，不会将观者的情绪拉高到极点，所以调和非常有必要。调和的尺度会随着每个作品的需求不断变化，有的作品要求对抗性强一些，有的要把弱过头的作品提起一些"精神气"来，这些都是调和，调和不是只有柔和这一个方向。符合作品所需要的尺度，就是最好的调和标准与调和的尺度。

绿色的部分做了大量的调和。红色与绿色之间不做任何调和，拉开了艺术表达的张力，呈现了情绪上的冲突。
插画师：Myriam Wares

颜色比较夸张、刺激。这位插画师经常进行商业设计，可见现在商业设计的表达方式也很丰富。
插画师：Minji Moon

这位插画师所用的颜色故意要凌乱、烦琐、复杂，作品的装饰性较强。
插画师：Studlograndpere

1.风格的表达不够极致，不伦不类的话，作品就很难让人信服。例如这个小清新主题的插画，它描写的是夏天的场景，但是树木的颜色太复杂了，不符合夏天给人的感受需要调和。

2.小清新风格是不是一定要用传统小清新配色呢？现在的效果是比较清爽透亮的，但是感觉有些平庸。

3.如果采用的色彩比较极致、纯粹（例如全是绿色），也行得通，只是调和后的柔和状态没有第2步那么好。

4.如果用粉红色的草地也不错。这肯定不是固有色上色，而是强调男女感情比较甜蜜，并且有一点自己的风格在里面。第2、3、4步的3个方案的调和效果都很好，就看哪个是你想要的。

第9章

主色配色法，掌握流程和方法

主色配色法

设计训练：通过海报设计演示主色配色的一般过程

设计训练：促销广告创作的选色与设计过程

设计训练：色彩复杂的作品也可以运用主色配色法

设计训练：儿童海报中主色与主角之间的色彩分配

设计训练：以插画为例，展示三角关系的辅助色填入法

设计训练：以广告为例，以照片选主色与辅助色的思路

设计训练：与照片默契度最高的选色方式

设计训练：App 设计配色与色彩角色互换

设计训练：只有 3 种颜色的扁平风格系列作品设计

设计训练：以折页设计展示主色结合主调配色

设计训练：使用少量颜色设计说明书

主色配色法

面积大的颜色存在是基础

能够使用主色配色的思路，是因为画面中有可以填入面积较大的颜色的空间。主色对画面有决定性的影响，其他颜色需要围绕主色来安排，因此就需要使用主色配色工作方法。主色可以是一种、两种或三种，相对来说，单主色创作最简单，双主色一定要让两个颜色能对抗起来达到和谐，三主色以上要根据色相环来进行三角形、四角形选色，这些在第 5 章中已经讨论过，此处不做赘述。

工作步骤

1. 简单来说，要先根据情感表达的需要（要传递的信息、主题、品牌需求、聚焦情况等）确定主色。

2. 再确定辅助色、点缀色。要判断它们与主色的关系，是利于聚焦的强对比关系，还是利于融合的弱对比关系，判断好之后，就可以进行选色。辅助色、点缀色可以是一种或几种颜色，也可以没有辅助色或点缀色。

3. 如果画面中的主角色明确，并且非常重要，就可以先确定主角色再确定主色。主角色通常是由辅助色、点缀色组成的，但不是全部的辅助色和点缀色，可以在确定主角色与主色后，再确定其他辅助色、点缀色。

4. 功能是固定的，但是颜色是不固定的。成为主色、辅助色、点缀色的颜色，如果它们的面积大小改变了，通常承担的作用就变化了，尤其是在系列作品中，原本的主色、辅助色、点缀色等会经常互换。由于是系列作品，人们预先有固定认知，因而相当于统一中进行变化，本书后面会有案例对此进行讨论。

5. 要有意识地运用深浅色的平衡，考虑好明度区间和纯度区间（第 4 章中讨论过），让画面形象明确、清晰，表达符合主题的情感。

6. 每个设计所面临的设计要求、目的、造型等限定条件不同，需要具体问题具体分析。因而最后要细致感受色彩的均衡感、韵律感，以及画面表达的逻辑性等，并进行调整，完善作品。

不要刻意追求繁复

造型越复杂，色彩关系越复杂。没有必要刻意追求繁复，因为大多数商业设计、插画需要清晰表达含义，并不是所有的风格都非常繁复，反而是简单、简洁的作品占大多数。

主色配色法的运用非常广泛、普遍，也非常好用。右侧展示的作品，造型各异，虽然不能全面地概括所有的作品类型，但不论是设计还是插画，无论是有照片还是没有照片，都有面积大的颜色起到决定性作用。另外，它们的装饰风格不同，有简洁的、有复杂的，有的有光影、有的是扁平风，这些都可以运用主色配色思路去实现。

红绿搭配的双主色，插画封面

黑色为主色、橙色与黄色为辅助色

机器人颜色为主色

双主色，插画

绿色、奶白色为主色

双主色，汽车广告

绿色主色，插画

黑色、绿色、茶色的三色设计

设计训练：通过海报设计演示主色配色的一般过程

主色配色的过程并不是一定要决定管理主色才能继续，而是要决定主色与主角色之间的关系，才能继续。主色可以改动，但是作为最大的参照物，其他颜色是参照着主色而进行选择的，如果主色改动了，其他部分的颜色也会改动。主色要明确，因其关乎效率问题。

大致做出草图，就可以开始上色。有些设计师喜欢先画手稿，有些则是直接电脑绘制，根据个人习惯进行即可。

1.确定一个主色。但在最开始的时候，影响设计的不确定的因素有很多，所以先尝试确定主色，不满意再改。

2.背景色的面积最大，因此为主色。前景色与背景色之间的关系是最重要的色彩关系，一旦能确定下来，配色的大方向就不会改动了。

3.褐色内敛，蓝色深邃。就算是抽象主题的作品，颜色所表达的信息和情绪也可以很直接地传递给观众。

4.开始明确辅助色。想要保持现在的感受，并增加画面层次感，就从相似的颜色入手。例如都是蓝色，可以调整明度，也可以提高纯度。

5.为了层次更加丰富，试着增加更多的蓝色。

6.不能都用提亮的蓝色，也要有浑浊并且加深颜色的蓝色，这样层次就愈加丰富了。

7.开始选择对比强烈的辅助色与点缀色。首选尝试互补色。橙色的出现让画面赫然精神起来，蓝色被衬托得非常成熟，橙色也显得十分娇艳。

8.一个橙色是不够的，画面还需要更加形象。试着增加绿色、黄色。与蓝色对比，黄色是对比强烈的颜色，绿色是对比中等的颜色。画面在对比强烈、对比中等、对比微弱层面都有了不同的颜色。

9.黄色太艳丽了，需要压一下它，于是加一块灰色进去。过亮的蓝色也要稍微调暗一点，这样画面的层次就更均衡了。

10.输入文字，作品完成。

设计训练：促销广告创作的选色与设计过程

香香的
菊
花茶

香香的
菊
花茶

1.我们要做一款茶产品的促销广告，相关信息是购买菊花茶，抽取优惠券，可以获得甜品。从甜品这一角度就可以明确针对的主要是女性消费者，因而相当于先确定了粉红色。创作之前需要收集各种资料，包括图片资料、品牌标志、广告文案和优惠券信息等，这就好像厨师获得食材一样，否则巧妇难为无米之炊。

资料收集好后就可以开始构图了。从你觉得比较保险的方案开始尝试。

2.从品牌提供的资料中寻找可以使用的照片，并摆放在画面上，上下分割的构图方式是可以的，图片的三角形构图也会使画面更加稳定。此时要确定主色，绿色显然不太合适。

三角结构会让画面稳定。
上下分割会让信息清晰。

香香的
菊
花茶

香香的
菊
花茶

ORGANIC FOOD IS FOOD IN ITS
PUREST FORM.

3.从广告的定位来看，女性会喜欢柔和的颜色。从现有的照片来看，有黄色、红色和茶色，它们可以让照片与背景更融合。从表达感受的角度来看，可以寻找甜味的方向，能引发大家的食欲和购买欲。画面现在还比较空，为了让画面更加丰富，我们试试选择甜味感的配色，一种颜色是菊花茶的颜色，一种颜色是靠近草莓甜点的颜色。

4.下端空旷的区域是给优惠券预留的。如果信息量不大，可以画一个色块并输入文字。这样这块区域就不是留白了，效果比只输入文字更饱满，信息也更明显。现在就形成了倾斜的结构。

用颜色很好地分配了空间，略空的地方用于放信息。

香香的
菊
花茶

ORGANIC FOOD IS FOOD IN ITS
PUREST FORM.

10% 优惠券

30% 优惠券

DOWNLOAD

DOWNLOAD

5.颜色是特别需要参照物的对比才能显示魅力的。现在整个画面特别缺绿色，放入几片树叶就会让画面有完全不同的感受。

香香的
菊
花茶

拿到优惠券吃甜点吧

SPECIAL WITH?

PREMIUM STYLE
FLOWER TEA

PREMIUM STYLE
DESSERT

ORGANIC FOOD IS FOOD IN ITS
PUREST FORM.

10% 优惠券

30% 优惠券

DOWNLOAD

DOWNLOAD

6.输入其他文字，让信息更完整。此时再看画面中有什么不足，发现右下处区域略空，小茶杯附近也略微单薄，如何调整呢？

7.增加了少许花瓣、叶子，以及一些图标装饰。茶杯周围增加了气泡造型和文字。

实际上气泡与气泡上的文字并不是十分必要的，是根据画面来增加的。任何商业设计都是这样，前期主要布局必要信息，后期再根据画面审美的需求增加一些装饰信息或非必要信息。只有文字会很单薄，颜色在这里就会起很大的作用，做一个简单的造型，填满颜色，就会像重音符一样，在乐曲中呈现不一样的韵律。有了气泡装饰，画面中的粉红色的分配就更加合理、舒适了（之前粉红色的面积略小，显得标题文字的粉红色的比重比较大）。

8.最后改动的是优惠券的颜色。为了让优惠券更显眼，其中一个颜色改为了黑色。但是都改为黑色就太重了，因此另一个颜色改成了与气泡造型一样的颜色。广告设计完成。

设计训练：色彩复杂的作品也可以运用主色配色法

进入本章之后，是要综合运用之前学过的知识。虽然已经讲述了很多内容，但是看到一些配色复杂、颜色较多的作品时，你可能还会觉得迷惑，自己能做得出来吗？啊，看起来好难！难道他们是利用软件生成的吗？实际上，很多作品的配色看起来复杂，主要是因为要填色的对象多，工作量比较大，而并非是思路复杂。

本篇案例主要是针对插画师 Charis Tsevis 的作品进行学习。他的用色非常多，但其实也只是看起来多而已。细致观察后可以发现，作品主要是运用了主色配色法，围绕主色、主角色进行柔化或聚焦的处理。当然每个人的色感不同，如

画面的色彩哪里需要更均衡，哪里的颜色应该重一点，哪里的颜色应该轻一点，是这个颜色好、还是那个颜色好？这些细节的处理需要经验和磨炼。有了思路就有了方向，剩下的只是时间而已。

1.观察极简配色时这个作品的造型。主角是一支铅笔，在构图的中间，背景是一整块白色（属于主色的面积），有一些单调。有主色、有主角，很适合主色配色法的工作思路，但这样简单的造型能够变成色彩极为丰富的画面吗？

2.首先用无彩色让主角呈现立体感。如果受光面来自左侧，那么阴影在右侧，中间为中度灰。在第3章和第4章中已经学习过相关配色方法，这里不再赘述。

3.灰白色的背景看起来极为单调，如果切割成若干区域，在其明度周围及其靠近的范围内，选择填入弱对比的颜色，是否会撼动主体呢？不会，这样的调整只是增加了画面层次而已。相关知识见第6章。

4.既然如此，我们就大胆一点，在不改变明度的前提下将背景的颜色改为有彩色，这样是否能撼动主体（使主体形象变得不清晰呢）？不能。虽然色相增加了，但是依旧是弱对比关系，仅仅比第3步的时候强一点点，未撼动主体。

不能妄想一蹴而就，能够站在前辈的肩膀上看世界，非常值得珍惜，剩下的要依靠自己的努力！

5.我们把主色换成红色。

6.将背景颜色丰富起来，总体看作品还是以红色为主色的，细看又非常丰富多变。

7.接下来给中间的铅笔确定一个基调。比如笔尖是绿色的，与周围的红色做强对比。明黄色与橙黄色都可以与周围产生较强的对比。这个基调是可以的，再继续。

8.调整3个颜色的纯度，形成立体感。我们看到此时主体与背景的颜色对比是拉得开的。

9.试着将笔尖的阴影处的深绿色换成明度相近的蓝色。把中段的暗一点的3个颜色换成明度相近的明亮的紫色和红色。感受一下这样做，主体还能够被衬托出来吗？答案是能。

10.为了让画面更丰富，再切割小区域填入更多色相。为了保证对比强度一致，改变色相时应保持明度相近。整个过程都保持了主色与主角色的对比关系，且不断围绕主色、主角色选择对比强或弱的颜色。

插画师：Charis Tsevis

253

复杂一些的作品，只要主色关系明确，相对来说就会比较好做。比如类似这样运动主题的插画，背景颜色与前景颜色都是红色，在需要强调人物造型的位置设置了强对比，不需要强调的位置就做弱对比。

插画师：Charis Tsevis

1.与之前的铅笔造型不一样，人体更复杂一些。如果你没有画过画，有一个很简单的方法，就是将参考用的照片设置为黑白色，然后根据黑白照片先勾出大轮廓，然后划分出人物和物体的阴影的造型。

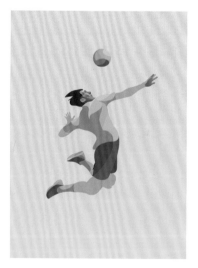

2.用之前的方法试着将球体变成有彩色。绿色的球体上被切割了9个区域，填入9个明度不同的绿色，其中一个最深的颜色已经靠近蓝色了。最亮的绿色的明度非常高，近似黄色。为人物填色也是这样，一个区域看似颜色很多，但都是一个色系的颜色。

3.大致为运动员填上颜色。上身为蓝色，明亮处是亮丽的蓝色，暗处接近深蓝色。

如果自己的色感还不够强，不知道自己感知的颜色状态对不对，可以眯起眼睛来观察，学过画画的人都知道这个方法。

聚焦强烈
一些

4.此处应该明确主色的方向了。因为主体颜色已经确定了，如果不明确主色，就不知道再添加什么样的颜色既能保持造型完整，又能不干扰背景色的表达。

5.由于黄色是最明亮的颜色，因而在主角上填入什么艳丽的颜色都与主色没有冲突，只要保持主角内部颜色的聚焦是平衡的就可以。例如，右臂手肘处用了红色，红色与衣服的蓝色对比很强烈，那么在头发（用了明度很低的颜色，与黄色进行对比是高长调）、膝盖（用了紫色，紫色与黄色是互补色，对比很强烈）等位置都要设置对比强烈的颜色，让画面聚焦均衡。

6.背景色只要与黄色接近就可以。为了调和效果更好，这里用到了混合调和。例如，头发有绿色，那么从头发往背景（黄色）拉出来的造型中填入了绿色与黄色混合出来的淡黄绿色。球是绿色，鞋子是蓝色，那么拖出来的飘逸造型中填入的是它们与黄色混合后的颜色。

7.这是原作，颜色非常丰富，根据前面讲解的方法，你会发现这个作品的配色方案在你可以控制的范围内。

插画师：Charis Tsevis

设计训练：儿童海报中主色与主角之间的色彩分配

主色的信息是可以迅速传播出去的，但是主角也很重要，需要很醒目地表达。二者如果不能达到平衡，作品的效果就会不理想。我们用一套儿童活动招贴来探讨一下在主色配色的过程中，主色与主角之间的色彩分配问题。

1.背景颜色的面积是最大的，前景有文字、插画。插画的面积比较大，并且形象清晰，很引人注目。

2.如果是家长为孩子购买儿童用品，那么儿童用品适合采用淡色色系，因为幼儿给成人是这样的感觉。如果是孩子自己选择，那么儿童用品的颜色要选择纯色色系，因为孩子喜欢鲜艳的颜色。

3.选择了艳丽的黄色为主色后，试着把绿色的虫子（主角）也铺上颜色。问题来了，主角的形象无法凸显出来。

4.是主色的问题吗？更换主色为橙色，橙色与绿色的色相反差比较大，是否能衬托得更好呢？不能。

5.蓝色会不会更好？也不行。

6.红色与绿色是互补色，这样会更好吗？不会，反而更糟糕了。其实原因是：纯绿色是中明度色，橙色、蓝色和红色的明度与它很接近。明度差别较大的黄色都不能起到很好的衬托绿色的作用，何况这些明度接近的颜色呢。

7.如果非要保留黄色特征，就只好降低明度。果然形象凸显出来了。

8.试着填色。问题来了，除了虫子为主体之外，数字的面积也很大，如果填入绿色就不太合适了；如果填入黄色，明显绿色又被淡化了。如果换个颜色，也会抢走绿色的力量。怎么办？

9.虫子的颜色是绿色，需要继续强调它，让它的力量再强大一些。将背景色换成淡绿色，这样绿色的力量怎么都不会被夺走了。黄色在虫子身体的最重要的部位，积极的作用足够了，因而要缩小黄色的面积。

10.填入细节后，发现红色的区域过少。如果只有一个角落里有红色，画面的均衡感就比较差。

11.刻意改动下端字体的颜色，加了两个小小的圆点，下端就稍微平衡了一些。HAVE FUN!是非常重要的文字信息，代表了这个招贴的意图，因而用黄色会导致分量不够，改成红色，周围做个白色的边，加重了红色的分量，此时作品的色彩与信息表达的意图契合了，画面也平衡了。

12.换一个造型和版式，再看看能不能有其他思路。

13.因为有主角的概念，而主角身上有一定的固有色，所以要先把这些颜色安排好，然后再去明确主色。

14.再试试明黄色。现在看效果还可以，为什么和上一幅作品的情况有些不同呢？因为黑色。这次主角上有不少黑色，大提琴的固有色也是黑色，少许颜色变化后，差别就出来了。这就使主角比之前突出，与明黄色可以较量一番。

15.在辅助色区域试着填入橙色。感觉和明黄色太接近了，还应该再艳丽一点。

16.比橙色再艳丽的颜色选择了红色。感觉与绿色的对比太强烈了。

17.要降低红色的热烈程度，方法就是让它转为冷红色。调整后的红色微微发冷，与明黄色、绿色的对比更舒适。

18.红色的位置不能孤立,可在4个角都填入红色,这样画面马上就能稳定下来。现在画面非常需要白色去营造透气感。

19.但是HAVE FUN!这个很重要的信息显得不太突出了。

20.稍微调整一下文字的颜色,增强对比,让它产生更多聚焦。搭配完成了。

21.再来讲解一个配色的思路。先画主角。蓝色与橙色是互补色,为主体,蓝色与黄色为冷暖平衡。蓝色与天蓝色为深浅平衡。因为主角本身的颜色就非常丰富,所以必须先完成它的配色。

22.如何选出主色呢?因为主角的颜色以暖色居多,所以主色可以选择发冷一点的颜色。但是真正的冷色(如蓝色)是不合适的,现在主角没有用到的色相,如紫色、紫红色、红色、绿色中,紫红色最为合适,它可以把橙色、蓝色和黄色都衬托出来。还记得吗?在色相环上,橙色、蓝色、黄色和紫红色的位置连线形成的是四方形。

23.调整后的作品,黑色稳定,白色透气,以及HAVE FUN!聚焦(微微发生变化即可形成聚焦),画面效果很好。

设计训练：以插画为例，展示三角关系的辅助色填入法

色彩的平衡（均衡）与色彩的位置

如果造型比较均衡，那么在配色时一定要让色彩达成均衡，换句话说，要避免失衡。这个案例讨论的均衡与失衡的问题与上个案例是不同的。

色彩的均衡感很大程度来自位置、面积的呼应。或者说形成色彩的三角形构图、四角形构图，又或者色彩的比重（色相、明度、纯度三要素）一致，让我们产生同频共鸣的感受。同时，深色与浅色的平衡也是让画面稳定的重要因素之一。色彩平衡法则与同频法则请阅读《色彩设计法则：实用性原则与高效配色工作法》一书。

这是原作，其图形自然，有点肌理感，很有个人风格。这个作品的辅助色非常多。我们可以通过复制练习来感受一下这个作品在辅助色方面的填色的思路。

插画师：Zwartekoffe

1.这个作品的造型是主体居中的设计。虽然不是重复对称，但是左右属于均衡对称。元素较多，色彩自由度很大。确定主色后观察外围元素，先寻找面积大的对象进行填色。

✗ 错误范例

2.如果填色时不考虑位置，随意填入颜色，例如图中，黄色集中在下半部分，红色集中在上半部分，就会造成整个画面严重失衡。居中造型的作品中，如果想让整体画面稳定，那么左右、上下都要想办法对称。

3.改动颜色分布的位置，效果明显与上一步骤的状态是不同的。但是为什么还是很不舒服呢？因为可以上色的对象太多了，只找出两个点缀色是不够的，需要更多颜色一起来营造均衡感。

4.如果随意加色，填色的位置没有逻辑，那么呈现的效果是失衡的。过多的颜色也是一种失衡，就是失去控制的意思。多色一定要注意色调的统一性。

5.调整配色，现在的效果更加舒服了。橙色形成四角，横跨中间。桃红色在上面形成三角形，绿色在下面形成三角形。褐色上下形成三角形。粉色也是三角形，主要是在上、下与居中位置。此时，画面略微有点空，深色略少，稳重感略差。

6.在四角的留白处及中间位置增加黑色线条，由于线条基本是对称的，因此也会加重均衡的效果。线条的色彩面积小，不会影响大局，却可以丰富画面。三角形位置填色的方法非常重要，一定要细细品味。

设计训练：以广告为例，以照片选主色与辅助色的思路

有产品照片的设计，如广告、海报、电商详情页等，怎么配色呢？之前已经讲过了一些方法，这里从与照片契合、与主体契合的角度来聊一下选择主色、辅助色和点缀色的思路。

其实直白一点说，最好的办法就是从照片中获取颜色，但是学过借鉴内容就知道，用软件的吸管工具可以吸取颜色，而做出判断的依旧是你的大脑，深一点、浅一点、冷一点、暖一点的决定权还是在你自己手中。

主角

1.这是一组冰淇淋网站广告的设计，主角当然是冰淇淋。

主色的选色需要与主角有一些联系。如果没有联系的话，就会造成主角孤立的感觉。例如，右图中的灰色与美食这个主题无关，与主角（冰淇淋）无关。这就会让人们抓不住重点，不知道画面到底要表达什么。

主角上也有一些颜色，包括坚果的颜色、蛋挞的颜色、冰淇淋的颜色，它们都有各自的固有色，也有各自的受光面和背光面。如果能够选择主角上的颜色，就会把主色的区域与主角联系起来，仿佛它们在共同陈述一件事情。

2.假如选择了坚果的颜色——棕色，配色选择抹茶的颜色——绿色，此时感觉像什么呢？环保纸盒。完全不像一个美食的网站或海报。也就是说虽然要从主角上选择颜色，但也不是选什么颜色都可以。这里的主角是抹茶口味的冰淇淋，选择抹茶的颜色不是更合适吗？

3.选择了淡绿色为主色。抹茶有深色、有浅色，如果选择了深色，主角就会被埋没。在第7章中我们练习过，甜的味觉颜色不是纯色，而是明亮色调，所以现在的选择最合适。然后配色选择了坚果的颜色，略暖一些。再用白色增加透气感。

4.草莓、树莓口味的冰淇淋为主角时，背景色首选红色。红色不能太红，否则就无法映衬草莓的新鲜感了，也无法让草莓与树莓的颜色显得那么娇艳了。因此主色选择了淡红色。关键是，主色是冷红色，配色也是微微发冷的深红色，它们都与主角上的暖红色有一些微弱的对比。

5.蓝莓冰淇淋为主角时，首选蓝色。但是如果真的选蓝色，就会和冰淇淋上的蓝色太顺色了，意思是不能反衬冰淇淋的颜色。因此，主色选择了微暖的发绿的淡蓝色，配色选择了蓝莓的深蓝色。

6.综合口味的冰淇淋有芒果、奶油和巧克力等口味，以它们为主角时，因为一组作品都是这个基调的，所以选择了巧克力色的淡色与深色，淡雅、清新、直接、丰富，可以让观者通过视觉感受到味觉的冲击。

设计训练：与照片默契度最高的选色方式

电商的网站每天有大量的商品上架，很多设计师对配色很头疼，因而我们继续讨论这个话题。在遇到两三种产品有不同的配色时，难道只能从照片中选色吗？

从照片中选择最容易调和照片与周围元素的色彩关系。如果选了与照片完全无关的颜色，处理不好就容易造成照片与背景色孤立。但从照片中选色不是唯一的方式。

✘ 错误范例

产品有两种口味，一种是草莓，一种是猕猴桃。如果只针对其中一种来选择颜色，比如与草莓相似的颜色，那么背景的颜色与产品的颜色之间的联系有一些薄弱。

当然，选择粉色是因为多数喝这些果汁的是女性，这已经是有想法的选择了。有没有与两种口味的产品更契合的方案呢？

试试选择渐变色，从粉色渐变到淡绿色。绿色是来自猕猴桃的颜色。两个颜色都与产品色契合，整体效果可以说是天翻地覆的变化。我们会感觉到前景的颜色中的鲜艳的草莓与猕猴桃的双色搭配、果汁包装瓶上的双色搭配和背景框架色上的渐变搭配，三者非常契合，画面既有层次，又很聚焦。

左图的选色来自女性的衣服,这与前面讲述的方法是一样的。配色是红色,可以提高观者购物的热情。

右图没有从女性衣服上选择颜色,因为这个颜色对购买力没有太大的帮助,也不属于女性特有的色彩。为了让画面好看,周围搭配了一些花卉,可直接从花卉上取色。为了加重女性特征,配色选择了深紫红色。

左图是从女性手中的苹果的颜色上取色的。配色也是红色,可以提高食物的新鲜感。

右图是从主题的健康、新鲜的角度来取色的。颜色的深浅取决于周围的颜色,这样的一个小图放在不同的页面上,可以变换不同的颜色。

左图如果网站内容是女性主题,并且网站整体以粉色为主,那么健康、新鲜的特征表现也可以改成与网站整体一致的颜色。

右图以与周围的颜色(真实的照片所处的环境,如网站、App界面……)更契合的思路去决定绿色的深浅,浅色很好看,换成粉色也是可以的,只要图片与背景不孤立就可以了。

左图选出来的是双色。这是因为女性的衣服太浅了,而在女性旁边有蓝色的花与粉色的纸袋,分别选出这两个颜色。

右图中男女主角身上没有可以选择的颜色。他们的购物袋是两种颜色,于是选出来作为主色。按钮的黑色,是为了调和这些鲜艳的颜色的,无论如何,按钮是非常重要的,一定要醒目,因而要做聚焦处理。

设计训练：App 设计配色与色彩角色互换

因为 App 一般有很多页面，所以它的颜色很有体系感，同时非常重视同频色的使用，一方面体现一套色彩在不同页面上的运用方法，另一方面体现颜色的面积跟随页面信息改变，以及色彩角色跟随信息安排而转换的方法。

酒店App主页的首图需要特别重视，如果能和主色有关是最好的，例如，这里蓝色的大门很有高贵感，椅子很有舒适感，二者结合呈现酒店的定位。如果从中提取色彩，可以得到蓝色、棕色，太沉重了，可调整为淡棕色与略微浅一点的蓝色。背景的花纹是由品牌标志组成的，采用了淡雅的底色。UI设计非常重视深色和浅色的搭配，让阅读更舒适，高长调的对比是非常重要的。

在首页中，蓝色是面积最大的颜色，毋庸置疑是主色。在导航页中，蓝色成为导航区的底色，面积不大，但我们依旧会感受到它是主色。

加入图片，它们都被覆盖了蓝色，这是一种调和方法（见第8章）。这样做可以去除照片中的杂色，让照片与当前页面契合。

白色是最好的调和色，蓝色和浅棕色是点缀色，能让视线聚焦。

在信息比较少时，可以参考这里的房间预订页面的设计，用色块分隔各个区域，然后居中摆放文字，这样就相当于充分利用了各个区域的空间。

上面的图片是重点，为其叠加了蓝色，否则原图太过真实的颜色与网站的风格不统一。

日期选择界面中，蓝色的面积很小，但是都分配给了重点信息。白色很重要，它与黑色的最长调搭配既不影响主色与配色的色彩关系，同时对于信息量大的设计载体而言，又能够提供阅读的舒适性。

根据不同界面需求临时使用的同频色，它们不改变主色与辅助色的色彩印象与关系

全站的最深色

全站的中间色

力量弱，不被认知为主色，但每次出现的面积都是最大的，可增加阅读的舒适性和画面的透气感。

全站的最浅色

特殊晚餐预定界面（弹出窗口）中，用高贵的金色搭配了厚重的褐色。主色蓝色设为背景色。前景设置了两种棕色的同频色增加色彩层次。

系列作品的主色不一定是面积最大的颜色，而应该是承载特定信息的颜色。即使改变颜色的面积，甚至将单一界面上的色彩角色互换，也不会影响系列作品给人们留下的综合印象。配色时抓住这一点，设置多个同频色，在不改变色彩印象的前提下，用这个方法来丰富画面中的色彩关系，让作品表达既直接，又多变。

设计训练：只有 3 种颜色的扁平风格系列作品设计

近年来，Web、手机 App、插画、平面设计都趋向于扁平风格，年轻一代非常喜欢这种风格，它简洁而且直接。扁平风格就要运用扁平配色。

扁平配色是高于简单，低于适中色彩关系的一种配色方式，颜色几乎都是平铺，基本不运用阴影、渐变（造型不复杂时也可以用少量渐变）、图案、照片等稍微复杂一些的色彩方式。

扁平风格配色更适合用主色配色的思路，因为色相少，同频色少。与此同时，如果色彩对比强烈，就主要用黑白灰来进行调和，很少采用其他调和方法。

矩形的版式分割是非常流行的方式，这样的作品一定要有留白。不论是什么主题，一定要考虑到阅读的舒适度。

一定不能用复杂色彩状态的图像、图案，它们不适合扁平风格的设计。

色彩平铺与减少层次

虽然棕色具有深浅不同的同频色，但这里完全不需要。颜色尽量平铺，并且需要一些简单的装饰。

装饰极简

装饰图形可以来自产品

留白如果是白色，就会很直接，但效果略显平凡；如果是灰色，就会略显高级，但又比白色多了一点点消极感。根据自己的作品定位来判断如何留白，这里用了灰色。

扁平风格的造型很简单，颜色最好是平铺，即使是节日主题也不用太多节日装饰，只是线条或者简单的色块就可以了。颜色数量最好控制在两种，不用同频色。

由于颜色少，因此必须让明度区间足够大，这样可以安排好聚焦。同时要注意微冷暖平衡，不能都是冷色或都是暖色。这里的蓝色是冷色，是最深色，棕色微微发暖，在情感表达上，两个颜色的搭配非常具有个性、理智、低调、成熟、内敛。同时选择搭配的图形，风格可以是幽默的，也可以是冷静的。

极简造型与配色的契合

1.设计极简造型的作品，字体使用黑体（英文或中文），不加装饰线。

2.用简单的图形和文字信息把画面激活。图形尽量简化，比如这里的圣诞树就是一个箭头，上面加一个小星星。既然造型那么简单，配色就可以只用两种颜色，蓝色与棕色。

3.为了增加装饰效果，代表灯的装饰图形填满了顶部空间，但是图形的风格是极简的，颜色也只有两种。

三个色谁都可以当主色、辅助色或点缀色

4.灰色、蓝色和棕色都可以当主色。如果要做系列作品，就务必要用到多个主色，这样才能在最简单的造型中确立差别与统一。

5.第3步中是灰色为主色，蓝色为铺色，棕色为点缀色。而这里是棕色为主色，蓝色和灰色为点缀色。

6.只有3种颜色也能够做出不重复的作品，这是很有趣的。

圣诞老人也可以用3种颜色来绘制,全部采用了品牌色。这种方法打破了固有色的概念。

棕色不如蓝色沉稳,其原因是它能够联想的方向太多了,所以棕色未必是最好的选择。尤其是装饰造型太少,导致整体页面的表达很不清晰。相关内容在第7章中有详细讲解。

这种配色适合用在内页中,不适合主页。

自由布局比左右分割、上下分割的布局更开阔。但是一定要注意色彩比重的均衡。

左上角有一大块蓝色,就要考虑哪里还能放入蓝色,对称放置是最好的,所以右下角几乎都是蓝色。然后以三角构图的方式放入棕色。同时注意右上角和左下角也是棕色的范围。

设计训练：以折页设计展示主色结合主调配色

为了使画面更舒适，可以考虑采用主色结合主调的配色方式。在选择辅助色的时候，首选与主调统一色调的颜色，尤其是在画面中具有分类信息时，这是最方便、快捷的选择。

同时注意留白。并不是所有的区域都填上颜色或图形就是好事情，有时候画面中需要适当的白色、灰色来调和，让画面效果更加张弛有度。

我们先用填满颜色的思路来配色。假如先确定主色是天蓝色。

1.填入天蓝色。

2.用色调配色法确定3个辅助色。当画面中具备分类信息时，最好用相同色调的颜色来搭配。

3.这个作品的造型比较规整，图标是方方正正的，而且造型的轮廓粗细有致，因此选择稳重一些的颜色比较好。那么篮子的颜色尝试选用绿色，这是面积最大的辅助色。

4.确定绿色可用后，再看看黄色与粉色用在哪里合适？在左侧的页面上只有一处没有填色了。绿色与粉色是互补色，会增加画面的丰富性，因此将粉色和绿色放在一起。黄色用在钱币上。此时发现一个问题，右下角的绿色图标与篮子的颜色太靠近了，需要和黄色图标换个位置。

5.把其他区域陆续填满颜色，效果不是太好，主要因为留白太少了。左图的最下面用白色增加了画面的透气感，对比来看，右侧的留白量太小了。

6.删掉两个图标的颜色，此时感觉色彩节奏还不错。

设计训练：使用少量颜色设计说明书

前面我们一直讨论的都是用颜色把画面激活、占满。其实留白的配色方式也很好。所谓留白配色，不是指留出一大块白色，而是指空白的"白"，是空间中的白。例如，在设计中用一种或两种颜色形成主体（如灰色或白色），然后用少量有彩色来进行点缀除此之外不再使用其他颜色。

重视主色的配色思路是很好的，但是也有重视点缀色的配色思路。采用这种配色思路的主要诉求是，阅读信息的舒适度更为重要，色彩情感的部分可以省略。比如某产品的使用说明书，或者以讲解步骤为主的信息，没有必要有太多的颜色，否则会干扰观者的情绪。

这是折页风格的说明书，画面的造型很饱满。我们看看怎么配色会更好。

1.首先填入低明度颜色。这是一本说明书，不需要表达复杂的情感，而低明度颜色给人的感觉是夜晚模式，不够通透。

2.选择中等明度颜色的效果也不是特别好。如果右侧选择了这样的颜色，那么左边不能空着，也要填入大面积的颜色，整体效果很难美观起来。

3.换成高明度颜色后，感觉色彩使用量减少了，但还是觉得颜色有些多，有没有别的办法降低色彩比重？

4.保持灰色，然后只是点缀的填入其他颜色。这样的效果会让人觉得很清爽，这是可行的方案。现在的问题是只填入了单色，整体给人的感觉过冷，要解决这个问题就要冷暖平衡。

5.增加黄色后的效果很好。由于灰色是偏向冷色的，因此黄色的面积可以大一些。

6.在左页的下端、右页的中间加一点点红色来调剂，页面效果更有层次。从最终效果来看，说明书采用灰色可以呈现专业感，也很适合阅读。

第10章

主调配色法，方法更全面

主调配色法

设计训练：通过海报设计演示色调配色的一般过程

设计训练：并列信息尽量用主调配色法

设计训练：色调不一致的各种情况

设计训练：主色与主调配色法的综合运用

设计训练：信息图表的双色调设计

设计训练：插画的色调配色也需要调和

设计训练：运用色调配色法设计复杂的文字海报

设计训练：复杂纹样图案集合的配色要点

主调配色法

没有太大面积的颜色是基础

画面中的颜色的面积都不大，造型被切割得很碎，此时无法围绕一个主色来进行搭配，所以要从色调的角度去思考。

工作步骤

在切割得很碎的造型中，先在面积较大的区域确定基色。如果各个区域的面积都很平均，那么可以在信息最重要的位置定基色。例如，画面中有人物，可以先定人物的颜色，再围绕它搭配其他颜色。确定好色调后，再对整个画面配色，最后再根据整体进行调整，完善作品。

不用刻意追求多色调

多色色调的配色难度较大。例如，一层色调是深色的，另一层色调是浅色的，两层分别都有很多颜色，这种情况的配色会稍微难一些。我们不用刻意追求难度，只要根据设计需要来完成即可。

结合主色和主调配色法提高效率

在学习的时候主色配色法和主调配色法是分开应用的，实际工作中不用把它们分开。有的造型是从整体上看有主色，局部上看需要主调来进行搭配的，那就需要结合运用两种方法来配色，这样最有效率。

色调也分积极与消极

由于每种色调也同色相一样，有消极情感和积极情感，因此在创作的时候要想办法取其长，避其短，让作品能够呈现更好的效果。

色调搭配意味着色相比较多，尤其是当画面出现全色相（红、橙、黄、绿、蓝、紫、品红）时就需要进行调和。要特别重视全色相与黑白灰调和、勾边调和等方法，它们会使我们的创作事半功倍，得到美观、和谐的效果。

色调		积极情感关键词	消极情感关键词
淡色色调		幼儿 女性 天真烂漫 柔软 淡雅 轻薄 童话 梦幻	不可靠 没主见 无用的 柔弱 冷淡 冷漠 消极
明亮色调		明亮 清爽 年轻 纯真 开放 干净 舒适 阳光 朴素	浮躁 廉价 孩子气 轻飘的 没有深度
纯度色调		有活力 力量 直接 非常健康的 儿童 热情 浓厚 热烈	低档次 粗俗 肤浅 花哨 炎热 激烈
浊色色调		高级的 意味深长的 田园 有格调的 沉着的 现代感	迟钝的 过于成熟 消极 保守 不切实际
淡浊色调		女性的 知性的 优雅的 都市的 成年人	有距离感 消极 柔弱 冷漠 孤独 不实用
暗浊色调		强力 实用的 商务 认真 坚实 有个性 沉着 男性 古典	阴气 威压 脏的

背景为主调搭配

纯色的多色作品

插画中经常把造型切割得很碎，可以结合主色、主调配色法共同思考，效率会提高。

鲜艳的多色彩，要用色调配色的方式来统一

下半部分色调一致

长海报（或PPT）的不同页面的色调一致

主色、主调的配色方法相结合会更容易处理复杂的画面

海报的色调一致

设计训练：通过海报设计演示色调配色的一般过程

主调工作法非常实用，可以高效解决色彩多、不好控制的难题。

切记，如果画面中有面积较大的颜色，就要先用色调来对它们进行统一，再去处理细节。

当颜色较多时，要适当采用黑白灰调和。如果不想增加更多的颜色，就要使用同色相、同色调等方法同化其他的颜色，让多个颜色有组织地出现。最后的作品一定是和谐且逻辑分明的。

分析造型，画面中有一些面积大的区域，也有一些碎小的区域，但是没有一个区域可以填入主色，因为面积都不够大，那么应该想到采用主调配色思路。

✗ 错误范例

1.没有经过训练的人，配色的逻辑性不强，可能会漫无目的地填色，然后再进行修改，有的人最终也能改出来好的作品，只是效率不够高。但还有很多人在修改的过程中依旧没有找到逻辑，最终无法得到满意的作品。

2.把所有细节去掉，只留下面积较大的4块颜色。有3个是明亮色调，一个是纯色色调。它们放在一起就会显得玫红色很醒目，然而它们的关系是平等的，这样铺色的结果可想而知。解决问题先从面积最大的颜色开始，不要一上来就着重细节，这样做是最有效率、最有把控性的。

3.假设我们定了一个颜色的基调为橙色。

4.应该马上把其他颜色的基调定成一样的。选色就从色相环上取四边形位置上的4个颜色，并进行冷暖相间的排序，这样就不会导致一侧偏冷，另一侧偏暖了。

5.因为用了多色，所以马上考虑用黑白灰调和，用重的颜色压住边角。可以先填入部分黑色让画面稳定下来，后续再进行修正。

6.要如何修正呢？可以选择主色调中几个颜色的不同明度或纯度，再根据每个案例的情况做抉择。这里的一个思路就是填入明亮色系的蓝色、橙色、绿色等，让它们与主色调的几个颜色更契合。如果不满意还可以再改，大的方向把握好了，作品就不会有太大的问题。

设计训练：并列信息尽量用主调配色法

　　并列信息在画面中也许是局部出现的，建议
采用颜色色调一致的方式，这样表达会很清晰。
解决好这方面问题后，再去协调其他部分的内容，
这属于主色与主调配色工作思路结合使用。

1.这个案例是饭店的酒品销售情况的网站汇报及PPT。当前的效果有一点太朴素了，关键是画面明明有极为突出的内容（酒杯数据），配色上却不够精神。

2.因为打算把酒杯设置为色调配色，采用多色，所以首先要做的事情是调和，就是把画面的顶部换成黑色，黑色可以很好地调和多彩色。

3.多色中，有的颜色是暖色，有的颜色是冷色。如果太过随意填色，就会不均匀。色相要尽量多一点，可采用色相环四边形配色。

我们掌握的是配色方法，要知道怎么解决问题。在真正的工作中，不论是什么需求，合理不合理，我们都能够提供和谐、美丽的作品就可以了。

4.让酒杯着蓝色、黄色、红色与绿色，暖色与冷色平均分配，感觉会更稳重。页面下端的颜色太沉重了，对这里的颜色进行调整时，一方面要调整得轻松一点，另一方面不能压过酒杯处的颜色。可以试试选择灰度大（色调与酒杯不一致）且之前没有用过的色相。

5.茶色是橙色的灰度色，虽然与橙色相是同一个本源，但是茶色在人们心中的形象非常独立、明确。选择这个颜色之后，画面的整体效果出来了。实际上相当于选择了一个非常重要的主色，但是在主角和辅助色明确的情况下才选定的。

6.细节的调整主要是考虑聚焦的强弱。针对某一块颜色，看看有没有必要让它更突出，如果没有必要，就要用同类色来进行弱化。（1）倒数第3块颜色处，把酒瓶的颜色与茶色进行类似、统一调和。（2）倒数第2块颜色处，如果不想强调联系方式，就把黄绿色改成茶色，这是类似、同一调和，这样注意力就都在酒杯了。如果想要强调联系方式，但是不用太强烈，就还回到第5步，采用与茶色有一点点差别的灰豆绿色即可。

设计训练：色调不一致的各种情况

　　色调配色法并不是一个很难掌握的方法，但是不能死板地使用，我们着重要搞清楚的是，为什么不使用，以及是什么起到了更重要的作用？这里展示了两种不能使用色调配色法的情况。

没有使用色调统一的做法，颜色深浅不均，但是感受很和谐。为什么？

✖ 错误范例

去掉画面中的头像后，色调不统一的问题就会十分凸显。这就可以很清晰地看到：我们之前觉得色调不统一但效果也挺好的原因是有同样的人像图，给了我们"它们类型一致"的信息。感知图像的强度有时会大于感知颜色，因而就不再需要一定要在色彩上调和统一的色调来表达这些导航信息类型并列的含义了。

此外，这里的色彩不是纯色，有渐变，有凸起，小小的变化就能给人与纯色不同的感受。不过最重要的原因还是头像。

这张海报也没有使用统一色调。为什么呢？

因为它们本来就不是一致的信息。这里要做的是如何形成美观的感受，而不是一致性。直白一点说，就是要不调和，调和了反而就枯燥了，没意思了。

1.UI界面设计上经常出现并列信息。先不考虑色调的具体情况，只是安排为统一色调。此时感觉不太舒服，问题在哪里？最顶部的区域并不是并列信息之一，所以应该从主色角度考虑如何安排。

2.用主色配色法先确定顶部的主色为深蓝色，然后再开始安排下面的颜色。

3.重新安排一致的色调，但因为顶部区域的颜色过重，所以下面只要出现互补色、冷暖色，就会与顶部区域产生明显的对比。这会让颜色看起来不能老实地在自己的位置上，感觉一跳一跳的。

4.尝试换一组色调配色，同样会面临这个问题，顶部区域的颜色会和下面的颜色产生对比，色相一致就会被忽略，色相不同就会产生强烈对比。

5.这样就考虑改成秩序调和，改后可以产生向下顺序阅读的秩序感。画面稳重起来了，但是略微有一点枯燥。

6.还可以在底部做一个变化，不仅仅形成了秩序感，同时还能够让首尾形成强对比，让人们阅读到最后，再返回到顶部。UI界面很小，一眼就能够看到全部，即使重要信息放在最后，用颜色来凸显也不会觉得奇怪。

设计训练：主色与主调配色法的综合运用

在实际工作中，根据造型、信息的需要，要灵活运用主色、主调配色法。有时是先确定主色，再调整色调；有时是先确定色调的区分，再考虑是否还需要细致调整主色。

不论是插画设计还是平面设计，色彩运用的方法是一样的。如果信息是并列的，色调就要统一；如果信息有差别，就要产生对比，重要的信息要更加突出。

从作品结构上看，这是个三主色的设计。只要按照色相环的三角形位置来进行选色，3个颜色就会稳定。但是如果忽略了色调的问题就会造成失衡。

✗ 错误范例

这里的蓝色与红色都是带一点浊色的色调，唯独黄色设置为了纯度较高的色调。因为它们的色调不一致，黄色就会给人不断跳跃的感觉。

这是原作。当色调统一后，画面非常稳定。这就是主色配色法与主调配色法综合运用的基本思路。

插画师：Ian Murray

这是原作。可以清晰的看到3个颜色图层。如果3个颜色图层的色调相同，就会造成混淆，无法把3个层次的信息表达清楚。

设计师：Ichinose Yuta

| 最底层 | 中间层 | 最上层 |

最底层是一个灰度的底图。中间层是饱和度很高的纯色的圆圈及文字。最上层是前面的白色图层及上面的信息。

中间层上有很多颜色，这些颜色上的信息是并列关系，展示的都是文字，表达这个作品与字体设计有关。因为这些信息是并列的，所以它们的颜色都选择了同一色调。

这是明度图示。如果明度差异不够大，中间层和最上层的信息就表达不清楚，因而选择了最长调对比（对比强烈引人注目）的黑色与白色。黑色与纯色也是长调对比，信息就不会混乱。

✗ 错误范例

如果中间层的色调与最底层接近，那么两层看起来就会合并为一层，对比一下就减弱了，形象会变得含糊不清。最底层作为灰度层是用来反衬主体（第二层）的，中间层用来强调最上层，所以三层的色调都不能一致。这是一个多色调的作品，综合运用了主色配色和主调配色的工作思路。

设计训练：信息图表的双色调设计

　　色彩的作用不仅仅是美观、传递信息，还要提供阅读的功能性。本案例就是通过双色调设计来解决阅读舒适性的问题。

1.再次讨论双色调。这是一个关于游轮载重的信息图表。观察这张图，初看会觉得画面信息堆在一起了，有点乱，原因就是信息层级没有拉开。

2.图表中的信息分两个层级，最下层是次要信息。

3.最上层是主要信息，也就是说，我们阅读的信息实际上在前景中。两个图层的颜色相近，相互干扰。

4.试着把次要信息用明亮色调进行弱化。天空、游轮等颜色的力量减弱了，但是还有一些颜色的力量比较强，比如游船的窗户、路面的绿色，还是需要减弱它们的对比度。

5.依次减弱大海、游轮的下半部分和路面的颜色。

6.在减弱的背景上放入信息，顿时感觉两个层次被拉开了。前景采用了纯色色调。可是，前景的颜色太乱了，数据表与汽车的颜色不匹配，选色有很深的蓝色、紫色，以及很艳丽的橙色、红色，需要进行色调调和。

7.重新安排颜色，采用黄色、绿色、红色和蓝色，并且将冷暖颜色岔开。此时，体会一下阅读的舒适度，没问题了，再去调整细节。

8.调亮车灯的颜色，将车窗从深蓝色改成灰色，让车体的颜色对比更鲜艳，最后输入文字，完成设计。

色彩不仅仅要解决画面美观的问题，还需要实现信息传递的功能，要通过适当的对比提高阅读的舒适度，并起到引导的作用。一般情况下在构图上通过左、右位置的色彩对比让视线聚焦在左或右，这里的双色调是用背景层的色彩去对比前景层的色彩，让前景层的色彩更引人注目，这也是色彩突出的功用。

设计训练：插画的色调配色也需要调和

色调搭配时也需要进行调和。本案例中涉及的是全色相的创作。色调统一本身会带来画面的一致性，但是也需要用黑白灰调和、间隔调和等手段来让画面更加具有层次感。

1.可爱的造型肯定不能用暗沉色调，所以需要把颜色改成纯色色调。

2.如果觉得过多的颜色会对配色造成很大的干扰，就先把颜色滤掉（例如变成黑白灰）。有经验的人不滤掉颜色也可以，既然要改成纯色色调，就先把大面积的颜色换成纯色，然后再考虑位置对不对或者颜色对不对。在纯色色调的基础上更好调整。

3.暂时改成纯色了。前面讲过色调有6种，但是在创作上，对色调的辨别要更细致，当前虽然是纯色，但实际上色彩的尖锐度完全不一样，也就是说色调并不统一。

画面有几个层次呢？这里专门用插画作为训练是有原因的，大多数插画表述的是一个场景，是场景就有远景、中景、近景等，要分开这些层次，就必须通过色彩对比来实现。

前面是草丛，中间是人物，后面是大树，再后面是太阳、白云、天空。判断一下是否需要从固有色的方向去填色？本作品的画风是脱离现实的，所以不一定遵循固有色来上色，大树、草丛等部分元素可以遵循固有色，剩下的部分可以根据色彩对比的需要去做安排。

4.从最大面积的太阳、草丛、天空入手，将它们改成统一色调，并且填入纯固有色。蓝天有蓝色和紫色，两个颜色接近，冷色会让人感觉位置更靠后（我们感觉蓝色会向后退）。地面选择红色，是为了拉开距离。草丛与后面大树间的空间留给展示人物。另外，红色是前进色，画面的层次感会更好。大树换成了品红色，石头换成了蓝色，这是根据周围的颜色做的调整。

5.接下来只用这6个颜色，把其他颜色改掉。人物改成紫色的原因是太阳的黄色的面积太大了，能够与它较量的是它的互补色，黄色会向前突进，紫色会压制它前进。如果感受不到，可以看最后一张完成的作品，就会明白紫色的点缀对于大面积的红色与黄色而言是多么重要。

6.地面的颜色需要进行调和，不能让它有明显的区块割裂感。将地面中的黄色直接改为地面的红色，地面就会失去纵深感，所以可以调整出来一个与地面的红色相近的橙色，色相也齐全了。

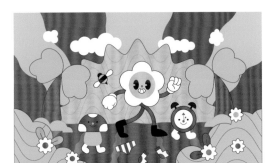

7.都是纯色时要显出纯色好看，合理利用白色很重要，可以增加画面的明度层次感。在各处增加一些白色，让每个地方都能"呼吸"。

8.增加黑色也是很重要的。在居中的位置增加一些黑色，可以让人物的重心下沉，稳定，画面也就稳定了。因此并不是同一色调的颜色就不需要调和了，根据画面需要还是要做很多调和工作的。

9.为了让画面更加丰富，在大的造型（太阳、草丛、树木）中增加了很多线条装饰，这是增加色彩层次的方法，所以要选择相似色来搭配。造型的外边框描边属于勾边调和，虽然描边很细，但可以很轻松地在有彩色之间做隔绝，颜色之间的冲突就会减少，协调感就会上升，因此描边要选择深色或黑色。

10.加个深色边框，如同做个聚焦，同时这也是调和，有彩色的活泼感被外圈的深色压住了。

设计训练：运用色调配色法设计复杂的文字海报

把色调配色法与前面所学的很多方法结合起来，来挑战这个有 200 个造型的作品。等你挑战完成后，可能就会觉得它没有那么可怕了。笔者可以教给你方法，但是没有办法将多年培养的色感移交给你，需要你自己不断努力训练。在做这个训练的过程中，笔者用时不长，返回去修改的次数也很少，这就是对色彩长时间的理性锻炼和感性锻炼的结合产生的经验所导致的结果。

当你有了思路以后，只要认真训练，水平就一定能够提升。在没有"客户"要求时，这个作品的配色方向可以有很多。建议你尝试一次单色调配色、一次双色配色、一次多色调配色，以及加入不同情感的配色，比如复古、清新等。

1.为这样的一个作品上色还是有一些难度的，因为一个小区域中可填色的空间就很多。例如，字母A是由9个造型拼合起来的。现在画面中有30个字母，粗略计算，需要上色的区域有270个，它们都会产生对比关系，是不是很复杂呢？

2.配色必须考虑到让文字可以阅读，所以这样的搭配是不行的，文字无法被清晰地辨认。如果背景是浅色，文字造型就要用深色，文字造型用浅色，背景就要用深色。

3.不论最终你想设计成的是以一种色相为主的单色系作品，还是设计成多色相的色调统一的作品，或者是更复杂的多色调作品，最终都必须能让人看清文字，仅凭这一点，先从文字造型进行创作是最为合理的。先用单色把文字造型填满，让文字基本显示出来。

4.把文字周围的背景一次性换成深色，这就有了两种调性，文字是明亮色调的，背景是暗沉色调的。

5.前一步是按照单色系的思路去做的，如果按照双色系的思路，背景不用蓝色的同频色，而是换个颜色，整体配色就会往主色与辅助色、双主色的思路发展。选择哪个思路要看个人喜好，笔者选择从第4步继续。

6.我们用字母A来做实验。起始状态是只有两个颜色。

7.尝试换两个色，一个换成发绿的颜色，注意其明度与之前的颜色相似；另一个换成深一点的蓝色。此时能否看出这是字母A呢？能，那么继续调色。

8.尝试换一个黄色，明度比较高。背景上尝试换一个明度低的红色。此时能否看出这是字母A？能，那么继续调色。

9.最后换两个色，一个是橙色，另一个是紫色。紫色与背景的蓝色接近，肯定不影响阅读。但是黄色也不影响阅读吗？是的，也不影响。现在的效果很和谐，我们就以当前效果为基础，修改其他字母的颜色。

10.调整字母R的颜色。

11.还是用之前选出来的颜色。这次在字母上大胆选用了橙色。此时能辨认出来字母，原因是橙色是互补色。更换颜色虽然会增加画面的复杂性，但也增加了画面的趣味性。

12.中间换成红色，下面换成紫色。整体的颜色越来越好看了。

13.再更换一个提高明度的黄色，感觉还不错，完成调色。在这个字母上并没有用到所有的颜色（没有用到绿色），但是不要紧，可以在调完所有字母的颜色后再一起做统筹。

14.在创作过程中，既要关注细节也要关注整体。先整体看看这样的方向是不是自己想要的，如果是就可以继续了。

15.在继续改色的过程中，笔者一直在控制不要增加更多的颜色。字母A比别的字母复杂，有的字母并不一定要用到那么多颜色。笔者起初选择的颜色色相比较多，颜色明度差别大，其中还包括互补色、冷暖色，越到后期越能感受到这样能够解决因造型多变而需要营造的聚焦问题。深浅平衡、互补色平衡、冷暖色平衡都具备了，改色就很容易，甚至这种艳丽的纯色色调，都能够协调好。

16.字母B和字母I的配色要稍微琢磨一下。因为它们的造型比较规整。例如，字母I会将它所在的方形区域进行左右分割，分割后的两个区域一旦填入颜色就会是很大一块，所以这种情况的调色不能只考虑字母，而是看整体的效果，处理好与周围颜色的关系。

17.继续修改其他颜色。不舒服的地方就改动一下。比如第2行的COLOR的字母C与第1个字母O的颜色太接近了，于是进行了修改。

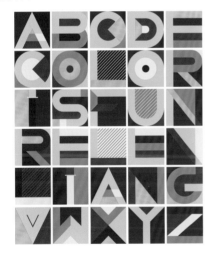

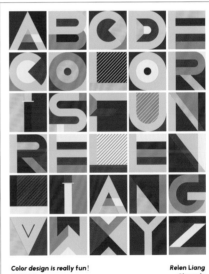

Color design is really fun!
2022.6.2

Relen Liang
Chengdu

18.完成全部字母的调色，看看有没有要修改的，主要是观察每个颜色的分配状态，有没有哪个颜色的面积过大或者位置过于集中。笔者刚开始工作的时候，害怕使用对比强烈的颜色，但现在用这样的颜色就会有一种畅快的感觉，积极的颜色会让人很开心。

这个作品中只用到了8个颜色，基本属于两个色调，明度差别极大。画面非常丰富、多变，颜色虽然尖锐，但是是调和的。

8个颜色按照明度由低到高排列

19.输入文字，可以形成封面设计作品或者海报设计作品。总结来说，这个作品的配色要先确定局部的逻辑，运用色彩同频的原理，以及双色调的对比度拉开的方式进行填色。当阅读者能够读出部分字母时，即使其他字母稍微有些难辨认，他们也能够根据经验进行辨认。在配色遵循一定逻辑的情况下，即便有些地方的颜色对比强烈，读者也不会计较。

设计训练：复杂纹样图案集合的配色要点

花色与纯色的平衡

传统纹样的颜色一般都是对比强烈且色彩丰富的。很多纹样放在一起时，怎么避免杂乱呢？本训练中的配色特别和谐，是怎么实现的呢？这里讲解几个配色要点。

这是一本样册的封面设计，用到很多纹样。当画面中使用了花色图时，其他部分如何搭配颜色呢？要用纯色和深色。这里采用了深土黄色，如果做了特种纸张印刷或专色印刷，效果就会更明显。这种配色属于花色与纯色的平衡搭配相关内容可以阅读《色彩设计法则：实用性原则与高效配色工作法》一书中的平衡法则一章。

同一个颜色与色彩的同频

当画面中有过多复杂图案时，如果想让效果和谐，第一个配色要点就是：选择同一个颜色，并且在画面上均匀分布。比如现在画面中留下来的是底色为红色，或装饰图案部分有红色的图案，这些图案中的红色的颜色值都是一样的，而且将红色分布在各处，彼此之间就会形成很好的呼应（色彩同频法则）。

这里留下的是带有绿色的所有图案。绿色所在的位置更分散，覆盖面更广。其他颜色的情况都是类似的。

双色调与 7 个颜色

你可能觉得这两个图案中的绿色不是同一个颜色，看起来红色为底色的图案上的绿色偏黄。蓝色为底色的图案中的绿色更脏。但实际上这两处的绿色是一样的。看起来不同是颜色对比产生的错觉。红色对比下，绿色更艳丽；白色的边比较粗，与白色对比，这个绿色就显得有点脏。

第2个配色要点是：这些图案一共只用了7个颜色。不是7个色彩印象，而是只有7个颜色数值。这7个颜色实际上是一组纯色色调，一组明亮调，就是双层色调。这样它们就可以进行对比，能够呈现出丰富的造型。同时你会发现这些颜色的明度差异很大，这是画面显得如此娇艳的原因之一。

互为搭配

说到双色调，我们会粗浅地认为是在深色背景上搭配浅色，或者是在浅色背景上搭配深色。其实并不是。由于很可能会有花朵、蜻蜓之类的复杂造型，因此暗色调之间也可以相互搭配。例如，紫色可以在蓝色的背景上，红色也可以在蓝色的背景色上。关键是它们用了黄色或奶白色来调和，使花纹更艳丽这种艳丽不会过于跳脱，而是很和谐地融入画面中。

最后一个配色要点：实际上图案设计大部分只是双色搭配。也就是说，一层底色，一层图案配色。大约只有1/3是复杂一点的花色，配色有很多种，这会大大降低画面的花哨程度。

由于每个颜色的位置分布均匀，因此整体的色调并不乱。只有7个颜色，色彩数量得以控制，可以做到你中有我，我中有你。较大的色彩明度空间可以安排更好的对比和陪衬，使画面和谐、稳定，效果虽烦琐，但很好看。

7个颜色按照明度由低到高排列

第11章

借鉴别人的配色，获得灵感

如何借鉴别人的配色

构成训练：采集颜色与色彩重构的 5 个练习

设计训练：借鉴色卡配色与 UI 设计

设计训练：无关审美，把握色彩比重的一致性练习

设计训练：作品互换配色的练习

如何借鉴别人的配色

虽然希望大家重视构成训练，但是本书篇幅确实有限，我们只能更偏重于实践中如何借鉴别人的配色，也就是说看到配色好看的作品，我们怎么将其配色运用到自己的作品中。

借鉴配色的思路要清晰

不能先看到别人的配色好看，再去思考自己要做一个什么样作品。最好先有自己的想法，例如明确了造型的大致方向或者已经有了造型，再开始考虑借鉴配色。

我们常看到的色卡书提供的是配色灵感，不会教你如何做设计。所以如果自己不清楚要做一个什么样的作品，就会导致借鉴配色总也不成功。

如果对自己的作品的创作逻辑非常清楚，那是最好的，但这比较难。因为所谓逻辑清楚，包括要清楚造型与配色的关系，信息层级与配色的关系，哪里做聚焦，哪里要做同频，色彩的层次关系，以及色彩的面积、比例，等等。

既然对创作逻辑那么清楚，还需要借鉴别人的色彩吗？需要，即使设计者的设计经验非常丰富，也有缺乏灵感的时候，或者设计者身心疲惫，也需要外在刺激帮助激活思维，因此不论新手还是老手，都需要获取灵感。

有经验的人，会知道什么能借鉴，以及借鉴到什么程度。每个作品的创作都要解决独一无二的问题，直接照搬别人的配色的效果不会太好。

有必要提取色卡吗

初学时有必要提取色卡，放在旁边作为参考。有经验以后，大致看一下就可以直接开始做设计了，此时有没有色卡的意义不大。

每个人提取的色卡都一样吗

不一样。提取颜色看起来很简单，其实依旧要依靠你的感知和你的判断（即你的色感），软件也不能帮助你计算。

面对同一幅作品，初学没有经验，可以直接用软件获取颜色。有经验的话，可以不用软件。无论是用软件，还是依靠经验，获取后的颜色都可能要修改一下，因为一个颜色处在和周围颜色的对比环境中，它的状态不真实，脱离这个环境后，你未必喜欢这个颜色。

比如原本暗的颜色，由于周围的颜色更暗，它就会显得更亮。我们会觉得用软件获取的颜色很脏，这是因为它已经失去了对比环境。

提取什么颜色也是每个人自己判断的结果，笔者在色彩功能取色法（见《色彩设计法则：实用性原则与高效工作法》一书）中讲过提取色卡一定要包括最深色、最浅色，也就是要明确作品的明度区间。但是电脑生成的色卡或者各类网站平台提供的色卡中一般只提供面积较大的颜色，这样的色卡本身可能很好看，但是从创作的功能性上来看，缺少思考。

参考借鉴的对象有需要什么要注意的吗

1. 不论跨领域还是在同领域内参考借鉴，作品颜色太简单的、作品颜色太复杂的、作品本身不优秀的，这三类没有参考价值。我们平时多观察，慢慢就知道哪些作品没有学习的意义了。

2. 自己的作品造型与被参考的作品造型的画面结构相差太远，就意味着色彩关系差别很大，也就没有参考价值，建议再去寻找相匹配一些的优秀作品来参考。

3. 如果是色卡网站提供的色卡，色相过多（红黄蓝绿青蓝紫……都有），或者是浅色、深色、浊色、纯色分别成组，这样是没有过多的借鉴价值的。我们要参考的不仅仅是一个颜色，还有颜色之间的关系。色相多的色卡，通常适合主调配色的方式，如果你的作品是主色结构的，这套色卡就没有参考价值了；颜色都是深色或都是浅色的色卡，明度区间没有拉开，也没有参考价值。饱和度区间也很重要，如果色卡都是纯色或都是浊色，那么也没有参考价值。

4. 如果你的设计水平和创作把控性很高，可以自己改色，例如，色卡都是浅时，你知道如何加入深色；所参考的作品色彩平淡，你知道如何加入聚焦色、调和色，那么你只要把握住"参考色彩优秀的作品"这一条原则就足够了。

如果你的色彩水平再高一点的话，那么你都不用刻意参考色彩优秀的作品，你缺乏的是灵感，即使是丑的颜色也能给你启示，然后依靠你掌握的色彩知识和设计经验做出好的作品。

色彩重构的两种情况

1. 练习并掌握方法

重构色彩的目的是进行色彩重构练习，提高色彩设计水平。重构色彩在色彩构成中是一种色彩训练方法。我们从好的作品中获取了色彩，然后在自己创造出的不同造型中尽可能把原作的色彩感受重构出来，这是一种学习并再创造的过程。重构并不容易，掌握了它的方法对综合提高色感与色彩创作能力很有帮助。

选择的创作载体也可以非常丰富，例如，将名画的色彩用摄影的方式进行重构，或者把插画变成室内设计、服装设计、平面设计等，从造型上就会颠覆。当然也可以重构出如同系列作品。总之，这是难度很高的综合训练。

2. 自由创作

在工作中，我们的目的是为了更好地创作自己的作品，那没必要重构原作，而是在获得配色灵感后，脱离原作，专心把自己的创作做好。与原作对照时，如果发现自己的作品和原作已经完全脱离，这也没关系，因为原作对你来说只是一个打开思路的引子，不是创作的目标和结果。

以上两种情况一定要区分开。有的学生会把第一个训练方法理解成第二个自由创作，认为这只是随心所欲地"玩"，这样是得不到锻炼的。

构成训练：采集颜色与色彩重构的 5 个练习

要求：尽量复制原作的色感

如果为了与原作更贴合，那么取色时候就要重视色彩的比例问题，并且要反复思考在新的作品中如何把这个比例复原。

我们这里选择的取色对象的颜色比较复杂，所以一定要先分析原作的颜色，再着手复原出色彩感受一致的作品。

这是色彩重构的基础造型。先要分析面积最大的是哪里？面积第二大的是哪里？每个部分之间是什么关系？例如，背景分3个部分，成三角形关系；主体分上下部分，这些部分要想办法通过色彩来达到均衡。

取色原图

首先取出4个颜色，包括最深色、最浅色、主色和辅助色

思考比例：是这样一个比例吗？不是

修改比例，这样更接近原图

1.如果自己的色彩水平有限，可以选择简单一点的图片来进行取色练习。一般来说，风景图片的颜色非常多，不适合取色，但是这张风景图片的颜色分成植物、河流、阴影和红色的特殊变化等几块，并不是很难。选色不用很多，从4个颜色开始，后面再根据所要配色的图来思考还需要取什么颜色。

训练演示

2.从大面积的颜色入手。背景的两块颜色就是面积最大的区域，这里把茶色分成了深浅两色，也就是说，填色的时候发现要填的这个色彩印象由两个颜色组成。之前只选择了一个颜色，不够用，那么再选一个颜色，形成的依然是同一个色彩印象。

色彩重构参考

3.花瓶的面积其实大于桌面的面积，并且它是视觉中心之一，所以要首先思考它与背景之间的关系是否合理。这一步决定了画面填色的重心。笔者认为填入红色会让画面呈现很好的暖色状态，然后再搭配深蓝色和浅蓝色，就会更好地复原之前的风景画。

4.最终效果。与原图的感受一样，浅蓝色如同高光，从茶色中凸显出来。蓝色、红色和深蓝色的搭配还要稳住画面重心，让上下部分形成呼应关系。

✖错误范例

画面不平衡，看起来很沉闷，无法给人美好的感受。重点是与原图表达的舒适状态无法契合。所以这是比较失败的取色与重构创作。

✖错误范例

红色的面积太大了。原图中蓝色的面积很大，更像是茶色中的异类，而这里的蓝色的运用更独立，与茶色太过分离。

✖错误范例

蓝色在上，棕色、茶色在下，割裂感很强烈，感觉不美观。红色选得太沉闷了，从树木上取出发黄的颜色，但是它与原图很难对应上。

想要复原的这4张图都比较难，因为它们的色彩有的过于复杂，有的过于简单。对这种作品来说，提取色卡的意义不大，关键是找到原作和重构作品之间的关系。

取色原图

没有用到提取的色卡。在瓶子颜色的选择上思考了很久。原来的图片中蓝色的比例比较小，如果重构作品采用原图中较多的红色，整体感觉会太暖，反而与原图不符。

色彩重构参考

重构效果参考

✖ 错误范例

与原作的色彩感受差异过大。这是颜色的层次不清楚造成的。

取色原图

最初提取的色卡在真正重构时并没有用上。重构时重点要去实现在不同的造型上，如何用很接近的色彩投放比例、位置去表达相近的感受。花瓶中的植物用到了黑色，而花瓶旁的果子的颜色真的是点睛之笔。确定了这两个颜色之后，重构作品与原作才建立了联系。

色彩重构参考

重构效果参考

✖ 错误范例

与原作的色彩感受差异过大。这是因为聚焦强度没有考虑明白，以及颜色比例也有问题。

也可以在重构作品的各个区域中采用与原图相对应的区域的颜色。如果原图的色彩有多套体系，可以只选择其中一部分来重构新图。

不要相信数据，要相信自己的感受。走对方向是最重要的，要忠于目标，否则就会迷失。

取色原图

重构作品中的墙壁分为两个区域，选用了大红色和黄色，这也是原作中最关键的两个色彩印象。然后是下半部的粉色，原作中下部分也有一朵粉色的花。浅绿色很重要，它与春天的气息契合，因此用做了花瓶的颜色。水果柄的颜色经过细致考量后选择了紫色，因为原作中的紫色也是比较明显的。

色彩重构参考

重构效果参考

✖ **错误范例**
与原作的色彩感受差异过大，主要是面积比不合理造成的。

取色原图

这个作品的重构比较难，尤其是重构作品中果子的颜色的选择难度很大，最终舍弃了女性人物身体上的颜色，而选择并强化了墙壁的颜色。原作的画面是时尚的，但是蓝色有些脏，因此重构时没有从画面中取色，而是选择了能够让重构作品看起来更时尚的明亮的蓝色。

色彩重构参考

重构效果参考

✖ **错误范例**
这个重构作品的颜色虽然好看，但是与原作的色彩感受相差太远，这样做起不到训练的作用。

✖ **错误范例**
为什么前面说提取色卡的意义不大呢？因为人的色彩感受与软件取色数据是两回事。用软件取到的蓝色是有些脏的，用在重构作品中并没有体现出原图中的时尚感，而调整为很亮的蓝色后才与原图的色彩印象接近。

设计训练：借鉴色卡配色与 UI 设计

这里我们会看到一个非常典型的现实问题，我们觉得不错的颜色往往来自其他品类的作品，例如，我们要做的是 UI 界面，而色卡的颜色是从摄影、插画或绘画作品中提取的。

我们以为它们的颜色好看，有可能是因为造型传递了某种让我们迷惑的信息，或者是因为原作品的色彩对比让主色显得娇艳。真正用这些颜色时，很有可能会发现用它们后的效果不好。此时要怎么做呢？就是舍弃它，再去寻找合适的色卡来借鉴。

我们之所以去借鉴其他作品的颜色，一方面是为了获取灵感，另一方面为了提高效率。在你掌握了色彩设计的原则和方法并积累了一定的经验后，可以很从容地选择可以给你帮助的色卡，并迅速完成工作。

从借鉴的照片中获取的色卡有很强的女性特征，并且有一点淘气和可爱的感觉，颜色也很复古和可爱。尝试借鉴这组颜色。

这里的训练建议选择商业设计，同时要对自己选择的作品的造型进行分析。例如，本训练是以女孩心情为主题的作品，整体氛围有一点点淘气、可爱。

将提取出的粉色（主色）放入画面中，效果非常令人失望。原图中看起来很娇嫩的粉给人感觉很脏一点都不可爱。

这是因为照片本身的颜色做了很细腻的调和，也就是说，这些颜色有很细腻的变化和过渡。而 UI 界面是扁平风格，没有空间去加入更多颜色来做变化和过渡，一个颜色不好看，就无法调和。不用继续借鉴这个色卡，放弃它。

插画以及从插画中提取的色卡的色彩结构简单，主色、配色明确，画面也表现出了淘气、可爱的情绪。这次能否借鉴成功呢？

这次依旧是先从主色开始填入颜色。原作虽然比UI界面复杂，但是表达的情绪与我们的需求很接近。主色换成了淡紫色，配色尝试用蓝色，年轻女孩儿的气息就表达出来了，与之前尝试的陈旧感不同。

继续加入黄色和深蓝色，注意两种颜色的比例。在4个页面中，分别感受主色、辅助色、点缀色的关系是否是和谐的。这次的借鉴配色没有增加其他的调和色，都是采集于借鉴的插画中。

感觉这个方向不错，继续完善它。这里调整了很多细节。例如，为第1个界面中的服装调色，将第2个界面过多的黄色去掉，为第4个界面中的所有图表描边借鉴作品也强调了描边，所有文字的颜色也都换成了蓝色。

最重要的是重新调整了主色，减少了白色面积。这个调整的效果更好，比之前的形象更突出。

做这个练习时，如果两三次都没有找到合适的色卡，可以借鉴部分颜色后舍弃色卡，然后根据自己的经验继续完善作品。实际工作中也是这样，不一定要完全遵循色卡本训练只是恰好可以遵循色卡做到最后。

设计训练：无关审美，把握色彩比重的一致性练习

1.选择复杂一点的造型作为改色造型，选择一张色彩比较优秀的作品作为参考（作品在本训练的末尾）。笔者使用的参考作品的颜色很特别，难度有点大。你可以找更美观的作品来参考，而不是找特别的作品。如果参考的作品与改色作品的造型差异非常大，这就意味着借鉴的难度特别大。

2.我们的目标是尽可能让改色作品的色彩比重与参考作品一致。首先，观察原作的主色，再观察改色作品的情况，然后将背景色改为绿色，可以用软件来获取颜色，但仍然需要眯起来眼睛观察获取的颜色是否准确。其次，观察其他重要的颜色，黄色、品红色特别明显，那么在改色作品中先加入这两个颜色，感受一下效果。

3.前期也可以尽可能先填满颜色，因为画面中有很多要留白的区域，我们的感知不准确，对选择合适的颜色会有一些迷茫，可以在填满颜色后再进行调整。

4.黄色作为辅助色是很明显的，但是画面整体有一种脏的感觉。如果黄色放在外围（如第3步时），画面就会过于明朗。把外围的颜色换成灰度很高的品红色，就会更接近原作。试着重新安排黄色的位置，虽然面积还是很大，但是并不会像第3步时那么具有很强的势力。

5.原本中间加入了品红色（第2步、第3步时），但是这样会造成品红色的势力过于强大，虽然可以凸显它，但是会使其失去点缀绿色的作用，所以把中间部分改为绿色，加强绿色的势力。黄色和品红色安排在装饰和人物身上，既重要，又不会喧宾夺主。

6.在参考作品中，蓝色叠加黄色会自然过渡出暖一些的绿色，而且比重很大。所以与第4步相比，这里增大了暖绿色的比重。此外，反复调整细节。

7.大的色彩比例一旦明确下来，就要反复修改小的色彩比例。参考作品中的红色是由黄色与品红色叠加产生的，面积不大，在这里增加了红色的细节。另外，参考作品中的明黄色线条非常多，在这里也增加了这个细节，并且在局部还做了一些调整。深紫色比例之前少，这里也进行了少许增加。

这里的配色只是一个参考，改色不只有一个答案，而是可以有很多套不同的配色方案。比如你也可以试试不改动造型而用渐变色来填色。可以把一个训练继续下去，这样能更好地感知色彩，提高创作能力。

8.这个作品使用了肌理噪点，所以用软件是很难准确获取到合适的颜色的。这里还采用了丝网印刷风格的配色，色彩的混合造成颜色层次多，这也是借鉴的难点之一，可移步第13章阅读。

借鉴时，需要反复观察两个造型之间的区别，深刻认识两个完全不同的造型，观察画面层次、色彩位置、信息传递比重、颜色使用的特色等。因为造型不同，颜色原本的对比感受在新环境中是不一样的。此时提取的色卡用处不大，但对初学者还是有必要的，可以放在一边帮助自己。

不能选什么颜色就填什么颜色，而是要根据新环境的变化去调整颜色。例如，参考作品中的暖绿色的比重很大，但在改完的作品中没有加这个颜色，而是使用了略淡的暖绿色。原因是什么呢？就是在新的造型安排下已经没有暖绿色的位置了，如果用参考作品中的真实颜色，在新作品中就会形成颜色过重的感受。在新作品中改掉了这个颜色，保持了整体色彩的近似统一。这是非常难但能够很好地锻炼综合色彩能力的训练方式，务必多尝试。

设计训练：作品互换配色的练习

做这个训练时一定要寻找两张色彩风格差别特别大的作品作为改色的基础。

左图呈现的是积极、阳光、清爽的色彩感受，右图呈现的是暗沉、低调的色彩感受。两张图的色彩面积比的差别也很大。我们要在这样的基础上开始换色。

建议提取颜色进行观察。

1.可以两张图一起做。将两张原图和色卡都放在旁边。不是不能选择其他的作品类型，例如可以选择插画，因为选择插画有几个好处，一是矢量格式方便修改，二是作品复杂程度适中，三是没有商业信息干扰，四是色彩风格差别足够大。但是插画很容易涉及固有色的运用，比如第1步就遇到了很大的难题，水是蓝色的要换成什么颜色呢？先试试换成沙子的颜色（来自互换作品的脸部颜色），而另一张作品的位置突出的裤子的颜色就改成了蓝色。

2.调色的过程中反复实验。慢慢替换叶子、蓝天、衣服等颜色，并且感受色彩比重的变化。

3.处理左图时，发现右图原图中的元素有描边，于是把游泳圈、云彩改成了描边风格。处理右图时，感觉左图原图中蓝色的面积太大了，所以在右图中再次增加蓝色。

4.越接近调色的尾声，对色彩比重的感知就越全面。现在左图已经彻底打破了固有色的局限，呈现出了右图原图中的土绿色与土红色的对抗，并有少许线条的陪衬。颠覆性地修改了作品的主色和配色的关系，画面很清爽，也很别致。

右图继续加重主色（蓝色）的面积与辅助色（粉红色）的关系，让画面的色彩更单纯。我们原本还被原色彩印象局限着，之后彻底打破局限，感受新作品的色彩关系，就对色彩有了新的感受和控制力。

第12章

配色避坑，弱点就是变强的机会

设计训练：太花！两个简化配色的思路

有经验的人通常非常清楚自己要做什么样的设计，因此会直接增加装饰，实现适中的色彩层次。即使没有明确的目的，一边想一边调试，由于审美标准是明确的，因此最终作品也能够实现适中的色彩层次。

初学时用色容易没有计划性，没有最终目标，没有熟练的审美准则，喜欢什么颜色就加入什么颜色。颜色太花哨就是一种典型的失衡，是色彩层次太多了。

修改方向：减少层次，减少用色。要确定主色，明确主辅色的关系；或者也可以明确主色与点缀色的关系（不强调辅助色）。

公司介绍页。应该不会有人觉得当前的页面好看吧，画面中主次不分，元素复杂。本训练中我们要尝试为这个结构改色。

1.将背景中的渐变色换成单色。画面分上下两部分，上半部分的信息为品牌信息，下半部分的信息为产品信息。

2.去掉面积较大的复杂的颜色，使文字信息呈现出来。

3.将任意形状的渐变色作为背景色。在Illustrator中有3种渐变类型，其中一种就是任意形状渐变。要注意的是，如果要用渐变色的背景，前景就不能复杂。因而把前景都换成了线条，同时线条的颜色改为白色，作为调和色。现在画面现在变得清爽了。

4.这部分的重点是调整出满意的背景色。在第3步的基础上，用渐变工具从画面左上角到中间下端做渐变，增大蓝色的面积，而右下角的红色会更发紫，其他颜色的空间被压缩。画面虽然是渐变色，但是也有了一个渐变主色，与其他配色的关系更清晰。这种渐变色的调整不是随意的安排的，是有意为之，让渐变的逻辑也在自己的掌控之中。渐变会产生大量丰富但有规律的色彩层次，会使画面丰富，却不会凌乱。

5.这一步明确主角色。如果把这一步仅理解为改几处文字的颜色为蓝色，并且说它们只是辅助色，这样的认知是不对的。虽然文字的面积过小，但实际上它是主角，与品牌、广告语一样都属于核心信息，把它们修改为深蓝色的目的是压住画面的浮躁，同时强调商业信息的重要性。

6.最后一步修改细节，完成修改。除了这个修改方法，我们还可以直接从品牌色入手来修改。

7.如果Logo所在位置的背景色为深蓝色，那么最下端的边条颜色也要改为深蓝色。同时要意识到，既然左边有一块颜色是深蓝色，那么右边也要有一块颜色是深蓝色。最后深蓝色形成三角形平面结构。蓝色确定后，就要确定第2个颜色，笔者先考虑互补色和冷暖色，所以这里的第2个颜色就是橙色。

8.确定橙色后，再确定一个红色作为重点的点缀色，是为了给橙色增强气势。接下来就可以修改下半部分的颜色了，也改成橙色与蓝色，让上下两部分的颜色有呼应。背景色改成淡橙色，让前景、后景的关系明确，并且它也是主色的同频色，可以加重主色的蓝色印象，给蓝色"撑腰"。

9.将其他六角形都改成白色，这样主题关系就明确了，3个颜色的层次关系也非常分明。

10.细节调整就相对简单多了。注意画面需要很透气才会舒服，因而深色的地方要有浅色，浅色的地方要适当有深色，将其他几个颜色填入合适的位置，彼此呼应，最终的画面效果很大气。

设计训练：太花！多色设计中如何控制颜色不花哨

画面需要多色时，怎么才能不花哨

我们可能已经通过前面的训练掌握了减少色彩和色彩层次的方法。但是有的作品确实需要颜色多一些，例如庆典、节日、购物等主题的设计如何才能控制画面有节制的"花"一下呢？"花"到什么尺度是我们可以接受的结果呢？

答案是：采用同一调和、位置调和、面积调和、花色与纯色的平衡法则、秩序调和、冷色与暖色的平衡法则以及黑白灰调和，并且安排好明度区间。

1.人们总觉得色相多了是很难控制的，或者说每次失败都认为是色相多了。其实并不是，例如现在这个作品，即使减少色相，效果也会很花。

2.减少色相后依旧很花。现在已经删掉了大部分的绿色、蓝色和紫色，只留下暖色，对比关系下降了，但还是花哨，这是因为没有逻辑、秩序。即使都换成单色也不行，因为需要上色的造型太多，只依靠调整颜色不能解决问题。

3.采用花色与纯色的平衡。如果打算将车载的物品设置为多色，背景就不能更花哨，要改成单色。首先建立好图地关系，让背景干净，前景热闹一点。

4.采用冷色与暖色的平衡。前景颜色只要设置为暖色系,就会与背景颜色区隔开,实际上背景选择的湖蓝色是暖色的,这样主要考虑到作品的主题是购物,画风要清新,并且要稍微热闹一点。

5.现在的冷暖对比很强烈,画面躁动感降低了。但是与主题不符合,造型也有偏差。面积调和、位置调和是通过造型做到的,可以看到只有骑车的人这一块区域是有花色的,其他区域不做花色。

修改方案

6.既然只是在一个区域里做花色,那么没用过的颜色都可以用,如蓝色、绿色、粉色。关键是要**就近**进行同一调和。例如衣服设置为绿色,周围就一定要设置红色,红色旁边是蓝色,蓝色旁边是黄色。因为形成了冷暖对比、互补对比,所以颜色就直接调和了,并且就近解决了躁动的问题。这部分的面积小,对整体画面的影响不大。作品是小清新风格的,因而每个颜色都加一些白色进去,降低一些饱和度。

7.对于商业类型的主题,有较大的明度区间是特别关键的,这样形象才能更加清晰,阅读信息才会更加舒适。

在笔者的"色彩功能取色法"(见《色彩设计法则:实用性原则与高效工作法》一书)中专门提到这一问题。

设计训练：单调！不要混淆简洁与简单

简单是缺东西，不论是造型还是色彩，总之画面内容量过少；简洁是一种风格，它虽然内容不多，却少得恰到好处。现在的 UI 设计都很倾向于简洁风格，但是一定要与简单区别开。

你可能觉得，不是你想设计得简单，而是信息给得太少。这种情况要怎么办呢？颜色可以解决这个问题。只要控制好颜色，即使只有很少的信息也可以设计出复杂效果。只需要增加色块就好。色块可以叠加，还可以渐变，信息量很少的情况下，画面就可以越来越复杂。不过本次训练主要讨论的是简单与简洁，不需要做得太复杂，只需要探索如何变成简洁的风格即可。

1.这就是一个典型的简单的作品。有彩色的面积比较少，颜色层次比较少，画面重点不突出，几乎没有什么装饰。虽然我们想要追求简洁的风格，但是往往会因为过少的内容而导致效果变成简单。怎么解决这个问题呢？在这样一个有限的空间里，信息有限的情况下，我们先把一部分信息放在一个色块中，并让色块"浮"出来。

2.效果就是这样。其实没有增加信息，但是凭空多出了一层色彩，就可以把之前平铺似的画面变成有两个层次的效果。

3.如果换成有彩色，那么只要增加一个颜色，画面就会更加复杂一些。但是背景色上是没有信息的，这样的聚焦没有意义。

最适中的情况

4.换成前景聚焦，效果很好，其实这样就已经是简洁风格了。有彩色的比重刚刚好，色彩层次的复杂程度也很合适。

5.继续探索再多加一块颜色的效果。加入颜色后，左右两部分失衡了，颜色也有点多。

6.将前景的一个色块更换为图像，效果明显变得极为复杂。

7.减少一个颜色，作品的色彩层次又向简洁靠近了。在修改过程中你可以反复感受增加颜色或减少颜色的变化，慢慢就能掌握最恰当（第4步）的状态。如果自己的配色效果很容易变得单调，可阅读第6章的内容。

设计训练：太脏！商业设计要谨慎使用灰度色

商业设计不要太暗沉、太灰。

有的人特别欢灰度色，一部分原因可能是不敢用亮色，不敢用纯色，以及不注意用白色。

商业设计特别忌讳脏脏的，颜色对比分不清楚层次的话，会给人感觉企业形象不鲜明，等同于这个企业不太好。

其实不仅是商业设计，很多主题的创作都不适合用灰色或暗沉感的颜色。改变的方法就是减少灰度色，并注意使用纯色、亮色和白色。

即使经验丰富，配色时也要认真思考，不要让自己落入习惯中。方法是要避开在这个区域里选色，同时要去做对比练习（见第4章）。

提取的这组颜色一目了然，都是灰度色。

很多人感受不出来什么叫颜色脏，就是颜色不够纯。在作品中不能全部都用纯色，同样也不能全部都用灰度色。

使这组颜色后纯度提升了，颜色的明度自然跟着变化。

把这组颜色的明度也提升到最高，纯度也会跟着变化。

1.我们要把这张招贴调整得更好一些。原则已经明确了，要增加对比度，减少灰度色，让企业形象更鲜明。

2.首先确定上下两部分颜色的色彩关系。如果上半部分选灰度大一点的颜色，下半部分就不能再选择灰度大的颜色了。或者上面选色了深色，下面就要选择浅色。要大胆使用白色，能立刻拉开色彩层次。

3.看看整体感觉是否还可以，能否继续修改。如果不行就要及时更换思路。如果还可以就继续调整细节。现在可以继续调整。顶部有点乱，下面的颜色有点多。为了保持红绿搭配的整体统一，需要减少色相。

4.删除过多的颜色，让画面主要保持红色与绿色的搭配。深浅不同的红色要搭配深浅不同的绿色。大面积的颜色尽量清爽。顶部的红色虽然不是纯色，但是灰度不是非常大。

5.再换一版三色搭配。运用紫色、黄色、绿色搭配。要敢于尝试更多艳丽的组合，减少灰色的使用，慢慢你的配色就不再那么"脏"了。

6.再换一版蓝色的搭配。注意同色相颜色之间的层次感，并且要注意白色的使用。

7.如果想要主色与辅助色的搭配，在这样的版式中是很容易实现的，更换一个颜色就可以了。

设计训练：太脏与太艳！根据主题需求来把握尺度

太脏的颜色一定要改得很艳丽吗？不是，要根据主题的需要而定。如果是清新风格的主题，颜色改动的尺度是非常细微的，颜色多一点或少一点都要很谨慎，对比强烈与否也要根据画面的需要而定。

有的风格需要颜色脏一些，就不能太艳，比如莫兰迪风格，以高级灰著称，它的脏是有条件的，不是无极限地脏下去。这两组作品放在一起，我们就会知道，即使是脏与艳。每个作品也有它自己的标准，这个标准不是通用的。

1.色彩的比例应根据主题的需要来确定，差一点都不行。例如，这个雪场主题海报，造型选择了小清新的风格，那么配色要更为精准，控制不好的话，效果就会很不舒服。

修改方案一

2.将地面改成白色，这是雪的颜色，所以是没问题的。天空的部分有文字，所以蓝色可以稍微艳一点。蓝色与前景的对比烈了一点点，但是这个比例是可以接受，既强调了文字，也强调了前面的人物。

修改方案二

3.改成这样也可以。雪景带一点点透亮的蓝色，这个颜色再脏一点或者再深一点，就都不像雪地了，同时也会导致整体画面变脏。天空更柔和一些，对比减弱，相当于强调整体画面的统一性，不像第2步中造成了前景与后景的对比。

4.圣诞主题的海报，形象很鲜明，但是对于小清新的画风而言颜色实在太艳了。

5.修改颜色，现在就不再艳丽了，背景中两个颜色的界限不鲜明，突出了整体。现在这个颜色是可以的。

修改方案一

6.也可以改成这样，远景略微脏一点，就会衬托得前景更干净。背景只改动了那么一点儿，给人感觉是天空为夜景，圣诞老人快要到上班时间了。

修改方案二

7.还可以改成这样。远景不变，将近景的颜色改得亮一点，人物就像站在雪地一样。调整颜色的尺度要自己摸索，微弱的色彩变化能引发不同的效果和传递不同的信息。

8.莫兰迪配色以高级灰著称，乍看这样配色没问题，但是作为一幅简洁风的作品，其形象过于简单了。其原因并不是造型太简单，而是配色的问题，通过改变颜色就可以解决这个问题。

9.首先让山体与河流的颜色更明确靠近蓝色，也就是不让它那么脏，这也是确定了冷色的位置。

修改方案

10.把树木的颜色改得再鲜艳一点，前面的颜色向棕色靠近，后面的颜色向粉色靠近。从冷暖的角度来说，前面的事物相对离我们更近，颜色暖一点更好；后面的事物相对离我们更远，颜色冷一点更好。顺便再调整一下河流的颜色，让它略浅一点点，与山体的颜色拉开。

11.最后改变天空的颜色，不让它那么脏，调亮一点儿。现在画面整体的状态既灰又高级。所以说灰色是有尺度的。

12.假如要创造莫兰迪风格的作品，此时的颜色太艳丽了。可能你会觉得这些颜色都挺灰的，虽然个别颜色不够灰，但它们的确是莫兰迪配色，为什么还会艳丽呢？因为没有考虑颜色的对比关系，现在的对比是没有层次的。

13.如何让颜色对比有层次呢？可以让远景的颜色淡一点，近处的颜色艳丽一点，这本身也符合视觉规律。同时，离我们近的颜色可以略微暗沉，让视线聚焦在画面中部，因为中部有文字信息，聚焦不能在底部。

修改方案二

修改方案三

14.其实本训练的简洁风采用什么颜色并不是大家关注的，因为本来所选的颜色也不是真实事物的固有色，关键是色彩如何调和，这里从远景渐变到近景的调和采用了秩序调和，画面效果会给人感觉很舒服。

15.如果选择的颜色都是灰度色，就要灰得有节制。如果要用到相对艳丽的颜色，就要考虑清楚这个颜色的合适的位置。近景中如果安排了暖一点的颜色，远景中就要安排冷一点的颜色，通过对比，远景和近景中都有相对艳丽的颜色，做到了首尾呼应，画面也给人很舒服的感觉。

设计训练：太素！单色调要加强对比

颜色太素的主要原因是不敢加强对比

如果总喜欢用单一色相，配色效果一定会比较素。我们配色不能逃避纯色，也不能逃避互补色，更不能害怕强烈的对比。在第4章中有一些对比的基础训练，要多练习，把自己的色域打开，大胆尝试任何颜色，一旦敢用了，它们都是你的工具，能帮助你实现最好的作品。

颜色太素的另一个原因是色彩层次太少

在第6章中讲解了很多增加色彩层次的方法，要多练习，试着用起来。

修改方案

害怕应用对比色是不行的。对比才能产生美，如果都是近似色，虽然不容易出错，但是配色会没特点，并且不适合所有的主题。我们可以先从相邻色开始尝试，例如，蓝色的相邻色是紫色和绿色，绿色的明度比紫色的明度高，所以选择用绿色去做对比。

既然背景很暗，就试试用很亮的绿色。瞧，效果还是挺好的。一旦你感受到对比的魅力，就不会再害怕用色了。

修改方案

颜色太素的原因之一就是色彩层次太少了。这里选择了一个背景色之后，就再也没有其他的思考和调整了，此时的画面就显得略微单调、素气。

如果能够增加一些变化，如让背景色有不同的深浅，增加一点阴影，增加一些插画形象，等等，这样即使画面颜色单一，也能让整体效果更有活力，有张有弛。

设计训练：太素！敢于使用互补色与强对比

　　笔者在设计的早期害怕用红色，现在不但不怕，还会觉得红色很好用。所以要克服胆怯，一旦掌握了方法，就没什么可怕的了。

　　有人特别害怕互补色和强对比。笔者建议你要先打开自己的色域，什么颜色都喜欢，什么都能为你所用。颜色就是一种工具，它用来表达情感、传达美感、解决问题，而不能给你制造问题。

1.如果想做一幅夏天的插画，这样的配色肯定是不行的，主要是因为配色不够欢快、活泼，颜色也不够娇艳。娇艳的感觉一定是要有对抗才能体现的，用互补色是最佳选择。

2.例如，把背景颜色的饱和度提高，让画面"热"起来，再把底部的颜色换成冷色，让其与背景色形成对抗关系。但是雪糕这个重点被忽略了。如果只是背景有一些对抗关系，就相当于避开了主角而在配角上做文章。

3.现在弱化背景，也就是说把背景的对抗关系减弱，整体感觉可以往甜味方向去调整，换成了淡黄色。

4.海水改为粉红色。这是因为想要强调美食（雪糕），又要能体现可爱感和夏天的炎热感。

5.接下来给雪糕制造对比色。巧克力豆就像西瓜籽。关键是这两个颜色怎么才能调和呢？稍微降低一点儿明度就可以了。

修改方案

6.可以用渐变的方式设置红色与绿色，绿色选择暖绿色，中间设置一点儿黄色，过渡会更自然。

7.画面中非常需要冷色来平衡，在中间设置冷色的雪糕是一个正确的做法。画面立刻就稳定了。所以说只要掌握了方法，互补色并不可怕。

设计训练：太飘或太沉！打开自己的色域，让感知更宽广

有的人很喜欢用很"白"的颜色，就是用很接近白色的颜色，并且画面中几乎没有深色。这样的配色会让画面很飘，像是会被风吹走一样。而有的人喜欢用非常深的颜色，使画面看起来很重。

造成以上情况的原因一方面是创作者用色有局限，另一方面是其对主题的理解不到位，没有从作品的需求出发去创作，而是遵循自我的感受，从自己的喜好和习惯出发去设计。

个人创作可以表达一定的"极致美"，但也要与主题契合，毕竟艺术创作应有时代审美，并且有价值观表达的责任。因而想要作品更好，就要突破自己的局限，打开自己的色域，让感知更宽广。

1.在讲解色彩情感时，我们讲述过幼儿的颜色是淡雅的，而且这是给父母看的，这种色彩印象符合目标消费者的心理感受，但是小孩子往往不喜欢没有颜色的儿童画，他们会被动态的、颜色艳丽的事物吸引。

2.其实不用害怕在这里用多色，因为这些颜色的面积很小，位置分散，只要在颜色里面加一点儿白色进行调和处理即可。

3.因为人物是主角，所以确定了人物的配色后要再看一下画面是否均衡，此时红色的量比较多。

修改方案一

4.那么，考虑到背景是要反衬主角的，所以要选择互补色。

修改方案二

5.如果要表达完整的形象，就选择与红色一致的同频色。注意要冷暖平衡，主角是暖色偏多，背景选择暖红色就显得有点燥热，而选择稍微冷一点儿的红色，画面就会很舒服。

修改方案

6.如果是商业主题的作品，不论是什么企业，做成这样的深色，都会让画面效果过重。

7.其实蓝色或紫色的明度都很低，在不做太大改动的情况下，只要脱离无彩色，画面就会完全变个样子，不至于那么沉重。

设计训练：聚焦混乱与情感表达不清晰！
追求审美也要确保信息准确

　　聚焦混乱是初学很容易犯的错误。色彩为设计所起到的作用有 3 个：提供审美享受、传达情感信息和提供功能性。所谓功能性，就是有辨别，有对比，有了辨别和对比，就可以产生阅读信息的重点和次重点，让观者的视线根据设计好的引导路线在画面上移动，这个就是聚焦。没有不做聚焦的创作，不同主题和需求的作品都有聚焦，只不过传达方式不一样而已。

　　本次训练还涉及情感表达的不精准、不清晰的问题。产生问题的原因是创作者刻意追求审美。有时一个好看的作品看起来不契合主题，通常是因为情感表达有问题，只是无意义的美，这样不是好作品。

1.初看这个会觉得很漂亮。粉色和蓝色的搭配很好看，装饰花朵也很好看，甚至看起来还很高级。仔细分析会发现一些问题，例如，蓝色和餐厅的形象是否合理？简洁风的花朵装饰的聚焦是否太过强烈？现在这个设计会让人们的视线在右上和左下两个位置反复移动，无法停留，聚焦产生了问题。在情感表达上选择了会降低食欲的冷色，不适合本次训练的餐饮主题海报设计。

2.先不考虑聚焦问题，因为聚焦色是点缀色，而我们要先解决主色表达的情感的准确性问题，然后再去改点缀色。我们已经学过前面的内容，有人可能会意识到需要在图片中获得颜色，比如获得胡萝卜的颜色。

3.也可以选择水果的颜色。但是当前大面积的背景色是浅色的，再选择浅色来搭配就会给人过轻的感觉，一方面不像餐厅，一方面形象太柔弱。

4.如果选择粉色的同频色，并且是纯度高的颜色，那么这样的情感表达是否准确呢？红色用在餐饮业的海报设计中是比较多的，但是多数针对的都是快餐店。如果是中式餐厅的海报，一般颜色就要厚重一些。

5.姑且选择酒红色（这是假定的客户需求方向）。这个颜色比较成熟，与产品定位的高档感靠近，也适合中餐，同时还有点时尚的味道。这个颜色也与产品的碗的颜色接近，有呼应。接下来就可以解决聚焦问题了。

修改方案

6.此时的聚焦太重，这是因为颜色的面积太大了。尝试减小聚焦的面积，聚焦的重点更明确了。

7.将聚焦的蓝色改成了绿色，看起来比蓝色新鲜很多。减少了一些聚焦点，让画面更简洁，同时有一点年轻和时尚的味道即可。关于聚焦的更多内容可以阅读《色彩设计法则：实用性原则与高效配色工作法》一书。关于情感表达的内容可以阅读本书第7章。

设计训练：聚焦混乱！传递信息要有序

信息的结构主要分为并列结构与顺序结构。同一层的并列信息的配色应该是一致的，除非有必须聚焦的理由才会改变颜色，否则会让人们阅读信息时感到很不舒服。

3.不应该勾边　　2.应该与主色相同　　1.并列信息的颜色要一致

1.我们以三折页的设计来观察一下聚焦混乱的问题。打开3个页面后，视觉上要统一，中间页的图标用了红色，而没有用蓝色（主色），但这种强聚焦并没有特殊信息需要强调，所以这样做就很奇怪。右页上有一处为灰色，但是它处在并列信息之中，这样做就是故意提醒别人它的不同，这也属于乱聚焦。左页上，有一处被一个矩形框出，但这里的信息属于顺序结构，这样的聚焦会让画面混乱。

修改方案

2.去掉乱聚焦的部分，现在的设计看起来才是舒服的，我们可以按照顺序来阅读信息。

3.文字区的文字与标题文字的粗细不能相同

2.并列信息的颜色要一致

1.页面之间应做区隔，形成聚焦

3.乱聚焦也包括不做聚焦。现在的三折页只有一个底色，没有任何空间划分，哪里是重点？让读者从哪里开始阅读？都不清晰，这就属于不聚焦。如果分隔区域，并有一定的引导（聚焦引导），画面就会舒适。并列信息的内容、标题的设计都要一致。最后还要注意，如果想让信息有逻辑层次，那么标题和具体条目应通过不同的设计表达出来。

修改方案

4.当前信息分成了左右两个部分，人们可以先读左边的信息，再读右边的信息。在设计上逻辑清晰，标签明确。色彩对比可以提供视觉引导功能，也营造了很好的视觉美感并帮助传递了正确的信息。

设计训练：固定色练习，通过颜色让画面均衡

固定色练习，关键看思路

如何理解图、地关系；如何让空白区域被周边颜色激活，让画面均衡；如何让颜色之间很好地融合；如何创新，使作品令人过目不忘。

有多少方法能够解决以上问题？这需要你的色彩逻辑足够清晰。

针对本训练的处理方案有几种：单主色作品，例如整个作品是绿色的，自然就能很好地处理好绿色；红色与绿色的对抗；三色搭配，运用三色平衡的方法来选色；还可以挑战有彩色与无彩色的搭配，或者采用渐变色。

先确定面积最大的颜色，并且处理好其与固定色的关系，再继续修正细节。

造型线稿： 首先，造型本身不是很饱满，上下、左右也不是很均衡，这就对色彩就提出了很高的要求，需要用色彩来使画面均衡；其次，绿色是一个富有生命力的颜色，但是有很多人很少用它作为主色或辅助色。本训练主要是看如何安排主色，处理好它与主角的关系。同时围绕主色，看如何安排其他颜色，让画面均衡。

1.在开始时就随意填色是不对的，这样做完全没有效率，一定要先处理面积最大的颜色的关系。

2.笔者从黑白配色方向来讲解过程。先处理面积最大的颜色和白色。

336

3.因为固定色是绿色，那么绝对不要把绿色搁置一旁，一定要把它与周围的关系先确定好。为了让它能够与画面更融合，画面中上下左右的位置都需要有绿色，这样能用绿色把所有空间都激活。同时考虑到白色与黑色是分割状态，要让它们彼此相容。

4.在白色的区域加入黑色，在黑色的区域加入白色，并且让白色呈现三角形的结构，让黑色呈现左右结构。

5.细节调整主要针对面积的大小，这个调整要非常细致，甚至一条线的比重都要考虑到，到底是多一点好，还是少一点好，要反复地尝试。现在的画面基本上是均衡的，但是笔者感受到左侧的绿色比重有些大。

6.为了减少左侧的绿色，可以让绿色过渡到黑色。现在感觉画面是舒服的，空间都被激活了。

学生作业

单色调是最容易搭配的，运用颜色把上下左右的空间激活，同时颜色稳定，比重均匀。现在这幅图的右上角有点儿轻。

笔者修改稿

修改右上角一处颜色，加入与最大面积的深绿色一样的颜色，现在左右更对称、更稳定了。

也可以尝试用渐变色，再加上图案。如果色感弱的话，就很难将画面调整得平衡。这里给出一个示范，让绿色融合其中，画面上下左右平衡，并且也有新意。

这个调整运用了较多的颜色，如灰色、橙色、蓝色和粉色等，绿色很好地融合其中。图形看起来很简单，只有自己尝试做了才知道设计的难度。

学生作业 Yuang

这个作品的缺点比较明显,看到它瞬间就可以感受到草绿色的分布不平衡,画面失衡比较明显。换句话说,草绿色的呼应太少了。

笔者修改稿

虽然下半部分只更换了一块极小的绿色,但是这个作品一下子就成立了。红色的呼应使上、下的空间激活,绿色的呼应使左上、右下的空间激活,蓝色和乳白色使左、右两侧激活。中间圆形的处理非常好,会产生纵深感。

修改方案

笔者修改稿

如果将作为主色的乳白色改成深蓝色,就会使绿色和红色形成更强烈的对比。如果你对修改前后的对比强度的感受不是很敏感的话,还需要多看、多练,不断提升自己的色感。

学生作业 Yuang

这个作品就很有新意,紫色、黄色、绿色和紫红色的运用很有趣,空间都被激活了,整体都很舒适。固定色的练习特别锻炼人,虽然通过分析别人的练习结果会受到很多启发,但是如果不自己动手做,恐怕会缺少细致的体会,难以提高。

设计训练：版面空！用微妙的色彩感知解决版式构图问题

用色彩来感知及修正版式

版式设计与色彩设计是不可分割的，组成版式的任何视觉元素都是色彩，文字是色彩、图像也是色彩，哪怕是一条线也是因色彩对比而让人感知到的。因而色彩组成了画面中的一切，研究色彩其实也是研究版式。

本训练是通过改变色彩比重来调整过于空的版式，从而让整体均衡。这次选的案例是比较简洁的风格，元素越少越能感受到细微的变化所带来的效果。在实际的设计中，往往将很细节的地方做到位了就能够获得品位的提升。

修改方案

1.我们要创作的是简洁、典雅的作品，而不是简单的作品。首先，现在的画面过于对称，显得比较单调；其次，树叶的上下空间较大，没有被激活；最后，在造型上，元素之间彼此分隔，画面显得死板。

2.把其中一片树叶上移，文字叠加在树叶上，画面就会丰富一点。上移树叶后，下面就会变空，需要增加内容，这个内容既不能是需要解读的信息，又不能是色彩过于突兀的元素。

3.增加了一个文字图形，并且用了白色，因为画面的上部和下部都有白色，所以中间增加的白色可以链接上下空间，让画面更舒适。

与第1步对比，虽然变化不大，但是画面显得更加饱满。造型不重复，也没有过渡增加信息，保留了简洁、典雅的风格。

修改方案

4.现在的画面中，上面太重了，下面有一点儿空，上下构图不太均衡。

5.将树叶略微错位摆放，这样就可以让树叶占据更多空间，让构图更舒服，但是感觉缺少过渡。

6.增加一个由点组成的造型，颜色也是绿色，并不厚重，既实现了过渡，又不会让画面失去平衡。

修改方案

7.现在的画面有些简单了，尤其是居中构图，显得有些单调。

8.先试试将部分文字和图形进行左右摆放。现在在植物的周围还是有一点儿空。

9.增加像前两个作品一样的点状装饰，这个装饰可以很温和地过渡。在植物图形周围增加了白色的星星，激活了植物上面的空间。

设计训练：版面空！两个思路解决平面设计构图空的问题

本训练同样是解决色彩比重与画面构图的问题。通过学习色彩设计的知识并提升色彩设计的能力，你的整体设计水平也会有所提升。如果你的设计水平高，那么你感知色彩的能力也会很强。

1.原图是一张邀请函。我们要感受它的色彩比重并判断是否有问题。虽然背景有颜色，但实际上画面中的空间并没有都被激活，角落都比较空。

2.画面中的元素越少，对用色能力的要求越高。我们先把信息做一些简化，保留树叶，过滤掉颜色，这样可以不让原作的思路干扰自己。

修改方案

3.黑色居中的设计是视觉重心极为稳定的排版方式。如果要保留这个设计，需要做的就是让画面的空间激活，形成对称或均衡。黑色具有很强的调和性，我们可以大胆地用一些互补色。现在选择自由度大的笔刷效果，采用三角形版式结构，分别把上中下空间激活。

4.步骤3的画面还是有一点空。可以加一些手绘风格的图形，但是不能再增加别的颜色了，最好还是黑色，这样可以让居中图形的黑色不孤立。此时的设计还没有结束。

5.的手绘风格图形已是三角形构图，略显刻意，可以再加一处，让黑色形成四边形结构，此时画面从简单（贬义）变为简洁（褒义）。

1.再修改一个方案，巩固前面学到的内容。原图的特色不鲜明，有点儿死板。

2.先看看有哪些造型能够保留，然后过滤掉颜色。竖向的倾斜构图很漂亮，但是上下两处区域很空。

3.假如加入两块颜色，选择典雅的棕黄色是可以的。但是它们的面积较小，与叶子的宽厚感不匹配。

修改方案

4.大胆将两块颜色的面积调大。如果每个造型都是分离的，就显得彼此之间没关系。所以可以让叶子与色块有一点儿叠加，让二者产生关系。但是现在这种效果比较死板。解决这个问题的方法还是三角形构图。

5.让黄色块变成3处，并且有大小差异，这样大部分面积都被激活了。

6.中间的颜色改成黑色。黑色显得正式，并且也不影响画面的典雅、庄重感。为了让画面中的造型融合得更好，可以做一些黑色装饰线，尤其是在顶部，这样就完全激活了所有空间。现在的画面中，造型不复杂，颜色也不多，但看起来很丰富。

设计训练：常规局限！固有色也要随环境和主题变化

色彩设计不能一味追求固有色配色，如果自己有这方面的障碍，就要学会打破它。例如，对于草莓的颜色，小清新风格的草莓是粉红色（加白）的，食品广告中的草莓是正红色（比较鲜艳）的，而水彩风格的草莓的颜色很薄，不仅仅加白了，还有水彩纹理会减弱对比度），在作品中应随着情感表达去呈现色彩，在表达悲伤时草莓的颜色甚至有可能是蓝色的。

颜色的具象情感是从固有色的印象而来。颜色也有抽象情感，可以表达积极或消极的信息。因而造型和配色可以拆开表达不同的信息，也可以合并表达一致的信息，这要根据创作的需求而定。

1.我们以这个造型为基础来观察确定草莓颜色的不同方式。

方案

2.在小清新风格的作品中，背景色为含有大量白色的蓝色，那么草莓的颜色也要配合背景色，在红色中加了大量的白色。

示范

3.当背景色更换为天蓝色时，中间两颗草莓的颜色换成了正红色，而不换颜色的其他草莓就显得特别脏（不够娇艳），绿色的植物也是如此，需要加深颜色才显得新鲜，否则就会很灰（一部分绿色改动了，一部分绿色还是步骤2中的颜色）。

1.这是一个关于传染病主题的插画。我们试着为其上色。

2.如果用红色来表达肺部，可以将人阴影化处理。如果想要强调肺部的颜色，那么背景用绿色反衬，就会让肺部的红色特别鲜艳，很聚焦。但这样的搭配太直接了。

修改方案一

修改方案二

3.单色系是医学杂志经常采用的配色方式。这样修改后，造型清晰，信息也能够表达清楚。选色以杂志或报纸的需求来进行，不用完全遵循事物的固有色。

4.也可以采用清新的配色风格，以缓慢而温和的方式的方式表达和疾病有关的信息，让人们不会像看到步骤2的配色效果那么有压力。可见打破固有色配色的局限是非常有必要的。

设计训练：固定色练习，花的黑色为主色，打破固有色局限

如果造型本身不平衡而需要用色彩找平衡，那么设计难度会大大加大。所以在最初进行这种训练时要选择造型平衡的设计。本训练的这幅插画在造型方面的设计比较均衡，形态也比较温和，可以让我们把注意力放在色彩上。

每个人的色彩设计难点不一样，对有的人来说黑色就是弱点。黑色的花并不常见，在配色时也有难度。调整的方向是：合理、美观、舒服。先不求创新，只要符合大众审美即可。

解决这个问题的几种方法

运用色彩平衡法则：实现有彩色与无彩色的平衡：黑色是无彩色，用有彩色来搭配。实现花色与纯色的平衡：黑色是纯色，用有肌理的花色来搭配。实现深色与浅色的平衡：黑色是最深色，周围颜色一定要亮起来，不然画面一定是死沉沉的。

运用色彩功能取色法：要注意画面的透气感，既然有了最深色，就要考虑到最浅色是什么，保持明度区间是舒服的。考虑运用同频色，以增加画面的层次感与物体之间的联系，保证画面的统一。

从色彩情感角度出发：选色不要过于和谐而失去主次，对于黑色来说，与任何颜色搭配，它都驾驭。虽然可以表达很多种复杂的情感，但是应尽量让画面清爽，因而选色不要太混沌，要有明确的色彩倾向。

在保证以上方法运用得当、保证作品的色彩搭配成功的基础上再根据个人能力来做创新。

造型线稿：正中有一朵完全开放的花朵，固定颜色为黑色。在造型上还有多支花朵，要为它们配色。

示范

渐变风配色终稿。创作方向可以有很多，使用渐变背景及肌理效果的设计会增加一定的难度，所以作为参考给大家讲解一下。

✖ 错误范例

枝叶的面积很大，并且形成了三角形结构。如果将它们的颜色改成除黑色之外的其他颜色，就会影响黑色的主角地位。

✖ 错误范例

花瓶的面积也很大，如果颜色过深，会使花瓶更吸引注意力，黑色的花也很难成为主角，因而花瓶的颜色需要弱化。

✖ 错误范例

背景换成没有肌理和渐变的，感觉画面就会过于安静了，缺少作品感，也不够特别。

✖ 错误范例

白色的运用是非常重要的，也要谨慎，如果白色的面积太大，与黑色的反差就会太大，会影响主体形象的完整性，而且此时的画面头重脚轻，花朵看起来悬空了。

✗错误范例

这样的配色过于随意，没有很好地用前面所学的知识和方法来做训练。训练要有目标，训练过程中要注意体会细节。现在这个配色不符合合理、美观、舒服的目标，没有达到训练的目的。

✗错误范例

在花的造型一致的情况下，如果能够选择一样的颜色，就会形成统一感和同频效果，也就是形成秩序，越有秩序的事物，就越容易合理化，越容易被接受。现在的画面缺少了秩序感。

正确范例分析

4朵花用了相同的品红色，在画面中形成四角形，稳定住了中心；用了紫色的4朵花形成了三角形构图，激活了中心与周围空间的联系，可以达成上下的沟通。

正确范例分析

左右的颜色这样搭配形成一种对抗，让画面多一点儿趣味性。右侧的紫红色为冷色，左侧的绿色为暖色，形成冷暖平衡。上下的颜色搭配属于有彩色与无彩色的平衡，让人的注意力集中在上面。掌握这些道理后，改成其他颜色一样可以搭配出很舒服的作品。

学生作业 海鸥

这幅作品很复古。紫色和绿色的搭配非常漂亮。
这里选择了发蓝的紫色、发灰的淡紫色，很容易
达到和谐的效果。

学生作业 河马

这幅作品是另一种味道的复古。主要是橙色和绿
色的搭配，画面稳重，色感很好。

学生作业 林小宁

配色结果是可以的，但是情感上有些平淡。有时
不是做到合理就可以了，还需要自我突破，寻找
特性。

学生作业 179

作品本身的思路是可以的，还需要做一些细节调
整。例如，现在右下角的花朵颜色与中心黑色的
花芯颜色一致（粉色），这会让视线在二者之间
来回移动，需要进行调整。

如果不用黑色作为固定色，作品创作的难度就会降低。如果你觉得做黑色的创作太难了，可以试着自己降低难度。

没有黑色以后，主要是将主体形象的状态是否明晰，配色是否和谐、好看、有特色作为标准。

学生作业 林小宁

这幅作品很不错，美观、大气，并且颜色分配有度，重心清晰、稳定，主角分明。想象一下，将它摆放在客厅里也是很漂亮的装饰画。

修改方案

学生作业 杨弯弯

这幅作品中对黑色的处理很有趣的，缺点是透气感不够，整体不够高级。

笔者修改稿

这个修改想尽量保持它原有的气质，只改了几个颜色（尽量少改动）：把背景的暖色变成了冷色，这样就形成了前景躁动，后景清冷；让红绿对抗更直接一点；让黑色稳住重心。

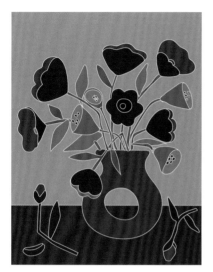

学生作业 189

画面有些闷，这是色调的问题。红绿搭配是有趣的，很大胆。

笔者修改稿

尽量保持它原有的方式，改了几个颜色（尽量少改动）。把背景暖色变冷色，提高明度，烘托主体花。调整一些细节，比如花蕊等地方。

修改方案

学生作业 123

色调是舒服的，但经不起推敲，如果能够把花瓶和花朵明确区分就会更好。现在紫色的花很突出，但是画面上下的对抗有点儿无序。

笔者修改稿

尽量保持它原有的方式，改了几个颜色（尽量少改动）。改动的目的是拉开层次感。改动了背景色，让主体更分明。蓝色与紫色的搭配更有清秀感。

第13章

配色风格，掌握18种色彩特征

设计训练：丝网印刷风格配色及原理

设计训练：三原色风格配色

设计训练：四色印刷风格配色

设计训练：复古风格配色

设计训练：莫兰迪风格配色

设计训练：治愈系风格配色

设计训练：日式可爱风格配色

设计训练：扁平风格配色

设计训练：繁琐风格配色

设计训练：拼贴风格配色

设计训练：中式红色风格配色

设计训练：中式富贵华丽配色

设计训练：中式剪纸风格配色

设计训练：彩虹风格配色

设计训练：视觉刺激（时尚）风格配色

设计训练：渐变风格配色

设计训练：渐变之弥散光风格配色与酸性风格配色

设计训练：用 Adobe Photoshop 进行双色调配色

设计训练：用 Adobe Illustrator 进行一键换色

设计训练：丝网印刷风格配色及原理

　　丝网印刷风格的配色实际上并不是配色风格，而是一种具体的工作方法，是第3章中谈及的混合叠加风格的方式之一，由3个颜色参与混合，最终形成8个颜色来进行创作。这种工作方法用来制作插画与海报都是可以的，并且非常容易修改颜色。造型不宜太复杂。

　　首先谈一下它的色彩原理。它模仿了数码印刷的方式。选出3个基础色，不一定是印刷三原色，比如右侧的图示中，选择了偏暖一点儿的红色、黄色、蓝色。两两混合之后会形成绿色、红色、深蓝色，三色混合会形成近似黑色的颜色，三色都不参与混合就是白色，这样就有了8个颜色。

　　在用图像处理软件进行创作时，是创建了3个图层，并将上面两个图层设置为正片叠底即可。

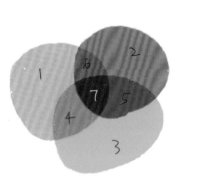

1.3个基础色可以通过色彩叠加产生另外4个颜色。周围的留白是第8个颜色，作品可以通过8个颜色来呈现，这就是丝网印刷风格。当然，你可以做更多颜色，但是参与混合的颜色越多就会越混乱。3个颜色参与混合已经足够呈现丰富的画面了。

2.演示一下混合过程。首先最下面的图层中画上天蓝色的图像。

3.第2个图层设置为正片叠底。然后画上品红色的图形。

4.第3个图层设置为正片叠底，并绘制黄色的图形。将3个颜色适当摆放后，就会得到这样的颜色。接下来用这个方法来创作作品。

示范 1：简单的鸟

图层颜色

图层颜色

图层颜色

叠加出颜色

叠加出颜色

1.最下面的图层是正常的图层，只绘制品红色的鸟身。

2.第2个层画只绘制黄色的图案，设置为正片叠底，与第1个图层混合出红色。绘制造型时不要太规范，比如嘴部，黄色的嘴与身体的品红色会自然叠加出红色。

3.第3层只绘制蓝色，叠加后形成7个颜色。注意，画的不好而要添加或删除造型时，都要在原图层进行，不要把颜色混淆了。一只小鸟就画好了。

示范 2：海报封面

● 第 1 层品红色

● 第 2 层黄色

1.画一张海报。首先画出底色。

2.画出花朵绽开的部分和花枝。

● 第 3 层蓝色

 |

3 个图层的颜色　　混合出来的颜色

3.第3层再描绘花枝和花朵，自然叠加出花枝的绿色和阴影处的天蓝色与毛边似的深蓝色。对于这样雅致的造型来说，现在的配色太艳丽了。

4.试着将品红色调整为深红色，混合出红色及深红色，二者太接近，导致色彩层次欠缺。

5.将黄色改成荧光黄色，混合出来的深色太少了，导致整体颜色比较漂，不太稳重。

6.重新调整颜色，分别选用了淡雅的粉红色、蓝色和橙色。混合出来的红色是艳丽的，但是其他颜色很柔和，不但突出了重点，也让画面更有透气感。此时的颜色与造型很搭配。

 |

3 个图层的颜色　　　　**混合出来的颜色**

看一下每一层的内容。第1层是粉色（正常图层），第2层是橙色（正片叠底），第3层是灰一些的蓝色（正片叠底）。修改造型要在造型所在的图层中进行，这样就不会打乱混合的逻辑。

示范 3：线条风格更明显

1.这种风格的造型最好有一些不规则，这样用于线条较多的作品中就会形成有趣的特色。第1层用印刷三原色中的亮黄色。

2.第2层用印刷三原色中的天蓝色，颜色非常亮。

3.前两种颜色叠加后形成了绿色。

4.第3层用品红色，设置好正片叠底，与前面的叠加结果再次叠加。

5.叠加后出现了红色、黑色和深蓝色。线条风格的自然状态让颜色的特征更明显。现在你可以用这种方法去创造更多样化的作品了。

3 个图层的颜色　　　混合出来的颜色

丝网印刷方式的创作非常流行。造型和颜色的不同，可以呈现各种各样的风格效果，包括可爱风、复古风、黑暗风等。

设计训练：三原色风格配色

三原色色彩风格只采用 3 个颜色，并且不做叠加。3 个颜色都是纯正的颜色，天蓝色可以换成深蓝色。可以用白色、黑色进行调和，最终要么是 3 个颜色，要么是 5 个颜色，可以说是一种特殊的极简且醒目的配色风格。

三原色配色因为颜色不做混合，所以选择这种配色风格时，造型不要叠加。这与丝网印刷风格配色不同，丝网印刷风格的造型一定要进行叠加，造型叠加是为了将颜色进行混合，以显示出色彩的特点。

此外，蒙特里安的作品就是三原色配色风格，但他的造型有固定特征。只要不遵循它的造型风格，就是独立的三原色配色风格。

红 RGB 255/23/22
黄 RGB 255/218/0
蓝 RGB 0/0/255

1.三原色配色尽量要平均分配3个颜色的面积。

2.假设以最深的蓝色作为中心，就先填入蓝色。

3.如果觉得蓝色的面积太大，那么可以修改文字上的颜色，这样蓝色的面积就可以减少。现在这个作品的三原色配色很醒目。

1.这是蒙特里安风格的网站广告。只要处理好版面格局，就可以放入非蒙特里安风格的元素。所以可以把这种配色整体看作一种色调（或图层），上面再放其他色调或图形都是可以的。例如，笔者加入了艺术调侃的创作图形，一点儿违和感都没有。

2.蒙特里安风格的配色结构最明显的特点就是勾边调和。造型必须是方形的，还有比较重要的一点是，用色不多，并且白色的区域要大，否则就不是蒙特里安风格了。

1.大多数造型都能用三原色来填色。

2.这个作品中，三个颜色间隔相等，可以彼此映衬，不仅如此，还包括了极致的冷暖搭配。

3.黑色和白色也会协助调和，最终会形成形象鲜明的作品。这样的封面设计是非常醒目的。

设计训练：四色印刷风格配色

　　四色印刷风格中，颜色之间一定要发生叠加，这样才能显示出这种风格的配色特征。与丝网印刷风格配色不同的是，四色印刷选用的 4 个颜色就是 CMYK 色，色值是固定的。

　　与三原色配色相比，四色印刷风格的配色更柔和，同时也非常醒目。

品红CMYK 0/100/0/0
明黄CMYK 0/0/100/0
天蓝CMYK 100/0/0/0
黑墨CMYK 0/0/0/100

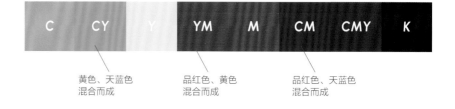

黄色、天蓝色
混合而成

品红色、黄色
混合而成

品红色、天蓝色
混合而成

1.四色印刷风格的4种需要叠加才能显示出特色，因而先绘制叠加效果的造型。

2.然后将其"混合"，就是在图层上设置"正片叠底"，会自然混合出红色、紫色和绿色。

3.更换参与叠加的颜色的位置，画面就立刻变化了。哪个更好看？

这种配色风格非常漂亮，其原因是有白色参与进行大面积调和。如果缺少白色，多个颜色挨在一起没有空隙，就变成了彩虹色。

1.运用四色还能制造出有趣的节奏。这里将黄色设置为底色，因为品红色与蓝色叠加会形成深蓝色，所以把它们放在文字附近。

2.叠加后出现这样的节奏感，白色起到了很关键的调和作用。

1.大面积的造型比较好看，可以更清晰地体现出颜色的层次。

2.叠加后的颜色很直接，也很清爽。有适合的主题就可以尝试这种风格的设计。

设计训练：复古风格配色

造型风格与配色风格分开

配色风格和造型风格要分开理解，混淆在一起的话，就永远不知道对作品效果发挥作用的到底是什么。前面讲解的都是各种色彩细节的感知与配色方法的运用，其实版式设计、绘画造型都涉及感知，哪怕一个线条是直的还是弯曲的，表达含义都不同。

假设你要完成一个复古风格的作品，造型和配色都可以营造复古风格，如果造型占30%，配色就要占70%；如果造型一点儿都不复古，那么配色就需要100%复古。当然，也可以造型100%复古，颜色也100%复古，这样作品就散发着"我绝对是复古的"信息，但是这样是最好

的吗？不一定，过犹不及，作品未必会出现最佳效果。

不仅复古风格有感知问题，其他的配色风格都有这个问题。扁平造型与扁平配色，治愈造型与治愈配色，国潮造型与国潮配色，等等，感知越细腻，你就能做得越细致，创作也会越得心应手。

复古色配色

春秋战国、民国、文艺复兴等时期的造型都是复古的，造型上的复古的方向太多了，所以我们这里只专门谈配色的复古。观察旧的事物，如报纸、古物、字画等，会发现经过时间和自然的洗礼，它们的颜色发黄、发暖、发棕，没有冷色，并且显得陈旧、脏。

1.先找一个具有迪士尼卡通风格的插画来实验。这个造型是比较复古的。

2.填上复古色，这种颜色发旧（加一点灰度即可）、发暖（冷色也要设置为微暖），这样这个作品就是复古作品了。但笔者觉得这样的配色有一些过头了。

如果不考虑造型，那么复古的配色主要是陈旧的、发暖的，主色以棕色为主；如果考虑造型，造型本身复古，那么颜色的选择可以放宽。我们在学习配色时一定要想办法分开感知造型和色彩，否则永远不可能很细腻地感受色彩情感与风格，在创作上的思路也不会很清晰。本页选择的作品大部分是以颜色复古为主的，个别作品是造型复古更多一些。如果能将二者分开感知，那么我们就能够轻松驾驭扁平配色、国潮配色等一系列造型风格及配色风格具有特色的作品的创作。

3.即使是造型100%复古，颜色50%复古的情况，大原则也都遵守了复古配色的特点。现在的作品中，3个主色都是暖色（包括绿色），紫色和蓝色不是很暖，但是影响很小，整体效果很好。这里所用的颜色是很鲜艳的，只是用在了复古的造型中，就会显得整体足够复古。

1.这是一张扁平风格的插画。我们用这个造型感受一下复古配色。

2.背景色改为纯暖色的颜色。绿色也是暖的。

2.人物上的颜色尽量不要与其他颜色产生太大的对比。裤子虽然更绿，但是加入了一些黄色。衣服也加入了灰色，会比纯正的蓝色更暖。

4.都是暖色的话效果就不舒服，加一个酒红色，它是红色中的冷色，可以稍微压一下周围的燥热感。

5.选择一个发旧的土黄色，注意这个颜色不能太暗了。很多复古色有都是温暖的风格，并不暗沉。

6.完成细节。复古作品完成。关于复古色，第5章的最后一个案例也是复古配色，大家可以再去看一下。

7.另一种感觉的复古（感觉比第5步时尚一点，这是面积较大的鲜艳的黄色起到的作用），更突出人物形象（人物服装的颜色对比更强烈）。由于人物皮肤使用的棕咖啡色很复古，再加上发暖的黄色和发旧的粉色，因此整体呈现了复古感。复古色的配色有很多，把握住原则就不会有问题。

设计训练：莫兰迪风格配色

乔治·莫兰迪是一位意大利画家，他的绘画作品有很多，这些作品在人们的认知中形成的流传至今的色彩的总印象莫兰迪配色。这种配色风格的颜色比较柔和，所以在家居设计中使用是非常舒适的。

莫兰迪配色的主要特点是对高级灰的运用。如果用在商业设计中，就会使作品非常脏，并不舒服；如果用在合适的主题中或采用了恰当的配色方式，它的颜色就会显得比较高级。莫兰迪配色不仅灰度大，而且包含的白色比较多，所以颜色大多数比较亮。

不过发展到现在，乔治·莫兰迪本人的作品离我们越来越远，网络传播催化了我们对莫兰迪风格的新认识，带一点点灰度但仍然很艳丽的颜色也被称为莫兰迪配色。

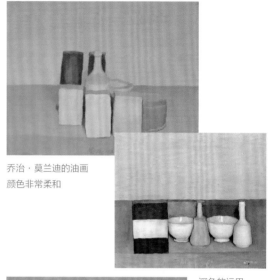

乔治·莫兰迪的油画
颜色非常柔和

深色的运用

多数作品这样处理
暖色与冷色

1.初始状态。颜色饱和度比较高，对比比较强烈。

2.降低背景色的纯度，让它发灰、发亮。

乔治·莫兰迪的油画
颜色对抗起来的作品较少

很多作品的颜色都比较脏且非常亮

莫兰迪配色风格

发展至今，人们把带点灰度又比较艳丽的配色也叫做莫兰迪配色（莫兰迪的绘画作品的灰度其实更大一些）。能够这样发展是很正常的，虽然莫兰迪的作品很柔和、舒适，但是对抗性小，真正用在日常的服装、家居、网站、绘画等领域中不会再像原作那样表达一样的价值观，人们自然而然根据需要对其进行调整，以适应更多的创作类型，但仍然叫做莫兰迪风格。

3.改变前景颜色，改为暖色或冷色均可，效果都比较脏，也比较亮。

4.最终呈现了莫兰迪配色效果。本书主要以莫兰迪油画作为参考给大家简要的提示。日常工作中，莫兰迪配色可以再艳丽一些，要根据具体情况来进行配色。

设计训练：治愈系风格配色

治愈系配色的要点是清新。这种风格的颜色淡雅、明亮。主色适合用暖色，但造型等如果呈现了温暖的气息，那么颜色也可以略微发冷。面积大的颜色可选用浅色，点缀色可以选择活力强的颜色。配色时要注意层次简单、分明，不要太复杂。

这种风格总体给人感觉非常舒适，没有视觉刺激，没有斗争（色彩内部对抗），并且画面容易阅读，信息容易获得。这里的 3 个训练，从几个角度展示了治愈系配色的过程和方法。

示范 1：照片变插画

找一张想要创作的基础图片材料。这里笔者没有用很漂亮的风景照片，主要关注点是照片中的构图不能太复杂，因为我们要做一个治愈系风格的作品。

1.对照片进行简化，首先确定并画出轮廓，不需要建立立体感。

2.然后直接填色就可以了。需不需要画云彩呢？需要画，但是不能真的画成照片中的样子，要有概括性地画。

3.概括性地绘制了云彩。但是山是尖角的，而且造型太多变了，会让整体效果变得繁琐，而且不可爱。

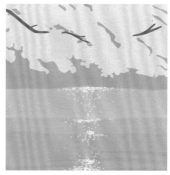

5.如果把颜色加深或降低明度，画面的治愈感就消失了，只剩清爽感而已。

4.调整山和树木，并且稍微增大天空的面积。在云彩上画了一顶农夫帽，相当于增加了一点点缀色，与山体形成了三角形构图。游船的水波纹也改动了，树木也改得更圆润了。颜色也都调整为暖色。对比原图，治愈感是不是很强？

示范 2：根据资料绘制插画

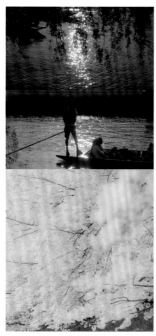

选择一张夜景和春日樱花的参考图，想要构思一张樱花与水的治愈感作品。

1.先画一个底图，用绿色来画水，上面画上一些白色的斑点。

2.在画面上半部分按照构想画出樱花的树枝。因为绿色是暖色的，所以可以先尝试白色的樱花。效果不太好，因为画面太冷了。

3.将樱花改成稍微暖一些的红色。粉红的樱花依旧用微冷色，春水的绿色要暖一些，绿色与红色的对比显得非常梦幻。再细致修改水波纹，然后增加一只叼着落入水中的帽子的小猫。这种创作方式属于超远景构图，空旷的感受会增强治愈感。

小猫叼着主人的农夫帽。

示范 3：小清新配色（与治愈系配色略有区别）

1.是否对治愈感已经建立了明确的感受了？再来修改一个作品的配色。这里选择的作品的治愈感不强，调节的设计不是很好，配色的风格不明显。

2.先改面积大的颜色，改成明朗的蓝色，画面会显得开阔。开阔很重要，拥挤、不透气或者暗淡都会给人压力，不会带来治愈感。有些冷，似乎不适合治愈感的配色，不过这可以通过主体（主角是鸟和树木）的配色来改善，可以在主体上增加暖色。

3.树木改成清晰的草绿色，鸟儿身体上的颜色换成略带暖色的绿色。侧面的树林改成暖色会好一点，不必一味追求固有色绿色，关键是作品内部的色彩关系究竟如何，只要舒适，人们就会接受。

4.如果感觉画面不开阔，就删掉一些东西。如顶部的植物、过于抽象的云层等。虽然这个作品是扁平风格，但是鸟儿身上的下半部分的颜色还是应该稍微重一点，太亮会有点头重脚轻的感觉。

5.进一步修改山体和树木的颜色，让它们既呈现暖色，又不过分突出，因为毕竟是远景，颜色的对比强度不应该超过前景的颜色。

6.减弱房子周围颜色的对比度（原本房子的阴影略深），将最突出的暖色和对比最强的颜色用在鸟儿的头部，爪子等部位的颜色都弱化一些，这样调整后，人们的视线会精准地关注到鸟儿。虽然这个作品的造型并不是很有治愈感，但是配色实现了这种风格。现在的颜色温和又舒适，画面主体明确。

设计训练：日式可爱风格配色

造型可爱；配色可爱，带有甜味感

造型可爱；配色可爱，带有复古感

　　可爱风格的配色与治愈系配色的不同之处是，可爱风格的颜色可以稍微浓郁一点，并且比较明亮，是非纯色的状态。可爱风格的配色与清新风格配色的不同之处是：可爱风格的颜色更发暖。可爱的配色离不开粉色，像是小女孩给人的印象，这种配色不能像幼儿感的配色那么飘。要注意，可爱风格的配色很少用深色。

　　如果自己很难掌控配色的细腻程度，就需要把造型的可爱感放大到极点。当造型非常可爱时，只要配色比较柔和，整体就会有可爱感了。造型可爱不可爱非常好分辨，比如说，拟人化、Q版的和温柔的等处理方式等。

　　可爱的风格还可以和其他配色风格叠加，只要两种风格不冲突就可以，例如，复古风格和可爱风格可以出现在同一作品中。

1.我们对可爱的事物会放松警惕，因为它们看起来是无害的。但现在画面中的纯色的积极状态会让我们紧张、兴奋，而不是放松的。

2.降低纯度，提高明度，并增加纹理质感。

3.造型是圆润、可爱的，而且很简洁，此时结合纯度低的配色，看起来就是可爱的。

4.颜色再淡一些，软糯、飘忽，感觉更可爱了。

1.因为这个造型很可爱，所以颜色可选的范围更宽。现在所用的颜色就很艳丽，但是也会觉得可爱。

2.颜色发脏、发暗就不可爱了。

3.这是相对最可爱的效果，造型圆润，颜色明亮，整体感觉是放松的，没有攻击性。

4.冷色并不影响可爱感，因为造型起到了很大的作用。

1.这里的颜色纯度太高了，很艳丽，失去了可爱感。

2.颜色太冷了，也没有可爱感。

3.用暖色，并且降低了饱和度，再加上质感，效果就很可爱。

4.稍微冷一点的颜色是可以用的，整体效果还是可爱的。

这是典型的可爱风格配色，造型也可爱，毫无攻击性。整体感觉很软糯，很柔和，也很明亮、温暖。可以用冷色，只要冷色不脏、不暗沉就行。冷暖色都可以用于营造可爱感，但是冷色一定不是主色。

这也是典型的可爱风格配色，抛开造型，这组配色也是会让画面呈现可爱感的。

设计训练：扁平风格配色

大家要学会区分造型扁平、配色扁平以及二者都扁平。造型复杂时，配色是扁平不起来的。例如，画面中的造型有立体感、有阴影，这种情况只依靠配色是无法实现扁平效果的，只能删改造型。如果造型足够简洁，层次少，这样就可以用少量的颜色去配色，自然形成扁平效果。

扁平风格的配色要做到色彩数量适中，选色要劲道，画面中不能有多余的颜色，更不能一味地减少颜色。现在扁平风格的造型也可以采用很复杂的配色，因为造型过于简单时，如果没有复杂的配色，画面就会从扁平变成单调，这细微的差异是需要通过训练来仔细体会的。

扁平风的红包袋，造型中的事物比较多，即使只用了两个颜色看起来也很丰富。

造型很繁琐，即使只有3个颜色，也无法成为扁平风格的作品。

1.这个作品肯定不是扁平风的，如果想要做彻底的扁平风，就要重新绘制造型。但是我们主要讨论的是配色，因此从减少色彩层次的角度，看看对这个作品是怎样简化色彩的。

2.统一文字和造型的颜色。分析画面的结构，统一栅栏的颜色，避免过多的层次，现在没有深浅变化了，只有栅栏的轮廓。把花朵移开，就可以很清楚地看到水壶的造型，这个造型是比较简洁的。

3.减少最主要的3朵花的层次，让它们变成两层。原本一朵花可能有5个左右的颜色，现在只能有两个颜色。

4.用步骤3的方法处理所有的花朵和枝叶，看看效果，感觉还是有些复杂。

5.删掉一些花朵和枝叶，这样的效果看起来又简单了一些。水壶的上面和旁边的区域比较空，看起来花朵不够饱满。在保证整体风格是扁平风的前提下，还需要适当增加一些内容。

6.在左侧加了一朵黄色的花，下面加了3朵蓝色的花，并在上面补充了一点黄色的枝叶，整体效果丰富了。虽然颜色还是不少，但是已经达到了当前造型风格下的扁平化的极限，颜色再少的话就过于简单了。这个训练很好，建议多尝试，不同造型的扁平化处理方法都是不同的。

1.扁平风格的配色可以有这么多颜色，这与所做的设计的方向有关。这里只有3种颜色，即绿色、黄色和粉色。

2.牛油果的形状已经出来了。我们可以看到底色被前面的形状融合了，红色会让绿色显得更好看。黄色介于红色与绿色之间，起到了调和的作用。黄色与红色可以形成美味感，绿色可以形成新鲜感，非常适合食物类型的图形。

3.图形一般是提前规划好的，扁平风的造型趋向于几何图形的概括，扁平风格的用色不只是要颜色少就可以，应该说要足够，要合适，要能解决问题。

扁平风格的海报的构图很简单，黑白灰色的使用也比较多，虽然颜色让人感觉不到情绪，但可以提供足够的明度区间，还能提供很好的阅读舒适度。颜色的饱和度高，图形的概括性强，这就是扁平风的主要特点了。

1.这个造型是几何和大面积切割的方式，所以看起来效果是扁平风的。但是它的色彩风格比较复杂，不属于扁平风格。

2.去掉一部分装饰对比色，看起来也不单调，好像还能继续简化，说明它的配色并不是扁平风。也就是说，造型足够扁平化时，可以用稍微复杂的配色来实现整体扁平的效果。

这套作品看起来挺丰富的，只用了8个颜色，浅蓝色只出现过一次，主要的色相是红、蓝、黄、黑、白。绿色是红色的互补色，是蓝色的同频色。粉色是红色的同频色，这样可以增加深浅不同的对比，还可以在内部形成冷暖对比、微互补对比。这些是色彩效果丰富的原因之一。

设计训练：繁琐风格配色

造型不复杂，配色很有特色

插画师：Studlograndpere

插画师 Studlograndpere 运用的配色风格很值得学习，其实并不是只有她这样创作，有很多人就是以简单的造型，加上复杂的配色风格而成功成为优秀的插画师的，只是主题和造型风格不同而已。

繁琐配色风格之所以看起来繁琐，主要是因为造型多，颜色对比强烈，色彩层次多，图案装饰丰富，以及多色、全色相。认清楚这几个特点后，就会觉得掌握繁琐风格的配色没那么难。

1.用一个简单的示范过程来解释一下这种配色风格的工作原理。首先过滤掉每个区域上的装饰图案，可以看到造型并不难，没有复杂的透视和光影，也不需要丰富的想象力。

2.如果前景是暖色的，那么很多人会用相似的颜色作为周围的颜色，使配色更协调。背景是冷色的，只需要几个协调色就可以明确拉开前景与后景的关系。但是这种风格的配色逻辑不是这样的，而是背景上也要有聚焦的颜色，并且整体不做调和。

3.一般情况下，做出步骤1的配色后，要为增加的装饰图案选择相近的颜色，例如沙发上的桃粉色花朵。

4.繁琐风格的配色要敢于用强烈的对比色，例如做装饰的红色与绿色。所谓的装饰风格，就是物体足够小，并且反复出现，所以画面中就会增加很多元素，都在刺激我们的视觉。

5.整个画面都是这样配色的，就会形成繁琐的画面。窗户的深蓝色用了橘红色（互补色）的装饰，背景的浅蓝用了红色的装饰，上衣的绿色用了红色花朵的装饰，裙子的湖蓝色用了黄色的装饰，地毯的红色用了黄色的装饰，而且地毯还分成了3个区域，颜色和装饰又不同，连小小的花瓶也有装饰。虽然颜色很多，但是我们所具有的视觉补缺能力使我们依旧可以辨认出事物。这就是繁琐配色风格成立的原因了。

插画师：Studlograndpere

设计训练：拼贴风格配色

色彩与图案和照片的拼合
设计师：Andreea Robescu

具有强烈的对抗，但色彩层次并不多
设计师：Andreea Robescu

拼贴风格配色适合时尚主题
设计师：Andreea Robescu

　　与繁琐配色风格相比，拼贴风格配色的难度不大，而且复杂程度并不高，它的方式更夸张，往往非常适合时尚主题。

　　右侧的几幅作品不是拼贴风格的配色，而是拼贴风格的设计。拼贴风格的设计经常使用旧图片，图像往往带有复古感，它们的色彩没有冲突，颜色很和谐。而拼贴风格配色的色彩是要有冲突的。

这些属于拼贴风格的设计，不是拼贴风格的配色。图片色彩的冲突不大。从配色角度看，这些作品基本属于复古风格的配色。

拼贴风格配色的主要特点是：（1）色彩与图案拼贴；（2）色彩与照片拼贴；（3）图案与图案拼贴；（4）强烈的冲突与对比；（5）单层次创作为主；（6）冷暖色、互补色用得较多；（7）图案风格多样化，比如文字图案、圆点图案、报纸图案都可以集合使用，关键是要激起冲突；（8）拼贴的基础图形是我们可以辨认的，如果拼贴出来的是抽象图形，就达不到震撼的效果，所以与人物形象结合是较好的方式之一。

✘ 错误范例

1.建立人物的基础图形。为了形成震撼感，在服装上做拼贴是很好的选择。不形成对比就不是拼贴风格。

✘ 错误范例

2.如果不在我们能够认出造型的区域进行拼贴，作品就不会有拼贴感。

3.这个作品的配色并不是很复杂，有冷暖对抗和互补对抗，黑色调和了拼贴的冲撞感。关键是用到了图案与配色的结合，形成了拼贴感的服装，整体看起来看起来很酷。我们做训练时，可以练习拼贴任何事物，发挥你的想象力吧。

设计师：Mogdiellop

设计训练：中式红色风格配色

中式配色，第一个印象绝对是对红色的运用。不论哪种红色，都非常漂亮。红色与相邻的橙色、黄色搭配会形成柔和的色彩层次，使用绿色与蓝色搭配可提升鲜艳度和高贵感。

红色有各种情绪，有鲜艳的红色、深沉的红色、活泼的红色和稳重的红色等，都很好，关键是用对主题和环境。用红色时，一定要运用互补色与冷暖色，以建立强烈的对比关系，这样才能够映衬出红色的美好以及它的不同的特征。

1.本训练是要做一个卡通风格的老虎的贺卡，以固有色配色。我们首选用红色，突出中国年的味道。

2.因为造型是幽默感强的卡通风格，所以背景色选择正红色。但是此时的红色没有对比色，无法发挥其最大的作用。

3.加上一些绿色的装饰，就有了对比，红色显得更加漂亮、娇艳，在情绪上很积极，很欢快。这里的红色是年轻的感觉。

1.我们做一个中国风格的手机壳。大致描绘好图案，填入基础的蓝色。深蓝色特别成熟，有历史沉淀的韵味。

2.深蓝色要搭配酒红色，它们都是一个色调，整体效果非常稳重、大气。但是此时红色的面积不足，对抗感太弱。

3.增大红色的面积，中国的气息就完整起来了。现在的配色效果十分简洁。

4.此时是成熟的红色，感觉高雅、内敛、知性。如果没有绿色或蓝色搭配，红色是无论如何不能显示出更多的面貌的。因而要大胆地使用互补色和冷暖色，以表现各种情绪的红色。

设计训练：中式富贵华丽配色

本训练是把一个扁平风格的设计改成中式富贵华丽感的作品。

这里想提供的并不是单一案例的配色方案，而是配色思路。想要颜色变得更复杂，可以采用勾边、勾边加粗、渐变及渐变加勾边等方法；想要颜色变得有富贵感，可以让颜色厚重一些，同时加金色；想要颜色更艳丽。可以采用冷暖对比、互补对比等方法。

1.扁平风格是当前比较流行的风格，但是在造型比较刻板的作品中，扁平风格配色会显得作品很廉价。我们试着把这样的一张扁平风作品改成具有高贵感的作品。

描边加粗、换色

2.先降噪，修改背景的颜色，露出造型本来的面貌。现在来看，造型的勾边颜色太重了，原本的配色很简单，不需要用黑白灰来进行调和，颜色很重的勾边压住了画面，这是作品显得刻板的原因。

3.我们要把颜色向暖色和复古感的方向靠拢，这样作品才能雅致、稳重、大气起来。先改勾边颜色，将其换成褐色。现在画面看起来比较简单，所以要将勾边加粗，设置为3pt，这样画面看起来就会更繁琐一些。

加金色、加暖色

4.修改树叶的颜色，将其换成复古感的湖蓝色和低调的绿色。然后将花朵的颜色改成土金色。

用金色渐变描边；蓝色和红色形成对抗

6.由于不能改变造型，因此可以尝试用渐变色丰富画面。加入金色后，画面顿时有富贵感了，继续将勾边改为渐变的金色。现在这样还不够，缺少华丽感。想要有华丽感，颜色一定要对抗起来，可以把鸟儿和水纹都改成蓝色，形成对抗。

明亮的色暗沉下去

5.把艳丽的红色改成沉稳的土红色和酒红色。继续感受画面，寻找不足之处，发现背景的面积很大，但是颜色很单薄，需要调整。此时若往复古的方向调整是比较容易的，但复古不等于富贵与华丽。

继续强化前面的思路

7.继续调整细节。将树叶的颜色调整得更艳丽一些，这样会与红色形成更好的较量，显得更华丽。再次调整背景的颜色，让绿色更暖，与之对比的红色就会更冷，更沉稳。背景中可以增加纹理，但是本训练的前提是不改变造型在这个前提下，我们基本达成了效果。鸟儿的翅膀改成了金色渐变，现在的作品既华丽，又庄重，同时带有富贵感。

设计训练：中式剪纸风格配色

中国文化有很长的历史，出现了太多的艺术风格和作品，有太多可以借鉴的配色。彩色剪纸的配色是非常有特色的风格，我们可以学习一下。

传统中华民间剪纸

颜色鲜艳，色相丰富，造型多样。上面3张不同的作品中，主色是变换的，但都很重视品红色和天蓝色的运用。因为纸张比较薄，所以颜色是有透气感的。我们换成其他载体进行创作时，未必需要100%地还原这种配色，抓住精华即可。

1.我们要对民间剪纸风格的红包袋进行配色。

2.首先设置背景色，选择红色与黄色，体现出新年的气氛。

不适
用白

3.剪纸造型的颜色的选择有两个方向：一个方向是低明度色，例如蓝色、紫色，它们接近黑色，可以更好地支撑之后要填入的多个颜色；另一个方向是用白色，白色可以和各种颜色形成对比。用白色不符合中国民间的娇艳感的处理方式，所以最后选择了紫色。

✗错误范例

386

4.加入品红色。

5.加入黄色。

6.加入绿色。填入这些颜色时，尽量要对称。如果作品的整体风格有一些诙谐、幽默，就可以不对称地填入颜色；如果是本训练这种板板正正的作品，就先考虑以对称的方式上色。

多种搭配

7.看看完成的效果，每个颜色都有自己的位置。因为每个颜色的面积都不大，所以紫色自然形成了勾边调和，那么多颜色也不会觉得过多，这就是造型剪纸风格给我们的印象。

8.想要做成多底色的作品，也不难，因为主角上有这些颜色，很容易与底色调和。最上面的图中，紫色和黄色是互补色，对比最强烈。最下面的图中，蓝色与淡紫色是同频色，对比最弱，但是老虎身上的颜色会显得更好看。左右两图分别与红色和绿色搭配，形象都比较突出。

设计训练：彩虹风格配色

彩虹风格与色调配色不是一回事。彩虹色通常是指全色相或者接近全色相，不一定是7个色相，但不少于5个色相。也就是说，色相一定要尽量全，并且排列在一起。这是一种固定而且特殊的风格，有些人比较害怕运用彩虹色做设计，本训练会讲解运用彩虹色的方法。

彩虹色主要在儿童、运动和竞技类主题中出现得比较多。这里给出了几种使用彩虹色的调和方法，包括勾边调和、黑白灰调和、色调调和和图层阴影，让彩虹色为你所用。不同的造型有不同的调和方法，更多的调和彩虹色的方法有待你自己来开发。

勾边调和、黑白灰调和

1.建立一个彩虹色的背景，包含6个色相。

2.采用勾边调和，可以让彩虹色更稳定。勾边很细，并且是黑色的，这也属于黑白灰调和，可以帮助稳定画面。

3.增加一组同样艳丽的图形，效果还是舒服的。前景的造型也需要勾边。彩虹色的运用方法并不难，颜色再多也不要怕。

蓝色和黄色更明亮，紫色最暗。
彩虹色的色调是一致的，最重要
的是色相要分明

色调调和　　　　　　双色调调和

4.如果图形与背景相融，那么可以用改变色调的方式来进行调和。

5.改变背景的彩虹色的饱和度。这种修改要看是否符合作品的风格。如果修改后的画面变得很脏，那么可以提高彩虹色的明度来改善。

6.调整背景的彩虹色的明度，再提升前景图形的颜色的饱和度。总之，要把前景和后景两个色调分开。

颜色昏暗的彩虹色　　　　　　　　　　　　　颜色明亮的彩虹色

阴影（黑白灰调和）

7.再更换一个图形，图形很复杂，其颜色也很鲜艳。虽然已经采用了勾边调和，但是前景和背景还需要再分明一些。

8.可以为前景的图形加阴影，阴影为黑色，透明度为30%，这样就可以把二者进行分层。阴影的柔化处理可以帮助造型周围的颜色进行黑白灰调和，这种方式非常好用。

设计训练：视觉刺激（时尚）风格配色

视觉对比强烈、具有冲击感、刺激的配色风格通常具有很强的时尚特色，是不可缺少的一种配色风格。这个训练就要尝试进行颜色刺激的配色。

想要视觉刺激最强烈，肯定要用互补色。互补色很好用，但还不够，还需要互补色和冷暖色的组合。还有一点很重要：不做调和。在颜色最纯粹的状态下，颜色的饱和度最高，也最鲜艳。在创作时，极暖的颜色和极冷的颜色可以同时存在，可以是互补色。颜色的面积要足够大，并且颜色最好要相交或相接，以形成较强的冲撞感（位置有相交、相接、相邻、分离4种）。这样创作出来的作品的效果会很有趣。

1.我们找一张极简的作品来感受一下。背景是正红色的，极暖。眼镜的面积很大，填入最冷的蓝色。嘴部填入橙色是为了让橙色和蓝色进行互补色对比。但是橙色与红色很接近，所以橙色无法形成更强烈的印象。

黄色最刺激，造型极简（有点简单）

2.嘴部如果填入绿色，就会与红色进行对比，感觉不如黄色更强烈，这是因为蓝色与绿色很接近。

3.如果换成黄色，就形成了三原色（在色相环上3种颜色的位置成正三角形）。黄色会将红色和蓝色衬托得都很艳丽，所以现在的效果是最刺激的。

增加造型，换色后显得复杂

4.接下来尝试丰富这个极简的造型，让画面整体看起来更有作品感。丰富色彩层次又不影响之前的对抗关系的方法，就是加入相近色，但这取决与造型的情况。例如，红色背景上的图形的面积太大了，加入紫色后，红色的力量会被减弱。黄色中加入了绿色，与红色产生了更多对抗；蓝色中加入了紫色，与黄色形成对抗。但是这两处对抗的效果并不好。

6.换个造型再次进行探索。如果想保持刺激感，同时又想保持调和的效果，现在的配色就很好。此时，颜色的对抗很明显，又有丰富的变化。衣服的深蓝色与头发的深红褐色使画面更稳重、更厚重。

色卡只提取大关系不包含所有的颜色

只改变了最后两个颜色，让它们与红色和黄色更接近

依旧增加造型，换色后显得简洁

5.在尽量保留了第3步时的色彩对抗关系和第4步中增加的造型的前提下进行调整，修改了背景的颜色和嘴部的颜色，使画面丰富的同时具备了简洁的特征，不会过于简单，也不会过于复杂）。从本次训练要达成视觉刺激的角度来说，现在的效果最刺激；从作品达成时尚效果的角度来说，第4步的效果很时尚。

7.如果换成这样的配色，效果也很有趣，红色与绿色的对比使画面整体看起来更年轻一些。因为没有了深蓝色去对抗黄色，使黄色变得更显眼，并且减少了第6步中的深色，所以画面就变得更轻松了，显得年轻、活泼。因为画面中有冷暖色、互补色的关系，所以第6步和第7步的配色效果都很时尚。

设计训练：渐变风格配色

造型也是有渐变的，叫作形变，例如一只鸟变成一条鱼，一只手变成一把枪，变化的过程展示出来，就是形变。

色彩的渐变只是一种调和的手段，用什么颜色参与渐变才是关键。这里提供了几种设计渐变的方法，会用到整本书中讲解的各种各样的配色逻辑。渐变呈现的形态非常多，它能够提供自然的调和过程，所以很多创作中都会用到渐变，不过不要让功能控制你，不要只沉迷于一种创作手法或技术，要能够运用多种方法去匹配各种主题的需要。

1.渐变可以把简单的设计升级为简洁的设计，因为渐变会为作品增加生很多层次。例如，现在的造型就过于简单，我们用渐变色来进行调整。

内发光

2.白色的边框是为了展示造型，如果用渐变色，就可以去掉它。操作的方法是，让图形"内发光"。它本身的颜色与底色一致（黑色），花瓶发橙色的光，于是画面变成了橙色向黑色过渡。这个方法很好用，不论造型是规则的还是不规则的，都会从边缘向内渐变。

3.把其他区域也设置成内发光，圆形分别发出红光、紫光和绿光。

1.做一个黑色的背景，并画出一些色块。既然选择了互补色的组合，首先就要考虑用黑色作为调和色（底色）。前景用什么颜色都可以，只要以黑色为底色，它们就会被自动调和。

2.采用渐变到透明的方法，让色块从紫色渐变到透明。橙色、粉色和绿色都这样处理。色块相叠加的部分就会出现渗透效果，而且具有层次变化。这里的渐变使用的是线性渐变，也就是最常规的从图形的一端渐变到另一端的方式。

混合工具

1.如果想设置高光及形变，Adobe Illustrator中的混合工具很好用。首先做好造型，然后在每个大圆形上画出小圆形作为高光点，然后让两个圆形的颜色混合。

2.使用混合工具让两个造型有立体感，变成一个球体。这是很好的渐变方式。这里用到了奶白色的背景，紫色、绿色和红色的颜色很轻，这种配色就是当前比较流行的弥散光配色的一种方式。

设计训练：渐变之弥散光风格配色与酸性风格配色

1.做好一个简单的造型。准备配色，我们可以还用上页案例中的配色方式。

2.在Illustrator中选择任意形状渐变。此时出现了四角有颜色的渐变方式（软件自动生成4个颜色），这种方式会让颜色向周围扩散式渐变。我们可以分别选中4个颜色，一一修改它们，也可以挪动它们的位置。

3.为了让大家看清楚，我们将红色的渐变点移动到球体的下侧。左上角是蓝色的渐变点，左下角是黄色的渐变点，右下角是白色的渐变点。那么右上角没有紫色的渐变点吗？是的，这里的紫色是自由渐变出来的。

4.把P393的案例中的颜色填入背景色中，形成了弥散光效果，有一些梦幻和迷醉感。这里的4个颜色是互补色，所以如果前景的造型改成4个颜色之外的颜色，画面效果就会出现问题。

红色与绿色为互补色

5.前景的造型更换成与4个颜色无关的颜色，就很难调和了。

6.还是选择4个颜色中的颜色来填入前景的造型中，前景与后景就能够和谐的共处。由此看出，渐变只是一种展示颜色的手段，渐变配色成功的关键还是要依靠你的色感，你的判断。色彩水平本身有问题，使用色彩渐变方法时也会遇到问题。

酸性风格

1.酸性配色风格也是一种渐变风格。这种风格常使用金属色等刺激的颜色进行渐变，色彩的来源可以是照片、前卫图形、3D作品等。从色彩情感角度来说，这种风格是比较消极的、小众的。酸性风格的配色中，颜色有时做调和，有时完全不做调和。比如这个作品中就用了黑色做调和。先做好版式。

2.加入酸性照片，形成了一张酸性风格的海报。酸性风格很多变，配色上的关键点是颜色具有刺激、暗沉、消极、金属感、霓虹灯色等特征。

设计训练：用 Adobe Photoshop 进行双色调配色

在 Photoshop 中，双色调功能可以使用不同的彩色油墨重现不同的灰阶。双色调功能并不是指只能做双色调的设计，还可以做单色调、三色调、四色调的设计。

单色调是用非黑色的单一油墨打印的灰度图像。双色调、三色调和四色调分别是用两种、3种和4种油墨打印的灰度图像。双色调增大了灰色图像的色调范围，这个功能也非常方便地实现了色彩过滤和调和，所以用途很广泛。我们在本训练的有限的篇幅里，简单了解一下这个功能。

1.打开一张泳装照片。选择菜单中的"图像"→"模式"→"灰度"命令，让画面的颜色变成灰度色。

2.变成了黑白照片后，选择菜单中的"图像"→"模式"→"双色调"命令。

A 可以打开4个油墨通道

B 随时可以改变颜色

C 油墨压印后的颜色可修改

3.上次使用过的颜色也会被记录在这里。如果觉得很好用还可以自定义一个名称。将"类型"设置为双色调，"油墨1"和"油墨2"添加两个颜色，一个是豆绿色，一个是品红色。设置后画面呈现了步骤4的效果。

4.黑白照片变成了双色调照片，很漂亮！

5.单击"压印颜色"按钮,调整压印颜色。这样做可以呈现完全不同的效果。这里让压印颜色更亮,呈现出的颜色非常柔美。

6.改变压印颜色为蓝色。呈现出接近酸性风格的配色。效果满意的话,可以将这种配色套用到其他照片上。

7.套用到其他照片上的效果也不错。在做广告设计、网站设计时,应该会用得上这个功能。

设计训练：用 Adobe Illustrator 进行一键换色

一键换色功能很强大，但有一定的条件。当你的作品已经设置了分明的色彩层次时，可以使用这个功能。但如果作品为线稿，是无法使用这个功能来上色的，因而它叫作"一键换色"，而不叫"一键上色"。在造型固定，并需要提供多套配色方案时，非常适合运用这个功能，例如图案设计、花纹设计，以及在瓷砖、软装等领域的应用。在有限的篇幅里，我们简单介绍一下这个功能。在 Adobe Illustrator 中打开"颜色参考"面板。

B "协调规则"菜单的各种配色方案。学过前面章节的知识，会很好理解这里的内容。

"颜色参考"面板

A 基色

可以更改一些参数和显示方式

可以调用软件保存的色彩库

C 单击打开"编辑颜色"面板来上色或改色

"协调规则"菜单

这里随时可以重新选择配色方式

将基色设置蓝色，然后在"协调规则"菜单里选择想要用的配色方式，比如右补色。

"编辑颜色"面板

每个颜色及状态都可以变，用鼠标曳即可

添加颜色或减少颜色

如果选中作品，可以实时看到效果。

打开"编辑颜色"面板，可以修改任何一个颜色，也可以增加颜色或减少颜色，还可以在这个面板中改变之前选择的配色方式。了解这些操作后，接下来尝试重新上色功能。

这张插画原本的色彩就非常成熟和完整，色彩关系非常细腻而且明确，因此才能使用这个功能。但对于插画而言，使用一键换色功能有很大的风险，软件虽然智能，但不能够代替人脑，现在换色后的金色和蓝色并不适合这个作品。

你想重新上色的作品，一定要具备合理的色彩关系。如果原本色彩对比层次不合理或是线稿是纯白色，就无法用这个功能添加色彩层次。当前我们选择了一张创作色彩非常优秀的插画作品，并且选中源文件中所有造型后，打开"编辑颜色"面板。

设计师：Ryan Ragnini

前面选择的右补色的配色方式可直接套用在这个作品上。在面板中可以一边改色，一边观察作品的效果。

把基色改成灰色，同时增加了很多新的节点，颜色就会呈现出这样的效果。配色方式是以色彩对比的逻辑进行的，并非考虑到固有色、色彩情感和个人风格等方式进行上色，因而**插画作品不适合用一键换色功能**。在做标志设计、图案设计时，如果需给客户提供相同造型搭配许多个色彩方案，就可以尝试这个功能。例如，现在我们将设置好的这组颜色，一键换色到另一幅图案作品上。

两张作品都是这组颜色

这套颜色在两个作品上展现了完全不同的效果。

后记：学习是一个孤独且自立的过程

微信公众号上一个创作自画像的小项目

我天生感知色彩的程度就比较细微，记得2003年，我给客户做软件UI界面上的图标创作时，就是以一个像素点为单位修改颜色的，偌大个网页界面，一个小图标上的一个像素点的颜色自己不满意，我都会改很多遍。从2009年左右编写"写给大家看的色彩书"系列起，我从事色彩的研究和教学工作已经许多年了，每次被邀请去演讲或讲课，都要提出相应的主题和内容方案，从备课到演讲、培训、直播课，再总结成书，其中的案例都要非常精准对应理论要点，加上商业创作、公益创作和个人创作等，一遍又一遍，应用色彩的能力越来越强。

色彩应用水平越不好，越得花工夫，不能太浮躁了，因为这种能力不会自然增长，我们不能坐享其成。我非常欣赏有的学生把课程回放三、四遍的反复消化的做法，相信这样一定会有收获。

色彩是基础学科，但又不同于某些基础学科。例如字体设计，你不会设计字体，也能直接用现成的，只要版式与色彩水平不低，也能做出好设计。但是色彩真的需要有一定的理论基础和实战总结出的经验。否则就是在混沌中前行，效率很低。

学习是一个孤独且自立的过程。写作对于我来说，就是学习的过程，21岁起，我就开始写专业书了，好像从那时起我就把写作当成学习。

近两年我写作时不听音乐，不看电视，不怎么出门，不与人接触，不太说话，减少使用手机，谨慎使用网络……非常专注地度过几个月的时间。我在精神上非常享受专注的状态，只是偶尔腰、背、颈椎有点吃不消。但每次都有很多收获，觉得时间并没有被浪费，活着还是做了一点点对别人有益的事情，这时的我就会很开心。

能有这样的写作状态，有两个方面的原因。一方面，我认为自己到了一个最好的写作、教学的状态，拥有了更好的思考总结能力、经验、表达力等。一看到有人在微信公众号上提问，例如国潮配色咋回事或新手怎么正确地学插画，扁平风格配色怎么配，等等，让我给讲讲，我就能马上做分析、做讲解，这真是奇妙的阶段。

另一方面，我认为自己不会再写很多书了，一定是写一本少一本的。我强烈地想停止这样不停思考的生活状态，做点创作或者什么都不做。

暂时对大家有价值的话，我还会继续写或讲，或许以后自然而然地再去体会人生的下一处风景。

如果你觉得这本书确实有价值，请推荐给其他人，我希望它能帮助到更多有缘的人。愿你能够快速成长，拥有自己满意的职业生活与人生。

梁景红
2023年5月10日于成都